Man Matter Metamorphosis
10 000 Years Of Design

인간, 물질 그리고 변형
— 핀란드 디자인 10 000년

안그라픽스

일상 그리고 보편에 대한
새로운 시선

상상이 현실이 되는 시대, 거리와 시간의 한계를 넘는 초 공유의 시대, 기술과 인간의 대화가 이루어지는 인공지능 시대, 지금 우리가 사는 시대의 또 다른 이름입니다. 이러한 기술의 발전에도 한편에서는 여전히 갈등과 불평등, 환경과 자원 문제가 존재합니다. 인간의 역할과 공존에 관한 질문이 필요한 이때, 우리가 멈추고 생각해봐야 할 것은 무엇일까요? 우리는 무엇을 그리고 어디를 바라봐야 할까요?

국립중앙박물관이 핀란드국립박물관과 함께 마련한 특별전 〈인간, 물질 그리고 변형-핀란드 디자인 10 000년〉은 이러한 본질적 질문에 의문을 제기하는 융복합 전시입니다. 인간이 삶을 위하여 물질을 활용하고, 이러한 물질 문화가 다시 인간에게 끼치는 영향을 인간과 사물 사이의 역동적인 상호 관계 속에서 살펴보고자 하였습니다.

10 000년 전, 핀란드 땅이 융기한 이래 이 안에서는 삶을 위한 치열한 움직임이 탄생하였습니다. 삼림과 호수, 수많은 동식물 그리고 무엇보다도 인간 역시 생태계의 한 요소로서 등장하였습니다. 10 000년의 시공간에서 탄생한 석기, 토기, 뼈 도구, 목기, 현대 디자인 제품과 신소재 산업기술까지, 이 모든 것은 치열한 움직임이 만들어낸 다양한 결과물입니다. 이번 전시에서는 연대기나 학문적 분류가 아닌 인간-물질의 관계 속에서 이들을 살펴보면서 인간의 인지력, 사물의 형태 그리고 기술의 진화에 관해 관찰과 공감의 시간을 갖게 될 것입니다.

특별전 〈인간, 물질 그리고 변형 ─ 핀란드 디자인 10 000년〉에는 우리나라 유물과 비교해봄직한 흥미로운 작품도 다수 포함되었습니다. 한국과 핀란드 두 나라의 물질 문화를 서로 비교하면서 인간 본성의 보편성과 특수성을 성찰하고, 물질과 환경에 대한 다양한 변주를 감상하는 계기가 되기를 바랍니다.

이번 전시를 위하여 아낌없는 도움을 준 핀란드국립박물관 엘리나 안틸라 관장과 직원들에게 감사를 드립니다. 훌륭한 전시 콘셉트를 제공한 건축가 플로렌시아 콜롬보(Florencia Colombo)와 산업 디자이너 빌레 코코넨(Ville Kokkonen) 그리고 이번 전시를 위하여 많은 협력과 지원을 아끼지 않은 주한핀란드대사관 에로 수오미넨(Eero Suominen) 대사에게도 감사를 드립니다. 마지막으로 새로운 개념의 전시를 선보이기 위하여 열정을 아끼지 않은 국립중앙박물관의 관우들과 언제나 우리 전시를 기다리고 함께 호응해주는 멋진 관람객에게도 감사의 인사를 전합니다.

배기동 국립중앙박물관장
BAE, Kidong Director General, National Museum of Korea

핀란드 디자인,
오래된 미래와의 대화

국립중앙박물관과의 협력으로 이번 특별전 〈인간, 물질 그리고 변형
－핀란드 디자인 10 000년〉을 개최하게 되어 매우 기쁩니다.

본래 이번 전시는 건축가 플로렌시아 콜롬보와 산업 디자이너 빌레
코코넨이 핀란드국립박물관과 함께 공동으로 구상하고 기획한 것으
로, 핀란드 고고학 및 민속학 분야의 주요 소장품은 물론 현대 디자인
분야에서 혁신을 보여준 작품을 소개합니다.

이번 전시에서는 빙하기 이후부터 오늘날까지 지속해서 이루어져온
인간과 물질 그리고 환경 간의 상호작용에 초점을 맞추어서 핀란드
디자인의 10 000년이라는 시간을 하나의 역동적인 시대로 조명하였
습니다. 핀란드의 문화 발전에서 북유럽의 지리, 기후, 천연자원 그리고
선조로부터 이어져 내려온 지식과 기술은 매우 주요한 요소입니다.
이는 또한 핀란드의 디자인이 미래로 나아가기 위한 필수 동력이기
도 합니다.

특히 이번 특별전에서는 한국 디자인을 잘 보여주는 작품들을 함께
전시하여, 한국과 핀란드 두 나라의 디자인이 지닌 전통과 가치 사이
에서 흥미로운 대화가 이루어지도록 하였습니다.

한국의 관람객에게 뜻깊은 전시를 선보일 수 있도록 협력을 아끼지 않은 국립중앙박물관과 전시 담당자에게 감사의 마음을 전합니다. 2019년 서울 국립중앙박물관을 거쳐서 2020년 국립김해박물관과 국립청주박물관을 순회하게 될 이번 전시를 위해 소장품을 대여해준 핀란드의 기관과 개인 소장가, 또한 더불어 큰 도움을 주신 김수권 전 주핀란드한국대사와 주한핀란드대사관 측에도 감사를 드립니다.

엘리나 안틸라 핀란드국립박물관장
Elina ANTTILA Director, National Museum of Finland

'인간, 물질 그리고 변형'에 대하여

이번 전시 〈인간, 물질 그리고 변형—핀란드 디자인 10 000년〉은 핀란드 현대 디자인의 기원을 토착 문화에서 찾아보기 위하여 기획되었습니다. 이번 기획의 주된 목적은 디자인을 '지식의 축적'이라는 개념으로 선보이는 것입니다. 우리는 그동안 '핀란드 디자인'으로 명명되어온 특질의 본질적 근원을 찾고자 했습니다. 이를 위해 디자인의 개념을 물질과 발명품 사이의 복합적인 네트워크 속에서 함께 발전시켜온 기술로서 접근했습니다. 이러한 개념을 탐구하는 데에 기반이 된 것은 핀란드국립박물관의 민족학자료컬렉션과 핀란드문화재청의 고고유물컬렉션 등 핀란드 물질 문화의 역사와 관련된 자료였습니다. 이번 전시는 이러한 두 가지 컬렉션을 토대로 '혁신'의 개념을 사물에 나타난 인간의 적극적인 창의성으로 살펴본 것입니다. 이런 관점은 핀란드 역사의 기원인 빙하기 말부터 시작합니다.

디자인으로 보는 시간의 개념은 정보를 더욱 역동적으로 변화시킵니다. 10 000년이라는 극한의 시간을 기준으로 설정한 이유는 핀란드 디자인이라는 주제를 원초적 시작점에서 다시 생각하는 기회를 제공하기 위함입니다. 우리의 목적은 사물의 기원을 연구하거나 연대기적 관점에서 기술적 답을 얻고자 하는 것이 결코 아닌 '자원의 일시적 복합성'에 대해 자유롭게 질문을 던지는 것입니다. 아마도 해답은 그곳에 있을 것입니다. 하나의 사물 혹은 기술은 다양하고 어쩌면 아주 먼 시간대로부터 고안된 발명들의 융합일 수 있습니다.

'적응'이라는 개념은 사실 이번 기획의 핵심입니다. 인간은 특정 영역에서 생존하기 위해 주변 생태계를 깊이 있게 학습했습니다. 이렇게 쌓인 지식과 기술은 인간이 처음으로 갖게 된 가장 소중한 재산이자 생존의 기본 수단이었습니다. 우리는 이러한 관점에서 '적응'을 '해석의 방식' 즉 서로 다른 생존 구도 속에서 각 공동체에 녹여낸 고유의 기술로 설명해보고자 하였습니다. 이러한 집단과 자연의 시너지 효과는 특정 물질 문화와 '환경-기술-신앙 체계'로 나타납니다.

우리의 분석 결과는 일련의 주제로서 전시에 드러나 있습니다. 이런 주제는 다양한 시간대에서 어떠한 내용을 이 전시에 배치할지 결정해주는 단서가 되었습니다. 우리는 이러한 주제와 메시지를 통하여 이번 전시가 핀란드의 물질 문화와 디자인의 배후에 있는 역동적인 복합성을 이해하는 새로운 시각을 보여줄 수 있기를 바랍니다.

플로렌시아 콜롬보 / 빌레 코코넨
Florencia COLOMBO / Ville KOKKONEN

일러두기

1 이 책은 국립중앙박물관과 국립김해박물관, 국립청주박물관이 진행하는 특별전
〈인간, 물질 그리고 변형-핀란드 디자인 10 000년〉의 전시도록이다.

2 이 책은 플로렌시아 콜롬보(Florencia Colombo)와 빌레 코코넨(Ville Kokkonen)이 핀란드국립박물관(National
Museum of Finland)의 특별전 〈10 000 Years Of Design-Man, Matter, Metamorphosis〉의 전시도록
『Man, Matter, Metamorphosis-10 000 Years Of Design』을 위해 고안한 콘셉트와 그래픽 디자인을 기반으로 기획하였다.

3 각 도판의 상세 정보는 명칭(한글, 영어), 재료, 크기, 시대, 소장처 순서로 기재하였으며
특정한 고유명사의 경우에는 영어 대신 핀란드어를 병기하였다.

4 도판 해설은 핀란드국립박물관에서 제공한 것을 우리말로 옮겨 다시 구성하였다.

5 인명, 지명 등 외래어 고유명사는 문화체육관광부에서 고시한 「외래어표기법」에 따라 표기하였다.
단, 이미 통용되고 있는 단어의 경우는 예외로 적용하였다.

6 단행본은 『 』, 전시·작품·제품·행사는 〈 〉, 제품 시리즈·신문과 잡지는 《 》로 묶었다.

장기지속하는 구조 속의 '사건들'
핀란드 디자인의 힘

강소국 핀란드

온라인 서점에서 '핀란드'를 검색하면 '핀란드 교육'에 관한 책이 가장 많이 나온다. 언제부터인가 핀란드는 '경쟁 없는 교육'의 나라로 한국 인의 관심을 끌고 있다. 경쟁을 하지 않는데도 핀란드의 학업 성취도 는 매우 높은 편이다. 세계 최고의 경쟁 교육 국가인 한국으로서는 선 뜻 이해하기도 따라하기도 어렵다. 그래서 자못 환상적이기까지 하 다. 교육 다음으로 주목을 끄는 것은 디자인이다. 몇 년 전부터 한국 에서도 북유럽 디자인 열풍이 만만치 않다. 핀란드 디자인도 흔히 노 르딕 디자인이라 불리는 북유럽 디자인에 속하는데, 스웨덴이나 덴 마크 같은 노르딕 디자인 강국과 견주어도 뒤지지 않는 존재감을 뽐 내고 있다. 과연 이러한 핀란드 디자인의 힘은 어디에서 오는 것일까.

오랫동안 한국이 모델로 삼은 나라는 미국, 독일, 일본과 같은 강대국 이었다. 하지만 언제부터인가 그런 강대국보다는 스위스, 네덜란드, 덴마크처럼 작지만 강한 나라, 즉 강소국을 추구하는 것이 한국 현실 에 적합하다는 주장이 제기되고 있다. 그렇게 본다면 비록 스케일의 차이는 있지만, 핀란드도 우리가 관심을 가져야 할 강소국의 하나라 고 말할 수 있다. 교육에서든 디자인에서든 만만치 않은 위상을 드러 내고 있는 작지만 강한 나라 핀란드는 우리의 관심 대상이 되기에 부 족함이 없다.

장기지속적인 구조, 핀란드 디자인의 조건

핀란드 디자인의 힘을 이해하기 위해서는 먼저 핀란드의 지리적, 역사적 조건을 살펴보아야 한다. 이때 참고로 삼을 수 있는 것은 프랑스의 역사가 페르낭 브로델(Fernand Braudel)의 '전체사적 관점'이다. 페르낭 브로델은 역사를 세 층위로 구분한다. 거의 변하지 않는 장기지속으로서의 구조(structure), 주기적으로 반복되는 국면(conjoncture) 그리고 역사의 표층을 이루는 '사건들(events)'이 그것이다. 이러한 삼중구조로 역사를 바라보면 역사의 전체성을 포착할 수 있다.

브로델의 전체사적 관점에서 핀란드를 볼 때 역시 가장 중요한 것은 핀란드의 지리적 조건, 즉 자연이다. 북극에 가까운 스칸디나비아반도라는 위치가 핀란드와 핀란드 디자인의 1차적인 조건임은 말할 것도 없다. 브로델은 이렇게 좀처럼 변하지 않고 장기지속되는 것이야말로 역사를 결정하는 가장 중요한 요소라고 말한다. 그런 가운데 주기적으로 변화하는, 상대적으로 짧은 국면이라는 것이 있으며, 이러한 조건 위에 사건으로서의 역사가 살짝 얹혀 있을 뿐이라고 한다. 브로델의 관점에서 가장 중요한 것은 구조이다. 그렇다고 해서 사건들이 중요하지 않은 것은 아니다. 정확하게 말하면 일반적으로는 사건들은 그다지 중요하지 않다. 그러나 어떤 사건은 매우 중요하다. 왜냐하면 그것이 구조를 변화시킬 만큼 커다란 영향을 미치기 때문이다. 결국 구조와 국면이라는 조건 속에서 역사의 주체가 얼마나 의미 있는 사건들을 생성해내는지가 중요하다.

핀란드 디자인 역시 마찬가지다. 핀란드 디자인은 우선 스칸디나비아반도라는 지리적, 자연적 조건을 배경으로 삼는다. 그런 점에서는 다른 스칸디나비아 국가들과 차이가 없다. 그러므로 장기지속적인 구조의 디자인은 이 지역에서 공통된 것이라고 할 수 있다. 핀란드 디자인에 대한 이해는 이러한 구조의 힘을 첫 번째 배경으로 살펴야 한다. 하지만 오늘날 우리가 핀란드 디자인이라고 말하는 것은 바로 이러한 구조만으로는 설명할 수 없다. 그것은 구조를 배경으로 한 '사건들'이다. 스칸디나비아반도라는 장기지속적인 구조 속에서 유의미한 '사건들'로서의 핀란드 디자인, 그것이 무엇인가를 물어야 한다. 그래야 핀란드 디자인이 설명된다.

'사건들'로서의 핀란드 디자인의 형성

'사건들'로서의 핀란드 디자인을 이야기하기 위해서는 근대 국민국가 핀란드의 등장을 살펴봐야 한다. 핀란드 디자인은 당연히 핀란드라는 국가의 정체성과 뗄 수 없다. 오늘날 우리가 말하는 핀란드 디자인은 스칸디나비아반도의 장기지속적인 구조에서 핀란드라는 국민국가의 정체성이 형성한 '어떤' 사건들의 집적을 의미한다. 이것이 디자인적인 '사건들'로서의 핀란드 디자인이다.

그것은 건축가 알바 알토(Alvar Aalto, 1898-1976)와 함께 시작한다. 핀란드 디자인의 정체성을 형성한 최초의 사건은 그의 건축이다. 알토의 건축은 공시적으로는 근대건축(Modern Architecture)에 속하

지만, 프랑스와 독일을 중심으로 하는 그것과는 다르다. 알토의 건축은 근대건축이라는 공시적인 사건에 속하면서도 또 그와는 차별화되는 통시적인 구조를 내포하고 있다. 그러므로 스칸디나비아적인 구조의 본질이 근대건축이라는 공시적 사건과 만나서 만들어낸 '핀란드적' 사건들이 바로 핀란드 디자인의 출발이자 속성이라는 것이다. 그것이 바로 건축에서의 '비판적 지역주의(Critical Regionalism)'인데, 알토는 그 시조가 된다. '비판적 지역주의'는 20세기의 '국제주의 건축(International Architecture)'에 대한 안티테제(Antithese)이다.

핀란드 디자인의 특성은 이처럼 알토에게서 이미 모두 드러나 있다. 현대 핀란드 디자인은 건축을 비롯한 다양한 분야에서 그것을 증명한다. 이처럼 스칸디나비아라는 장기지속적인 구조에서 핀란드 디자인이라는 '사건들'을 살펴볼 때, 비로소 핀란드 디자인의 성격을 제대로 포착할 수 있다. 그리고 그제야 디자인 강소국 핀란드의 진면목이 제대로 보인다. 그러므로 핀란드 디자인 역시 좁은 의미의 정체성을 넘어 문명사적으로 접근해야 한다. 국립중앙박물관의 〈인간, 물질 그리고 변형―핀란드 디자인 10 000년〉 전이 바로 그러한 구조를 살펴볼 기회가 되기를 기대한다.

최 범
디자인 평론가 / 한국디자인사연구소장

이 칼럼은 국립중앙박물관의 《박물관신문》 제580호(2019년 12월)에 실린 글을 편집 및 재구성한 것이다.

1

인간은 사물을 만들고
사물은 인간을 만든다

Man Makes Things and
Things Make Man

물질 자원을 활용하는 종은 많다. 그러나 세상을 활용하는 방법을 끝없이 찾아내는 것은 오로지 인간뿐이다. 인간과 물질은 서로 주고받는 관계이다. 인간은 물질을 탐구하면서 더 다양한 지식을 얻었으며, 물질은 인간에 의해 새로운 의미를 갖게 되었다. 인간의 생물학적, 문화적 진화는 기술 혁신과도 밀접한 관련이 있다. 인간은 재료에 대한 탐구를 통해 모든 감각을 활용하는 직관력을 키우게 되었다. 이 과정은 인간과 물질이 만나는 중요한 출발점이었다. 도구를 제작하는 기술은 인간이 처음으로 갖게 된 가장 소중한 재산이자 생존의 기본 수단이었다. 언어는 이러한 기술을 전달하는 기본 매체였다. 힘과 수행력을 키우는 여러 사물을 사용하며 인간의 행동 범위는 더욱 확장되었다.

생존도구
Survival Tools

생존도구는 환경과 집단의 필요 그리고 시대에 따라 변화해왔다. 주문과 주술, 도끼와 알고리즘은 인간이 생존을 위하여 사용한 다양한 전략을 나타낸다. 한때 인간은 주술적 제의와 관련된 기술을 가졌지만 이후에는 도끼와 칼이 뒤를 이었다. 핀란드에서 도끼는 종류를 불문하고 생존을 위한 태초의 자산이었다. 핀란드의 전통 칼인 푸코(puukko) 칼 혹은 레우쿠(leuku) 칼은 최근까지도 핀란드 농촌 남성의 필수품이었다. 칼에 표기된 날짜와 이름은 도구의 중요성을 말해준다. 오늘날에는 통신 장비가 모든 것을 대체하는 최고의 생존도구가 되었다.

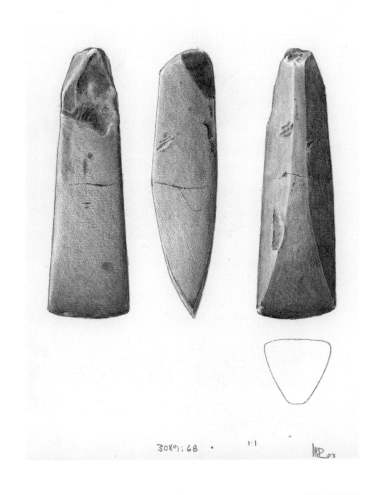

3089:68 · 1:1 MR_03

KM 3089:68 유물의 실측 도면
(1:1 scale drawing of item KM 3089:68)
image: 핀란드문화재청

고대 그리스 신화에서는 인간이 도구를 사용하기 시작하면서 문명이 시작되었다고 말한다. 그리스 신화의 헤파이스토스(Hephaestus)는 장인이자 예술가, 대장장이, 목수 그리고 조각가의 신이다.

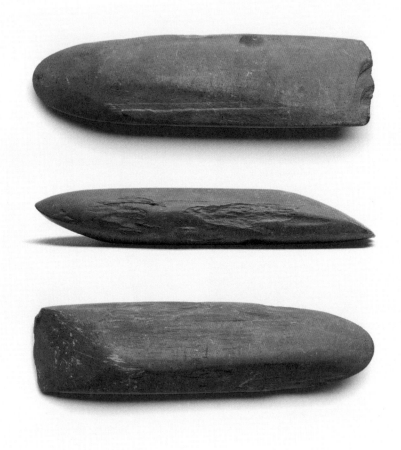

양날 도끼(double-bladed ice pick), 돌,
266x71x40mm, 루오베시(Ruovesi), 석기시대
item: 핀란드문화재청 민족학자료컬렉션, code 7144:313

초기 사회는 유목적 성격이 짙었던 까닭에 들고 다닐 수
있는 물건이 한정되어 있었다. 따라서 다용도 도구는 필
수적이었다. 처음에는 하나의 단순한 유물이 여러 가지
기능을 수행했다. 복합도구에는 손잡이나 다른 잡기 방
식을 위한 홈이나 구멍이 만들어졌다. 더 효율적인 아이
디어가 등장하면서 형태적으로 더 복잡해졌고, 새로운
발명이 생겨났다.

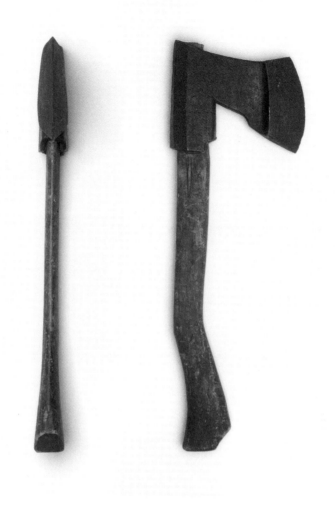

특정 유물은 생존 도구로서의 중요성 때문에 특별한 문화적 의의를 지닌다. 사물의 본질적 가치는 생태 시스템과 신앙 체계로 결정된다. 핀란드에서 도끼는 종류와 상관 없이 생존을 위한 태초의 자산이었다.

필루 형식 도끼(piilu-type axe), 나무-철,
475x15x40mm, 케미예르비(Kemijärvi)

item: 핀란드국립박물관 민족학자료컬렉션, code 7661:4

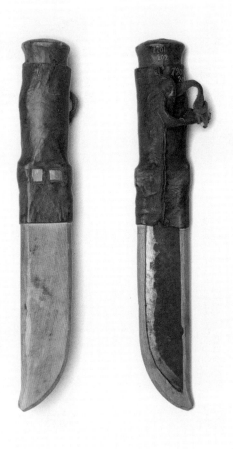

레우쿠 형식 칼(leuku-type knife), 나무-가죽-강철,
40cm, 에논테키외(Enontekiö), 사미 문화

도끼와 더불어 핀란드의 푸코(puukko) 칼과 레우쿠 형
식의 칼은 최근까지도 시골 남성들의 전형적 소유물 가
운데 하나였다. 도끼와 마찬가지로 칼은 사용자에 맞추
어 제작되었고 늘 몸에 지니고 다녔다. 칼에 표시된 날
짜와 이름의 머리글자는 그것이 개인적으로 중요한 물
건임을 알 수 있게 한다. 푸코 칼을 제작했던 유명한 장
인들은 역사책에도 그 이름이 기록되어 있다.

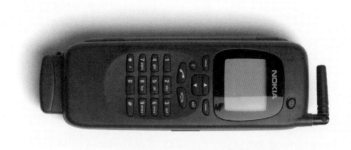

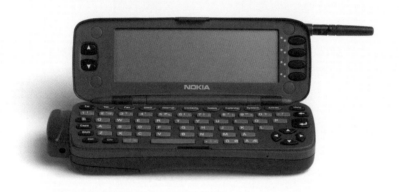

문자를 보내는 기능이 탑재된 최초의 모바일폰은 1994
년에 출시된 〈노키아 2010〉 모델이었다. 또한 스마트폰
개념을 처음으로 소개했던 것은 〈노키아 커뮤니케이터〉
모델이었다. 내장형 전면 스크린과 쿼티(QWERTY) 배
열의 키보드가 장착된 이 모델은 비즈니스용 제품으로
홍보되었다. 그 이후로 사회적, 전문적 커뮤니케이션의
속도와 논리는 본질적으로 달라졌다. 스마트폰이 새로
운 생존을 위한 도구가 되었다.

〈노키아 커뮤니케이터 9000i
(Nokia Communicator 9000i)〉, 모바일폰, 1996
item: 헬싱키디자인박물관 컬렉션

27

도구로서의 언어
Language as Tool

도구 제작과 언어 발달은 서로 영향을 주고받으며 진화해왔다. 의사소통은 기술과 지식을 갖춘 집단이 이동하는 데 주요한 요인이었다. 한 권의 책은 시간과 거리를 넘어 문자로 내용을 전달한다. 숲속에 울리는 트럼펫 소리는 공간을 넘어 소리로 정보를 전한다. 언어와 의사소통 방법은 지역을 넘어 세계적으로 발전해왔다. 이러한 발전은 인간과 사물의 관계에 어떠한 영향을 끼쳤을까?

새로운 기술은 새로운 형태의 의사소통을 가져온다. 그
것이 언어에 끼치는 장기적 영향은 무엇인가? 핸드폰의
일부를 밀어내서 키보드를 노출하려면 사용자의 양 엄
지가 빠르게 움직여야 했다. 이때 생체역학과 두뇌 사이
에는 경쟁이 일어났다. 정보 전달을 위한 탐색으로 인간
을 구성하는 조건이 변하였다.

책 커버(book cover), 나무, 21x13.5x4.7cm, 이티(litti)
item: 핀란드국립박물관 민족학자료컬렉션, code F1462

양치기의 트럼펫(shepherd's trumpet), 나무-자작나무 껍질 덮개, 30.5x6.5cm, 수오예르비(Suojärvi)
item: 핀란드국립박물관 민족학자료컬렉션, code 7761:13

레노 형식 나팔(reno-type trumpet), 나무-자작나무 껍질 덮개, 80x8cm, 카우콜라(Kaukola)
item: 핀란드국립박물관 민족학자료컬렉션, code F185

이러한 악기는 양치기가 짐승을 내쫓을 때나 경고를 보내는 데도 적합했다. 레노 형식의 나팔은 자작나무 껍질을 대략 120차례 감은 것이다.

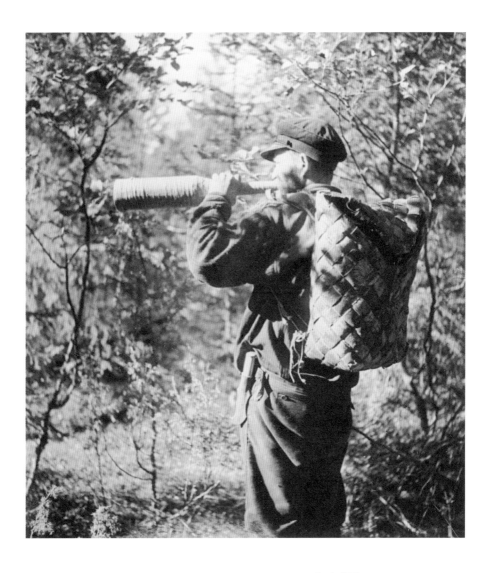

민족지 기록물(ethnological documentation),
에이노 메키넨(Eino Mäkinen), 1930년대
image: 핀란드문화재청 사진컬렉션

물질의 변용
Material Engagement

속성이 변형된 최초의 물질은 점토이다. 점토는 소성 과정에서 기능적, 상징적 의미를 가진 토기로 새롭게 태어났다. 물질에 형태가 가해지며, 외형뿐 아니라 속성과 상태도 변형되었다. 태아의 형상으로 보이는 점토 소상은 숭배의 대상이 되는 아이돌(idol)이었다. 반면 물리적, 화학적 구성이 변하지 않는 내구성을 가진 물질도 있다. 핵연료 폐기물 보관을 위해서는 극한의 조건에서도 안전하게 유지되도록 가장 내구성이 강한 물질 중 하나인 구리를 활용한다. 다양한 물질을 탐구하면서 인간은 새로운 지식과 기술을 발전시켰다.

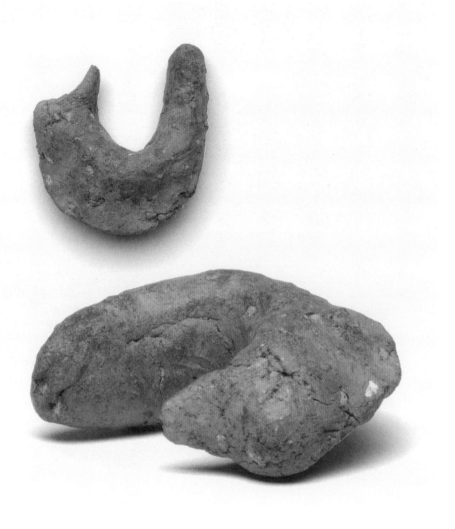

점토는 물질적 속성의 변형이 이루어진 최초 물질이다.
이후 기능적, 상징적 의미를 확보하게 되었다. 점토의
성형(成形) 과정은 인간의 정신과 몸, 물질 사이에 진행
된 역동적인 상호작용의 결과였다. 제작자의 손바닥 안
에서 형태가 만들어졌던 이 소상(小像)에는 아직도 그의
손자국이 남아 있다.

아이돌(idol), 점토, 오토쿰푸(Outokumpu),
석기시대 빗살무늬토기 문화
item: 핀란드문화재청 고고유물컬렉션, code KM17283:82

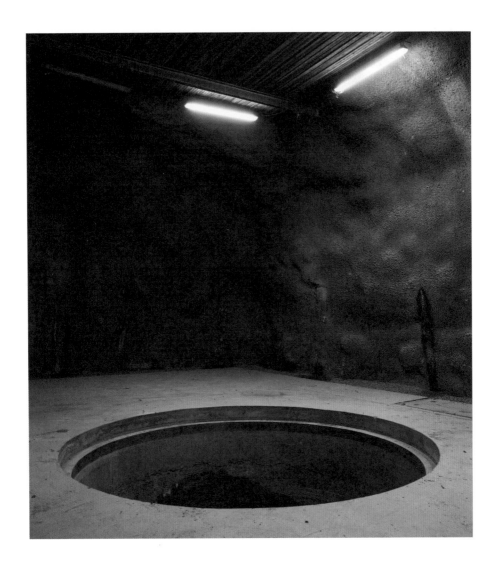

온칼로(Onkalo), 사용후핵연료 처분장,
2014, 포시바(Posiva) 사

image: 피터 귄첼(Peter Guenzel)

인간이 자연계에 개입한 행위 중 그 결과가 가장 영구적
인 것이 바로 사용후핵연료의 처분이다. 온칼로라고 불
리는 이 수혈은 최소한 10만 년 동안 유지되도록 설계
된 사용후핵연료의 최종 처분장이다. 처분장으로 처음
만든 이곳은 우라늄이 담긴 총 3,250개의 구리제 폐기
물 용기를 70㎞에 달하는 터널에 매납할 예정이다. 안
정된 암반층에 위치해 있으며, 완성 후 모든 접근로는
영구적으로 차단될 예정이다.

사용후핵연료 폐기물 용기는 내벽과 외벽 사이를 충
전제로 채웠는데 그 안쪽은 구상흑연주철(nodular
graphite cast iron), 바깥쪽 면은 구리로 만들어졌다.
원석 상태의 구리는 오랫동안 암반 속에 있어도 부식되
지 않는다. 이 용기는 사용후핵연료 폐기물이 암반 깊숙
이 보관되는 동안 지진이나 빙하와 같은 극한 조건 속에
서도 내부 물질이 새어 나오지 않는 물리적, 화학적 내
구성이 확보되도록 설계되었다.

사용후핵연료 폐기물 용기의 충전제(nuclear
waste canister overpack), 5cm 두께의 구리,
0.98x4.44m, 2014, 포시바(Posiva) 사

image: 포시바 사

35

복합도구
Composite Tools

인간이 도구의 개념을 깨닫는 순간, 제작의 과정도 시작되었다. 뼈, 나무, 돌로 도구를 만들면서 식량의 획득과 안식처 마련이 용이해졌다. 도구는 개인이 서로를 모방하여 재생산되었으며, 완성된 도구에는 인간의 의도가 담긴 여러 흔적이 남았다. 최초의 도구는 한 손으로 쥘 수 있는 한 가지 물체였다. 하나의 도구에 자르기, 긁기, 갈기, 뚫기 등 다양한 기능이 포함되었다. 오늘날 강력한 다용도 전기드릴처럼 손도끼는 하나의 기술적 단위로 이루어진 최초의 도구였다. 도구는 점사 다른 도구와의 결합을 통하여 복삽한 기능을 가진 복합도구로 변화하였다.

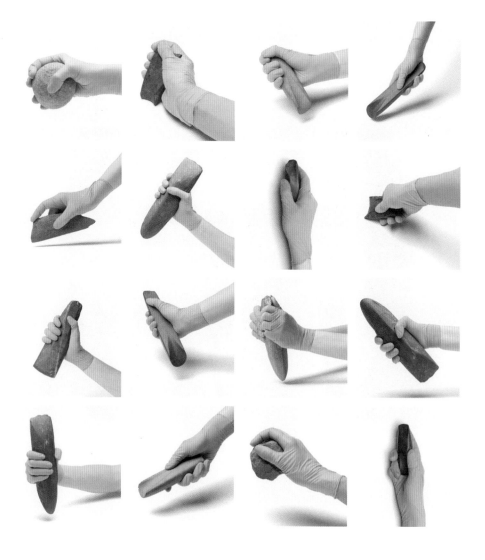

도구는 우리 신체의 연장이다. 인간은 이러한 보충적 사물을 신체 범위에 포함할 수 있는 인지능력을 가지고 있다. 도구를 반복적으로 사용하다 보면 동작이 자연스럽게 습득된다. 석기시대 유물을 직접 사용하면서 그것의 물리적 특징을 밝히고, 어떻게 사용되었는지 단서를 얻을 수 있다. 형태의 세부속성에서 도구의 기능적 의도와 인체공학적으로 고려되었던 사항이 무엇이었는지 직접적인 정보를 얻을 수 있다.

손에 쥔 석기(hand-held tools), 연구용

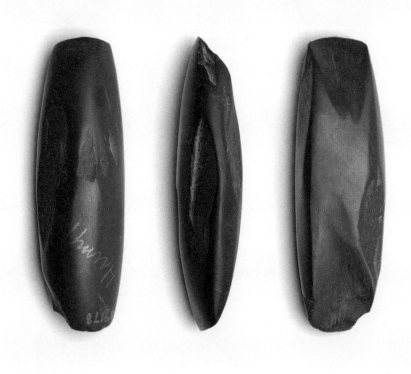

끌(gouge), 돌, 106x32x23mm,
훔필라(Humppila), 석기시대

item: 핀란드문화재청 고고유물컬렉션, code KM12178:1

이 끌은 양면을 모두 사용할 수 있다. 특이하게 조각된
한쪽 면은 얼핏 우연히 만들어진 흥미로운 결과물처럼
인식된다. 하지만 도구를 손에 쥐면 그 부분들이 손바닥
과 손가락의 위치와 정확히 일치한다는 것을 알게 된다.
이처럼 인간이 도구를 정확히 잡을 수 있게 되면서 도구
의 유용성은 증대되었다. 이 도구를 통해 효율성의 개념
을 엿볼 수 있다.

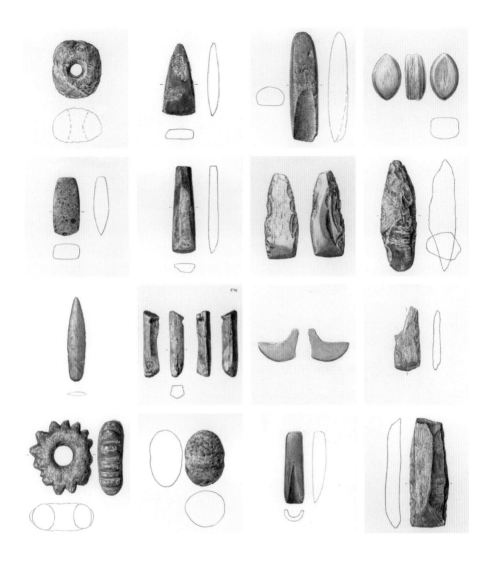

이 실측 도면에는 개별 석기의 크기와 특징이 매우 세밀
하게 묘사되어 있다. 이 기록을 통해 석기가 어떻게 다
른 형태 및 기능을 부여받았는지 알 수 있다. 여기에 제
시된 석기 컬렉션을 보면 물질에 투영할 수 있는 깊은
사고와 다양성에 대해 알 수 있다.

석기 실측 도면(1:1 scale drawings of tools)

images: 핀란드문화재청

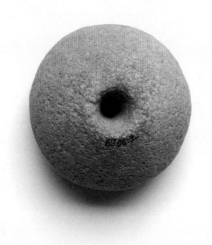

바퀴날 도끼(ball mallet), 돌, 라우카(Laukaa), 중석기시대
item: 핀란드문화재청 고고유물컬렉션, code KM6306:2

도구의 구성은 '기술단위(techno-unit)'의 개수로도 설명된다. 최초의 도구들은 손에 직접 쥔 하나의 기술단위로 이루어져 있었으며, 간단한 신체동작으로 사용할 수 있었다. 복합도구가 발달하면서 기술단위의 개수가 늘어났고, 서로 다른 물질 사이의 상호보완성이 증대되었다. 이러한 도구의 사용은 단순한 반복 행위에 머무르지 않는 더욱 복잡한 운동제어 능력을 발달시켰다.

보조도구
Prosthetics

인간의 신체는 힘과 정확성으로 움직인다. 공상과학소설의 사이보그처럼 인간에게는 특정한 능력을 발전, 확장하는 특별한 도구들이 존재한다. 우리의 두뇌는 이러한 도구들을 신체의 확장으로 인식한다. 스키는 눈 위에서 발이 되어 이동 속도를 높여주며, 도끼는 뾰족하고 강력한 팔이 되어 도구나 무기로 사용한다. 목과 어깨를 활용하는 지게는 힘을 분산하여 물건을 거뜬히 운반하게 만든다. 낙하산부대용 배낭에서 아이디어를 얻은 백팩(back-pack) 틀은 여전히 발전 중인 현대의 보조도구이다. 어쩌면 컴퓨터 마우스는 손가락 하나로 우리를 아날로그에서 디지털 세계로 이동시키는지도 모른다. 인간의 능력은 신체의 기능을 확장해주는 보조 도구들과 함께 진화해왔다.

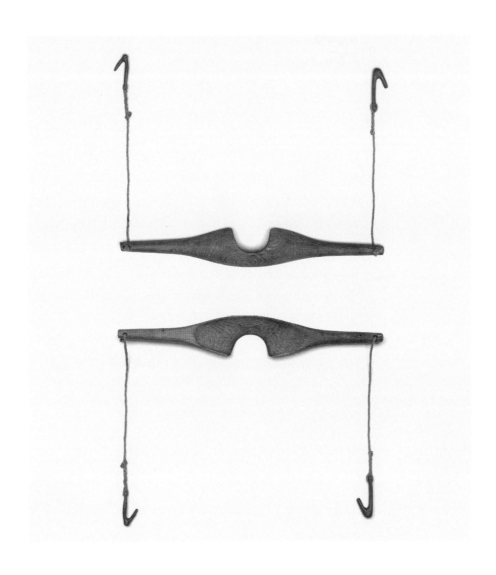

물지게(bucket yoke), 나무-끈,
89x70cm, 퓌헤마(Pyhämaa)
item: 핀란드문화재청 민족학자료컬렉션, code 7144:313

물지게는 양동이를 매달아 운반하는 기능 때문에 무게를 최소화해야 했다. 이는 위의 사례에서도 확인할 수 있다. 아주 간단하고 가벼운 이 도구가 보여주듯 목과 어깨에 닿는 부분이 조각된 형태나, 양동이를 고정할 때 사용하는 양 끈의 위치는 사용자의 신체를 형태적으로 철저하게 고민해나온 결과이다.

사보타 사가 제작했던 기존의 낙하산부대원용 백팩 틀은 여러 개의 이음새가 있는 철제 관으로 된 구조물이었다. 더 발전된 이 백팩 틀은 구부린 알루미늄 관을 이용하여 기존 구조를 재해석한 제품이다. 알루미늄 관을 구부려 사용하는 방식은 가구 제작에서 가져온 기법으로, 제품의 단순화와 구조적 안정성의 증가, 더 뛰어난 인체공학적 제품의 생산 그리고 생산 시간 및 비용의 축소를 가져왔다.

〈LJK12〉 백팩 틀(LJK12 back-pack support structure), 구부린 알루미늄 관, 코스키넨(Harri Koskinen)이 사보타 (Savotta) 사를 위해 디자인함, 2012

43

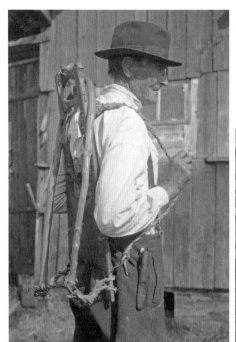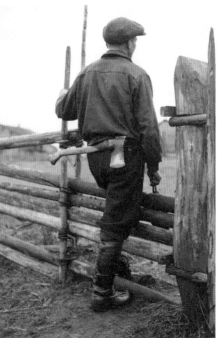

나무 통을 옮기기 위한 구조물(construction for carrying
wooden flask on back), 헨드릭 크로프(Hendrik Kropp)

image: 핀란드문화재청 사진컬렉션

허리에 도끼를 차고 울타리에 기댄 남성(man Standing by frame,
with axe in back of his trousers), 우노 펠토니에미(Uno Peltoniemi)

image: 핀란드문화재청 사진컬렉션

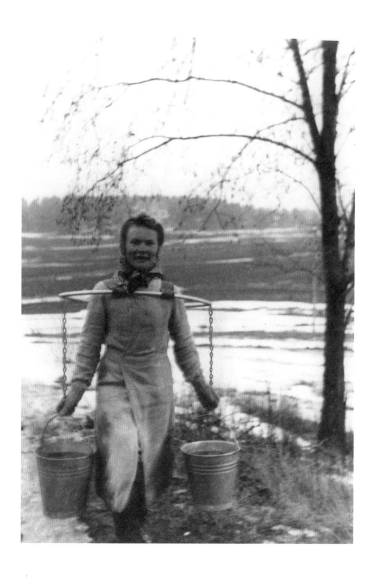

핀란드노동효율성협회(Finnish Association for Work Efficiency) 산하의 게브하르드(Gebhard)가 디자인한 왼쪽 사진의 지게는 전쟁 당시 전통적으로 남성이 하던 일을 맡았던 여성을 위해 제작되었다. 여성이 하는 다양한 작업의 시간적, 인체공학적 속성에 집중한 게브하르드의 중요한 연구는 많은 변화를 가져왔으며, 그 중 상당 부분은 오늘날까지도 유지되고 있다.

지게(yoke), 마이유 게브하르드(Maiju Gebhard), 1940년대
image: TTS(Työtechoseura)

자연, 전통, 혁신을 아우르는 핀란드 디자인

〈사보이 꽃병(Savoy vase)〉은 핀란드의 건축가이자 디자이너 부부인 알바 알토와 아이노 알토(Aino Aalto)가 1936년 이탈라(Ittala)사가 주최한 핀란드 국제 유리공예 공모전에 출품하여 수상한 작품이다. 이 꽃병은 이듬해 파리 세계박람회 핀란드관에 선보이며 널리 알려지게 되었다. 원래 명칭은 〈에스키모 여인의 가죽 반바지(Eskimåkvinnans skinnbyxa)〉였으나 헬싱키의 사보이 레스토랑에서 사용되면서 〈사보이 꽃병〉이라 불리게 되었다. 1930년대 북유럽 모던 디자인의 특징을 잘 보여준 이 꽃병은 핀란드만이 아니라 세계 여러 나라에서 꾸준히 사랑받아 왔다.

이 꽃병 디자인에는 울창한 자작나무 숲과 18만 개가 넘는 호수를 가진 핀란드의 아름다운 자연풍경, 북유럽 최북단 라플란드(Lappland) 지역에 사는 사미(Sámi) 사람들의 전통문화 그리고 당시 신기술이던 벤트우드(bentwood) 가구의 유기적 형상을 유리 소재로 확장한 알토 부부의 실험정신이 담겨 있다. 알토는 이 세상에서 최상의 표준화를 이룬 것은 바로 자연 그 자체라고 생각하였다. 자연의 표준화는

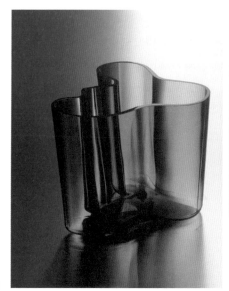

알바 알토와 아이노 알토,
〈사보이 꽃병〉, 1936
ⓒRauno Träskelin/
Design Museum, Helsinki

알바 알토와 아이노 알토,
〈사보이 꽃병〉 스케치, 1936
ⓒDesign Museum, Helsinki

미세한 세포 단위에서 발생하는 것으로, 융통성 있게 대응하고 상호 작용하며 만들어지는 복합성의 결과라는 것이다. 그는 산업화시대에 모던 디자인이 지향했던 표준화와 합리화의 가치에 동의하면서도 거기에 기계적으로 함몰되지 않기 위해 평생 자연에 더 가깝고 인간적인 디자인을 추구하였다.

자연과 함께 고유한 전통문화를 존중해온 핀란드 디자인의 특징은 안티 누르메스니에미(Antti Nurmesniemi)의 작업에도 잘 나타난다. 1952년에 헬싱키의 팰리스호텔(Palace Hotel)을 위하여 디자인한 아치형 사우나 스툴은 자작나무 베니어합판에 티크나무 다리를 부착하여 만들었는데 핀란드 전역에서 사용되는 의자 형태를 현대 디자인의 관점에서 재해석한 것이었다. 그는 춥고 긴 겨울을 이겨내기 위해 사우나를 즐겨온 핀란드 사람들이 목재를 자연스럽게 변형하여 만든 버내큘러 의자 디자인의 원형에 주목하였다.

남편인 알바 알토와 함께 아르텍(Artek) 사의 공동 창업에 참여하고 아름답고 기능적인 가정용품 디자인으로 1936년 밀라노 트리엔날레(Triennale di Milano)에서 금상을 수상한 아이노 알토처럼 부오코 누르메스니에미(Vuokko Nurmesniemi)도 남편인 안티 누르메스니에미와 함께 핀란드를 대표하는 디자이너였다. 그녀는 강렬하고 밝은 원색과 흑백 대비의 추상적인 선 그리고 과감한 형태의 텍스타일 패턴으로 마리메코(Marimekko) 사가 오늘날과 같은 브랜드 정체성을 형성하는 데 기여했다. 부오코(Vuokko) 사를 설립한 해인 1964년에 발표한 흑백 무늬 직물 디자인 〈퓌외레(Pyörre)〉는 아방가르드한

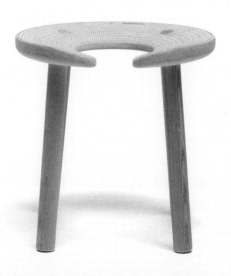

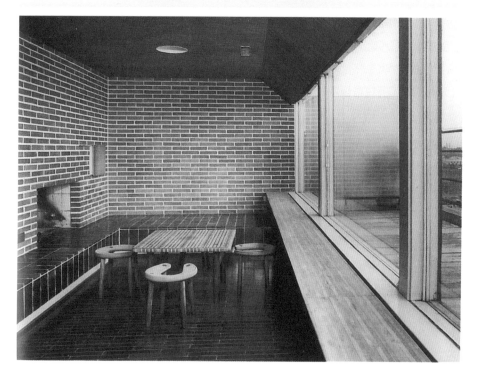

팰리스호텔 〈사우나 스툴〉, 안티 누르메스니에미, 1952 ⓒDesign Museum, Helsinki
팰리스호텔 사우나실의 〈사우나 스툴〉, 안티 누르메스니에미, 1952 ⓒMuseum of Finnish Architecture

취향으로 새로움을 추구해온 부오코 누르메스니에미의 독특한 개성이 잘 드러난 작품이었다. 핀란드어로 소용돌이를 뜻하는 〈퓌외레〉는 옷과 가구, 생활소품 등에 다양하게 사용되면서 패턴 디자인과 인체의 관계성에 대하여 성찰하게 하였다.

핀란드 디자인이 세계적 명성을 얻은 데는 알토 부부나 누르메스니에미 부부와 같은 선구적인 디자이너 그리고 그들과의 협업을 통해 장인정신을 이어가며 기능과 미의 현대적 조화를 추구해온 이탈라, 마리메코, 아르텍과 같은 회사들의 역할이 컸다. 하지만 이와 함께 피스카스(Fiskars) 사나 노키아(Nokia) 사처럼 기술혁신을 통해 세계적인 기업으로 성장한 사례도 영향을 미쳤다.

1649년에 설립되어 370년의 역사를 자랑하는 피스카스 사는 1967년에 당시 신소재로 등장한 플라스틱을 가위 손잡이에 사용하여 인체공학적으로 편리한 가위의 새 원형을 제시하였다. 오렌지색 플라스틱 손잡이의 피스카스 가위가 등장하기 전까지 손잡이 부분도 쇠로 되어 있어 사용하기 불편하였다.

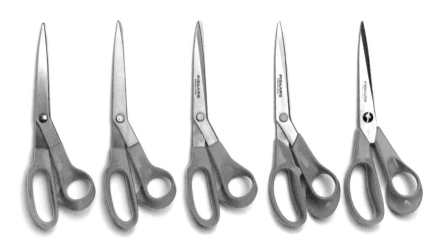

피스카스 사의 오렌지색 손잡이 〈가위〉, 1970 ⓒFiskars

지금은 애플(Apple)과 삼성(Samsung)에 세계 휴대전화 시장의 선두를 내준 노키아 사는 1998년에 모토로라(Motorola)를 제치고 세계 휴대전화 판매량 1위를 기록한 뒤 2011년까지 13년 동안 그 자리를 지켰다. 아이폰과 구글 안드로이드의 등장으로 휴대전화 시장이 스마트폰 중심으로 급속히 재편되면서 위기를 맞고 결국은 휴대전화 사업부를 매각했지만, 노키아 사는 기술혁신과 창의적 디자인을 통해 휴대전화기 역사에 한 획을 그은 회사였다. 1996년 출시된 〈노키아 9000 커뮤니케이터(Nokia 9000 Communicator)〉는 대중적으로 인기를 끈 모델은 아니었지만 휴대전화의 컴퓨터화가 막 시작되던 시점에 '주머니 속 오피스'라는 콘셉트로 휴대전화와 전자수첩의 기능을 통합하여 주목받았다. 휴대전화를 열면 LCD 화면 부분과 쿼티 방식 키보드 부분을 나누어 사용할 수 있도록 디자인되었고 이메일 사용과 웹 서핑이 가능했다. 이 혁신적인 모델에는 오늘날 우리가 사용하는 스마트폰의 많은 기능이 이미 담겨 있었다. 휴대전화에 문자 메시지 서비스를 처음 도입한 것도 노키아 사였다.

자연적 소재를 활용하고 공동체의 전통을 존중하면서도 기술적인 혁신을 거듭해온 핀란드의 디자인 사례에서 오늘날 디자인의 가치란 과연 무엇인지 새삼 생각해보게 된다.

강현주
인하대학교 디자인융합학과 교수

이 칼럼은 국립중앙박물관의 《박물관신문》 제579호(2019년 11월)에 실린 글을 편집 및 재구성한 것이다.

2

물질은
살아 움직인다

Matter Is Not Inert

물질은 가치를 지닌다. 인류의 역사에서 물질은 다양한 의미와 역할을 갖게 되었다. 문화의 발전은 지배적인 물질에 따라 '석기시대' '청동기시대' '철기시대'로 불렸다. 어떤 물질을 사용하는가에 대한 논리는 시대와 배경에 따라 달라지며, 문화적 표지가 되기도 한다. 세상을 바라보는 관점과 신앙, 가치 체계의 발달 그리고 생존 수단에 이르기까지 인간과 물질 사이의 관계는 끊임없는 연구와 발견 그리고 착취를 동반해왔다. 신석기시대에 현재 핀란드 지역에 정착한 사람들은 이후 이 지대를 탐사하면서 새로운 물질 자원을 발견하였다. 물질의 가치는 시간과 문화에 따라 계속 진화해왔다. 그러나 어떤 물질은 시간적 거리에도 변하지 않는 가치를 지니기도 한다. 물질의 실용적 가치는 물질이 가진 다양한 가치 중 하나였지만, 점차 교환체계가 발달하면서 물질의 개념은 필요에 따라 정해지게 되었다.

필수 미네랄로서의 인간
Humans as Vital Minerals

공상과학 시리즈의 영감을 받아 디자인했다고 알려진 투오마스 라이티넨(Tuomas Laitinen)의 남성 수트는 미래형 인간에 관한 상상을 불러일으킨다. 인간도 물질일까? 인간의 신체를 귀한 활성 물질의 조합으로 보는 관점은 선사시대부터 존재하였다. 어떤 문화에서는 샤먼으로 인정받기 위하여 견습생에게 크리스털을 먹이는 경우도 있었다. 신체의 구성 요소 중 96%가 산소, 탄소, 수소, 질소임을 볼 때 인간을 화학 성분과 활성 물질의 조합으로 보는 해석은 사실과도 크게 나르지 않다. 인간이 돌에서 탄생하였다는 신화를 가진 문화도 있다.

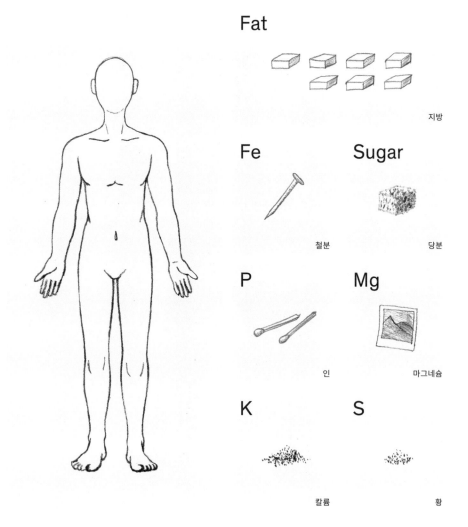

Fat

지방

Fe

철분

Sugar

당분

P

인

Mg

마그네슘

K

칼륨

S

황

일반적으로 인간의 몸을 이루고 있는 지방으로는 세숫비누 일곱 개를 만들 수 있다. 철분(Fe)으로는 중간 크기의 쇠못 하나를 만들 수 있고, 당분으로는 커피 한 잔을 달게 할 수 있다. 인간의 몸에는 2,200개의 성냥개비를 만들 수 있는 인(P)이 함유되어 있고 마그네슘(Mg)으로는 사진 한 장을 찍는 데 필요한 빛을 얻을 수 있다. 또한 약간의 칼륨(K)과 황(S)도 있지만 활용할 수 있는 정도의 양은 아니다. 이러한 다양한 원재료를 지금의 가치로 환산하면 25프랑 정도가 된다.

조르주 바타유(George Bataille),
《도큐망(Documents)》, '옴므(Homme)', 1929
©안그라픽스

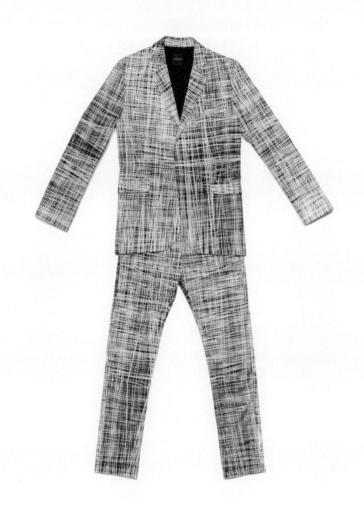

〈라이티넨 SS2010(Laitinen SS2010)〉, 남성 수트,
디지털 프린팅한 면, 크리스 비달 테노마(Chris Vidal
Tenomaa)와의 협업으로 고안한 투오마스 라이티넨
(Tuomas Laitinen)의 '테크 그리드(Tech Grid)' 문양, 2009

패션 디자이너 투오마스 라이티넨은 이 컬렉션이 배틀
스타 갈락티카(Battlestar Galatica)나 사파이어 앤드
스틸(Sapphire & Steel)과 같은 공상과학 시리즈의 영
감을 받았다고 한다. 그것은 '청년문화 및 공상과학 장
르와 연관성을 가진, 미래의 감상적인 버전'이다. 이 컬
렉션은 2009년 6월 밀라노패션위크에서 선보였다.

물질과 삶의 방식
Matter and Way of life

토기의 발생은 흔히 농경과 관련이 있다고 여기지만, 후기 구석기시
대의 수렵-채집 집단들이 먼저 사용한 흔적이 있다. 기술로서의 토기
생산이 농경이나 목축의 시작과는 따로 발생했음을 보여준다. 과거
에는 '여성에 의해, 여성을 위해' 제작된 특정 토기들이 있었으며, 이
여성들이 기존에 진행하던 바구니 짜기를 모방하여 익숙한 속성들을
토기의 제작에 활용하였다는 이론도 있다. 토기는 원료를 구하는 것
이 쉬웠던 만큼 복제도 쉽게 이루어졌으며, 폐기 또한 용이했다. 이러
한 장점은 이동성이 강한 삶의 방식에 매우 유리한 점으로 작용하였
다. 다용도 도끼 또한 수렵-채집 방식에서 식량 확보를 위한 중요한
도구로 활용되었다.

빗살무늬 토기(pot), 점토, 비라트(Virrat),
석기시대 빗살무늬토기 문화

item: 핀란드문화재청 고고유물컬렉션, code KM2634:480

과거 사회에서는 물질을 다루는 기술이 곧잘 중복되었
다. 새로운 재료로 사물을 제작할 때 기존 재료의 미적
요소가 적용되기도 했다. 어떤 문화에서는 '새로움'보다
는 '지속성'을 더 중시했다. 토기는 이전부터 사용하던
바구니와 같은 모습으로 만든 것인지도 모른다. 그리스
신전은 이전 시기 목재 건축물의 형태를 돌과 대리석으
로 모방한 것이었다. 수십 년 전만 하더라도 나무 느낌
이 나도록 자동차의 외관을 씌우기도 했다.

석기시대 집단은 유목적 삶의 방식을 유지하며 식량을 얻을 수 있는 곳으로 돌아다녔다. 도구나 기타 유물에서 포착되는 재료의 다양성은 자주 이동해야 하는 삶의 방식과 광범위한 의사소통 네트워크에서 비롯되었다.

오스트로보스니아 수직·수평날 도끼
(cross-edged Ostrobothnian axe), 점판암,
233x73x21mm, 반타(Vantaa), 신석기시대
item: 핀란드문화재청 고고유물컬렉션, code KM15758:1

재활용
Recycling

쓰레기는 현대적 개념이다. 핀란드 농촌 사회에서 '낭비'라는 개념은 생소한 것이었다. 핀란드의 열악한 기후적 조건 때문에 핀란드 사람들은 자원 활용에 대한 독특한 사고방식을 갖게 되었다. 사물의 수명 (life-cycle)을 최대한 연장하는 것은 당연한 일이었다. 기발함과 지략으로 모든 물질 자원과 잔재는 전략적으로 사용되었다. 하나의 사물은 또 다른 사물이 되었다. 20세기 들어 저비용 대량생산과 일회용 소비가 가능해지며 오늘날 우리는 모든 것을 쉽게 버리는 문화 속에 살고 있다. 대량생산은 점점 더 많은 자원과 에너지가 필요하다는 점에서 해결해야 할 문제이며, 재활용은 대안의 하나로 여겨진다. 환경과 자원에 대한 디자이너들의 고민은 버려지는 부산물을 이용한 그릇 또는 타일의 개발로 이어졌다. 과거에도 재활용의 개념은 존재했는지 모른다. 동물의 작은 뼛조각은 유용한 송곳이 되었고 구하기 어려운 청동으로 만든 도구는 그 기능을 잃어도 이후에 작은 장식 등으로 재활용되었다.

이 알레시 그릇에 사용된 재료의 개발은 디자인 실험을 통하여 시작되었다. 이 실험에서는 곡초류의 섬유질 줄기를 결합하기 위해 감자 녹말을 사용했다. 압축하여 틀로 찍어내는 생산과정에는 갈풀(reed canary grass)이 가장 적합한 것으로 나타났다. 아마, 삼, 마, 귀리, 밀 등 다른 줄기에 비해 갈풀 줄기가 가장 보기 좋은 표면 효과를 냈다.

〈스트로비우스(Strawbius)〉, 압축 밀짚-녹말
-식이성 안료-물-밀랍, 알레시(Alessi) 사를 위해
크리스티나 라수스(Kristiina Lassus)가 개발함, 2000
item: 헬싱키디자인박물관 컬렉션

63

민족지 기록물(ethnological documentation),
오트소 피에트넨(Otso Pietnen), 1938

image: 핀란드문화재청 사진컬렉션

스콜트 사미 집단의 사람들은 이 송곳으로 자작나무 껍질에 구멍을 뚫었다. 사미 집단과 순록의 관계는 핀란드 삼림에 거주했던 다른 집단들의 경우와 비슷하였다. 이 동물의 해부학적 요소들로부터 다양한 종류의 식량과 물건을 확보하였다. 순록은 우유와 그 외의 유제품, 고기 그리고 의복과 신발을 위한 가죽을 제공했을 뿐만 아니라 그 뼈를 조각해서 여러 가지 도구와 요소를 제작하기도 하였다.

송곳(awl), 순록 뼈, 페트사모(Petsamo),
스콜트(Skolt) 사미 문화
item: 핀란드국립박물관 핀·우그리아컬렉션, code SU4904:145

〈UPM 프로피(UPM ProFi)〉, 타일, 합성목재,
40x40cm, 아르텍스튜디오(Artek Studio)의
빌레 코코넨(Ville Kokkonen)이 UPM 사를 위해
개발함, 2009

바닥재 1m² = 쓰레기 10kg

WPC 혼합물의 주된 재료는 접착용 라벨의 제작과정에
서 발생하는 부산물에 폴리프로필렌(polypropylene)
48%를 첨가해 만든다. 틀 안에 주입한 혼합물이 퍼지
면서 타일 표면에는 마치 유기물과 같은 문양이 형성된
다. 이 재료에는 식물 세포를 서로 달라붙게 해 단단하
게 만드는 리그닌(lignin)이 거의 들어 있지 않으며 유
해 성분도 없다.

희소성이 있는 물질을 사용하면서 자원의 가치에 대한 개념이 발생하였고 재활용의 개념도 등장하였다. 청동기시대에는 청동에 대한 강한 수요 때문에 무기뿐 아니라 개인 장식품에도 사용하였다.

청동도끼(axe head), 청동, 파이미오(Paimio), 청동기시대
item: 핀란드문화재청 고고유물컬렉션, code KM10454

피불라(crossbow fibula), 청동, 청동기시대
item: 핀란드문화재청 고고유물컬렉션, code KM22813

형태의 탄생
Self-Defined-Form-in-Matter

우리는 디자인이나 형태화를 이야기할 때, 흔히 '형태를 만들어내는' 행위가 실제로 일어난다고 생각하게 된다. 제작자의 시대적 배경과 상관없이 물질에 특정한 형태를 부여할 때 인간의 결정으로 이루어진다고 보는 것이다. 그러나 그 과정이 반대가 되기도 한다. 물질이 가진 본래의 속성에 대한 깊은 관찰로부터 효율적인 창조적인 사물이 탄생할 수도 있다. 하나의 나뭇가지가 그대로 다리가 되는 의자, 가장 적합한 기능을 자연의 형태에서 차용한 생활 도구 등은 '형태의 발명'에 관하여 새로운 인식을 갖게 한다. 어쩌면 인간에게 창조적 과정이란 인간이 자연과 환경을 '해석하는' 과정인지도 모른다.

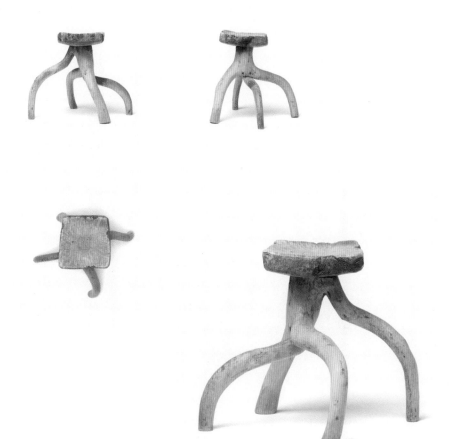

하나의 나뭇가지가 이 스툴의 다리를 이룬다. 이 유물을 통하여 환경에 대한 독특한 인식을 엿볼 수 있다. 자연적 맥락의 해석에는 그 기능적 속성에 대한 인식도 명확히 포함되어 있었다. 모든 물질과 형태를 관찰하면서 사용가능성에 대해서도 고려했다. 이렇게 발달한 관찰력은 효율적이고 창조적인 물질 문화의 형성에 중요한 기여를 한다.

스툴(stool), 나뭇가지-나무, 사비타이팔레(Savitaipale)
item: 핀란드국립박물관 민족학자료컬렉션, code B1032

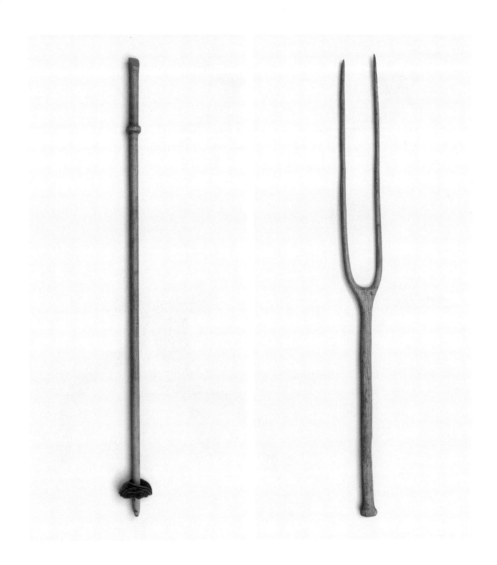

스키폴(ski pole), 나무, 빔펠리(Vimpeli)
item: 핀란드국립박물관 민족학자료컬렉션, code 7380:63

거릿대(sheaf pitchfork), 나무, 요우트세노(Joutseno)
item: 핀란드국립박물관 민족학자료컬렉션, code D246

도구와 물품을 들고 다녀야 하는 와중에 추가되는 무게는 에너지의 불필요한 소비를 가져왔고, 노동 효율성도 떨어뜨렸다. 바로 이것이 다양한 도구의 단면 크기를 최소화했던 주된 요소이다. 그 결과 매우 세련된 도구 형태가 탄생한다.

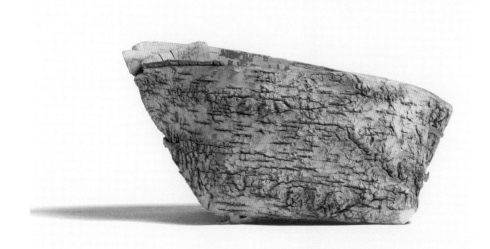

자작나무 껍질로 만든 이 용기의 양쪽 끝은 나뭇가지로
고정되어 있다. 전통적으로 이 재료는 추수 몇 주 전, 나
무껍질이 쉽게 벗겨지는 시점에 수확하였다. 자작나무
껍질의 다기능적 측면은 그 가치를 높이는 역할을 했다.
특히 필요에 따라 다른 재료의 대체품이나 교역품으로
사용되기도 했다.

투오코넨 형식 그릇(tuokkonen-type container),
자작나무 껍질, 38x29x20cm, 안얄라(Anjala)
item: 핀란드국립박물관 민족학자료컬렉션, code 11566:50

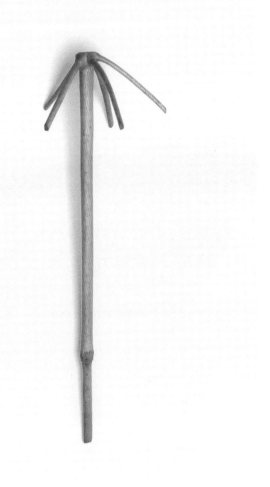

거품기(whisk), 소나무, 카르야란카나스(Karjalankannas)
item: 핀란드국립박물관 민족학자료컬렉션, code B267

과거의 삶은 순차적 작업의 연속이었다. 이러한 과정 속에서 아름다운 제품은 동반자가 되었다. 이 도구의 가벼움, 우아함, 날렵함은 손에 쥐었을 때 그 진가를 발휘한다. 소박하지만 완벽함이 돋보이는 제품이다. 연약한 형태와 긴장 관계에 있는 자연스러운 특징을 내포한다.

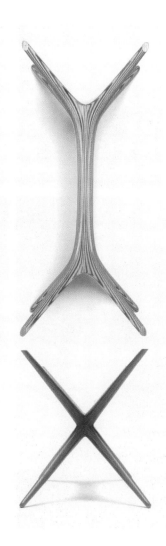

이 탁자 다리는 나뭇결의 대칭 모양을 따라 디자인되었다. 가공된 베니어판으로 이루어진 모양은 사방에서 볼 때 모두 동일해보인다. 타피오 비르칼라가 이렇게 재료가 가진 본연의 미적 특징을 활용할 수 있었던 것은 그 재료의 물리적 속성을 깊이 알고 있었기 때문이다. 그의 형태적 해결책은 최상의 시각적 효과와 재료의 기능적 성과 사이에 오간 직접적인 대화를 통해 제시되었다.

〈테이블 9020(table 9020)〉, 탁자 다리, 자작나무-벚나무, 아스코(Asko) 사를 위해 타피오 비르칼라(Tapio Wirkkala)가 디자인함, 1958 item: 아르텍(Artek) 사 세컨드사이클(2nd Cycle)

민족지 기록물 (왼쪽 위에서 시계방향으로)

에이노 메키넨(Eino Mäkinen), 1936
토이보 부오렐라(Toivo Vuorela), 1947
사칼리 펠시(Sakali Pälsi), 1923
민족지 기록물, 일마리 만닌넨(Ilmari Manninen), 1934

all images: 핀란드문화재청 사진컬렉션

나무
The Tree

'물질(matter)'이라는 단어는 라틴어로 '나무(wood)'를 뜻하는 '재료(materia)'라는 말에서 나왔다. 핀란드는 역사적으로 삼림 생태계를 완전하게 활용하는 나라였다. 나무는 생필품, 연료, 건축물, 심지어 영양 보조제의 기본 자원이었으며, 오늘날 나노겔(nanogel)과 같은 진액을 제공하기도 하였다. 가공하지 않은 원자재로서의 나무는 사물의 크기를 가늠하는 척도 단위로 사용되었다. 생활에 사용되는 접시와 사발, 사다리와 의자는 모두 단일 재료로서 나무의 사용성을 보여준다. 핀란드 건축가이자 디자이너인 알바 알토가 개발한 자작나무 합판을 구부려 만든 〈L자 다리(L Leg)〉는 단순하면서도 혁신적인 현대 디자인의 정수를 보여준다. 핀란드에서는 1km²당 대략 7만 2천 그루의 나무가 자라고 있다. 국민 1인당 4,500그루로 환산되며, 총 220억 그루가 있는 셈이다. 시대를 구분하는 석기-청동기-철기의 분류 이외에 핀란드는 언제나 '나무 시대'였다.

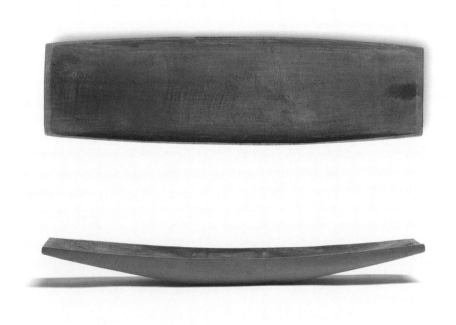

접시(dish), 나무, 54.5x12.5x5.3cm, 사미 문화
item: 핀란드국립박물관 핀·우그리아컬렉션, code SU4527:49

이 접시는 물고기를 담기 위해 사용되었던 것으로, 그 기능은 크기에 반영되어 있다. 형태는 놀랍도록 우아하다. 위에서 보면 가운데로 갈수록 배가 부르고, 옆에서 보면 두툼해진다. 바닥에 놓았을 때 중앙부가 바닥에 닿으며 양 옆은 떠 있다. 마치 날고 있는 새의 모습처럼 보이기도 한다.

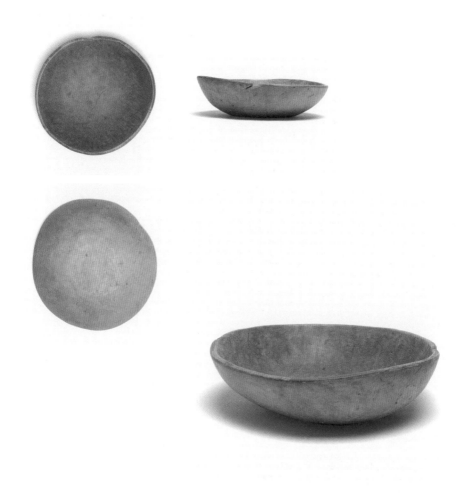

옹이는 단단한 나무의 목부가 생장하며 만들어진다. 옹
이의 기능적, 미학적 속성과 함께 쉽게 구할 수 있다는
이점 덕분에 일반적인 가정용 도구 생산의 재료로 사용
되었다. 옹이의 원래 크기가 만들 수 있는 도구의 크기
를 규정하였다. 옹이로 만든 도구로는 컵과 그릇이 있는
데, 이것들은 가장 오래된 목제 용기이다.

그릇(bowl), 자작나무 옹이,
58x16cm, 이칼리넨(Ikaalinen)
item: 핀란드국립박물관 민족학자료컬렉션, code B641

⟨02D 294⟩, 부조, 알바 알토(Alvar Aalto),
자작나무 베니어판, 75x68cm, 1947

item: 이위베스퀼레(Jyväskylä) 알바알토박물관

건축가 알바 알토는 자신의 부조를 만들기 위해 호우오
네칼루테다스 코르호넨(Houonekalutehdas Korho-
nen) 사 공장에서 장식장을 제작하는 장인의 손을 빌렸
다. ⟨02D 294⟩는 가구 다리를 L자 형태로 적절히 구부
리기 위해 진행한 일련의 실험 결과물로 이루어져 있다.
알토는 가구 제작에서 90° 각도 지점의 결구(joint)를
문제점으로 인식했던 것이다. 나무를 결에 맞춰 세로로
잘라 구부리는 원리를 표현하고 있다.

알바 알토가 개발한 이 기술은 겹쳐 놓은 얇은 나무판에 압력을 가해 형태를 만드는 방식이다. 이 기술의 발명 목적은 그것을 개발하는 창조적 과정에 있다. 알토의 디자인 중 다수는 아르텍 사의 해외 판매처인 스위스의 보헨베다르프(Wohenbedarf)가 특허를 받았다. 특허는 새로운 기술적 해결책에 대한 법적 인정과 상업적 보호를 제공한다. 알토의 디자인 개념은 혁신 및 대량생산과 불가분의 관계를 맺고 있었다.

〈L자 다리(L leg)〉, '나무를 구부리는 과정 (Process of Bending Wood)' US 특허, 알바 알토(Alvar Aalto), 자작나무, 1933 item: 아르텍(Artek) 사 세컨드사이클(2nd Cycle)

79

사다리(steps), 통나무 조각, 265x40cm, 비라트(Virrat)

item: 핀란드국립박물관 민족학자료컬렉션, code 7200:2

어떤 사물은 그것이 사용되었던 맥락에서만 그 기능을 이해할 수 있다. 사용자가 그 사물을 인식했던 방향은 그에 대한 우리의 해석에 영향을 끼칠 수 있다.

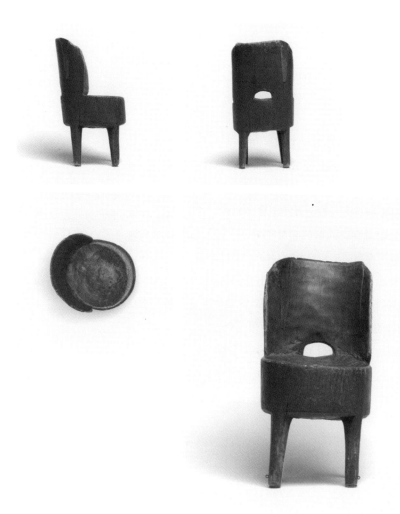

재료를 하나만 사용하면 기념비적 느낌을 표현할 수 있다. 이 의자는 크기는 작아도 숭고한 느낌으로 사람들의 시선을 사로잡는다. 의자의 비율은 존경심을 불러 일으키고 강한 개성을 드러낸다. 의자는 붉은색이며 곧게 서 있다. 앉는 부분은 편안함을 위해 살짝 패여 한 덩어리를 이룬다. 등받이는 사용자를 감싸듯 휘어져 있다. 의자의 원형 돌출부는 하나의 지점을 표시하고 그 공간을 차지한다. 나는 여기에 존재한다.

의자(chair), 통나무 조각, 38x75cm, 살로이넨(Saloinen)
item: 핀란드국립박물관 민족학자료컬렉션, code 4713:44

물성
Material Properties

오늘날 우리가 물질과 맺고 있는 관계는 고대로부터의 지혜와 과학적 발견이 결합하여 만들어진 것이다. 변하지 않는 것은 연료, 힘, 에너지, 마찰력, 가소성 등과 같은 특정 요소에 대한 인간의 수요이다. 인간은 생태계에 존재하는 사용가능한 물질을 확인하고 시행착오를 통해 가장 성능이 좋은 기술에 도달하게 되었다. 부싯돌과 부시 외에도 핀란드에서 전통적으로 사용하던 나무심지 받침대는 일상에서 불을 활용하던 방법을 보여준다. 현대의 태양열 패널은 에너지 활용의 한 유형이 되었다. 마찰력의 활용으로 생겨난 스키는 신기술 개발로 여전히 변화, 발전하고 있다. 새로운 혁신이 일어났음에도 고대의 기술적 행위 중에는 오늘날까지 남아 있는 것도 있다.

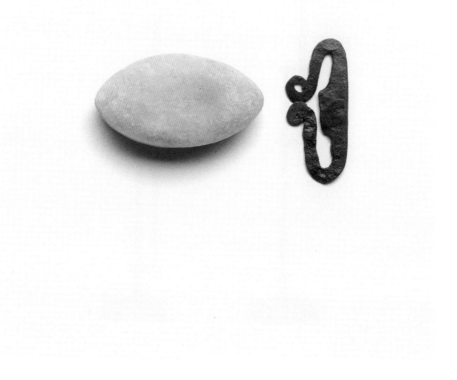

불씨를 얻은 최초의 방법은 20만 년 전 무렵 고안되었다. 탄소 함량이 높은 강철은 자연발화성이 있었다. 그러한 강철을 기공성(氣孔性)이 낮은 돌로 쳤을 때 철가루가 떨어졌고, 그 철가루는 공기 중에서 산화했다.

부싯돌(fire-making utensil), 플린트,
케미왼사리(Kemiönsaari), 후기 철기시대
item: 핀란드문화재청 고고유물컬렉션, code KM23042

부시(fire-striker), 고탄소 강철,
헤멘린나(Hämeenlinna), 후기 철기시대
item: 핀란드문화재청 고고유물컬렉션, code KM9726:13

83

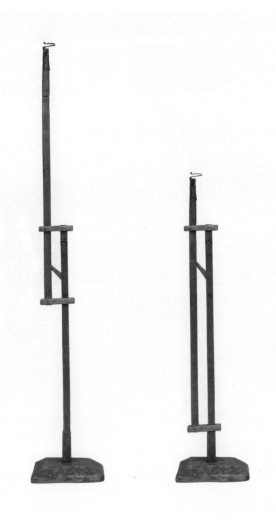

파레피티 형식 나무심지 받침대
(pärepihti-type floor stand), 나무,
높이 127-180cm, 사비타이팔레(Savitaipale)
item: 핀란드국립박물관 민족학자료컬렉션, code B1079

높이를 조절할 수 있는 너와 판걸이 스탠드는 탁자 위나 바닥에 놓고 사용했다. 흑야 기간에는 매년 1,300시간 이상 추가 조명이 필요했다. 전통적으로는 9월 21일부터 다음해 2월 24일까지를 흑야의 계절로 보았다. 일반 시골 가정에서는 연간 2만 개 이상의 소나무 너와 판을 태웠다고 한다. 하나의 너와 판이 완전히 불타는 데는 15분이 걸렸다.

태양열 집열판(Solar-parasol), 탄소 섬유, 높이 120-180cm

image: 빌레 코코넨(Ville Kokkonen)

늪지대용 스키(swamp ski), 나무,
161.5x11.5x2.5cm, 알라비에스카(Alavieska)

item: 핀란드국립박물관 민족학자료컬렉션, code 7523:30

이 스키들은 늪지대를 건널 때 사용되었다. 전통적인 스키의 형태를 본 땄으며, 기능을 수행하는 데 반드시 필요한 만큼만 목재를 남기고 조각하였다. 그 결과 각각의 스키는 두 개의 가벼운 막대기가 앞쪽에서 결합되는 형태를 취하고 있다.

전직 크로스컨트리 선수였던 토이보 펠토넨(Toivo Peltonen)은 자기가 만든 스키를 타고 올림픽 메달도 땄다. 펠토넨 스키는 핀란드에서 수제로 제작한다. 나노그립(Nanogrip)이라는 인공재료가 첨가된 스키 날에 특허도 받았는데 다양한 기후 조건에서도 착용 가능하며, 마찰력 조절을 위해 왁스를 바를 필요가 없다. 스키 날에 바르는 나노그립은 스키 바닥과 눈 사이에 있는 물의 양을 조절해준다.

〈인프라 엑스(Infra X)〉, 스키, 허니콤 구조
에어셀-나노그립, 펠토넨 스키(Peltonen Ski), 2017
image: 펠토넨 스키(Peltonen Ski) 사

87

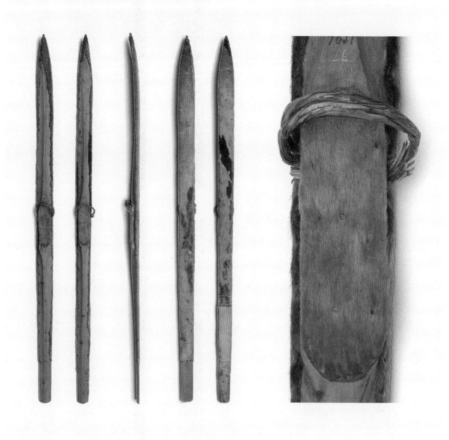

스키(skis), 나무·물개 가죽,
250x12cm, 이나리(Inari), 사미 문화
item: 핀란드국립박물관 핀·우그리아컬렉션, code SU4857:26

이 스키는 나무로 만들었으며 바닥 면과 착용자의 발이
닿는 부분에 물개 가죽을 덧대었다. 따라서 날이 풀려
눈이 녹는 상황에서도 스키를 타기 쉽다. 물개 털의 방
향에 맞추면 더 잘 미끄러지기도 했고 털 반대 방향으로
는 마찰력이 생겨서 사용자가 언덕을 오를 수도 있었다.
복잡한 지형은 다양한 지면 조건을 가로지를 수 있도록
하는 다기능적 해결책의 개발로 이어졌다.

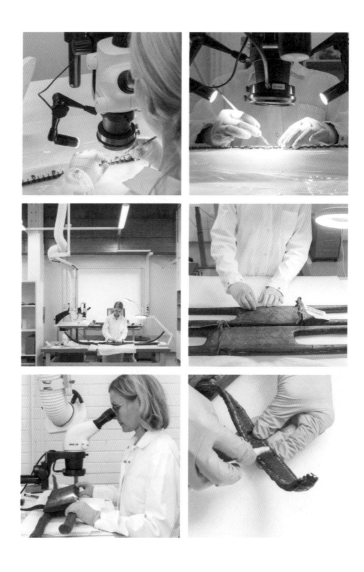

유물을 관찰하는 과정에서는 재질 및 구조적 특징과 유물의 상태, 예를 들어 훼손의 정도를 파악할 수 있다. 현미경 렌즈 아래에서 시각적 관찰과 더불어 여러 가지 보존처리가 진행된다. 이 기술은 구체적이고 정확한 작업은 물론 기록을 위해서도 반드시 필요하다.

보존처리 과정(conservation processes)

핀란드의 자연 그리고 디자인

수오미(Suomi) 핀란드, 호수와 숲의 나라

그는 곧 경작의 정령이자 들판의 청년인 작은 청년 삼프사를 떠올렸다. 삼프사는 부지런히 땅에 씨를 뿌렸다. 토양이든 늪지대이든 푸석거리는 개간지이든 자갈밭이든 가리지 않았다. 언덕에는 소나무를, 둔덕에는 전나무를, 황무지에는 관목을, 골짜기에는 덤불을, 습지에는 자작나무를, 땅이 거친 곳에는 오리나무를, 습기가 많은 곳에는 산벚나무를, 젖은 땅에는 수양버들을, 성스러운 곳에는 마가목을, 침수지에는 버드나무를, 메마른 땅에는 곱향나무를, 물가에는 참나무를 심었다.

『칼레발라』, 엘리아스 뢴로트(서미석 역), 도서출판 물레, 2011, 39쪽

핀란드의 민족 서사시인 『칼레발라(Kalevala)』의 한 장면이다. 마치 핀란드 땅에서 다양한 수종의 거대한 숲이 만들어지는 광경이 눈앞에 펼쳐지는 듯하다. 숲에 관한 이러한 구체적인 묘사는 핀란드의 자연 환경이 아니라면 얻기 힘든 생생한 리얼리즘을 담고 있다. 핀란드인에게 삼림이란 단순한 자원을 넘어 생존의 근본이자 핀란드적 정서를 만든 모성(母性)의 자연 그 자체이기도 하다.

핀란드는 국토 전체가 위도상 북위 60-70°에 위치한 최북단 국가로, 국토 면적은 남한보다 세 배 큰 33만 8,000km²이다. 인구는 550만 명으로 평균 인구 밀도는 1km²당 열여덟 명 수준이다. 국토의 약 70% 이상이 숲으로 덮여 있으며, 오늘날 세계 시장에서 삼림 자원을 제공하는 가장 중요한 국가 중 하나이다. 핀란드에는 1km²당 대략 7만 2,000그루의 나무가 자라고 있는데, 이는 인구 대비 1인당 4,000여 그루로 환산할 수 있다. 삼림 자원이 얼마나 풍부한지 가늠케 한다.

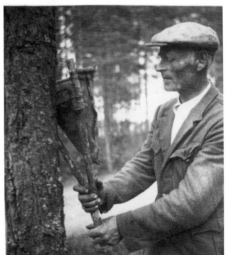

민족지 기록물 (왼쪽 위에서 시계방향으로)

에이노 메키넨(Eino Mäkinen), 1936

에이노 니킬레(Eino Nikkilä), 1935

사칼리 펠시(Sakali Pälsi), 1923

토이보 부오렐라(Toivo Vuorela), 1947

all images: 핀란드문화재청 사진컬렉션

핀란드에서 가장 많이 활용되는 수종은 가문비나무와 소나무, 자작나무이다. 이중에서도 백자작나무는 핀란드를 상징하는 나무로, 오늘날에도 핀란드의 자연을 묘사할 때 어김없이 등장한다. 끝없이 펼쳐진 광활한 숲과 기후에 어우러지는 다양한 나무 그리고 그 속에서 자연과 공존하기 위해 보낸 인고의 시간은 오늘의 핀란드를 만든 가장 중요한 역사적 요인이 되었다.

삼림과 함께 핀란드를 대표하는 자연은 바로 '호수'이다. 흔히 핀란드를 '1,000개의 호수를 지닌 땅'이라고 비유하곤 하는데, 이것은 실제 숫자보다 매우 축소된 은유법에 불과하다. 핀란드에는 500m² 이상의 넓이를 가진 호수와 물길이 무려 18만 7,999개에 달하며, 17만 9,584개의 섬이 있다. 가장 큰 호수인 사이마(Saimaa)호는 면적이 4,400km²에 달하고 1만 3,710개의 섬을 품고 있다. 핀란드어로 핀란드를 뜻하는 말이 '수오미(Suomi)'인데, 그 뜻은 '호수나 늪'을 뜻하는 수오(Suo)와 '땅'을 뜻하는 미(mi)의 결합에서 비롯되었다고 전해진다. 토지라는 뜻의 '수오마(suomaa)' 또는 곶이라는 뜻의 '수오니에미(suoniemi)'에서 파생되었다는 설, 사미(Sámi)인과 관련 있다는 설도 있다. 호수의 나라라는 말은 과언이 아니다.

자원 그리고 환경으로서의 물, 즉 '수력'은 핀란드의 주요 에너지원으로서 인간의 이동과 물자의 대량 수송을 위한 사회적 관계망의 주요 수단이 되었다. 여름에는 배를 타고, 긴 겨울에는 단단하게 언 강과 호수에서 스키, 스케이트, 썰매를 이용하여 얼음길을 건넜다.

민족지 기록물 (왼쪽 위에서 시계방향으로)

마티 포우트바라(Matti Poutvaara), 1964
에이노 메키넨(Eino Mäkinen), 1950-1951
아르보 홀스타인(Arvo Hollstein), 1953
에르키 부틸아이넨(Erkki Voutilainen), 1960년대

all images: 핀란드문화재청 사진컬렉션

이렇듯 핀란드의 물에 대한 의존은 20세기 초까지도 이어졌다. 다양한 운송 수단이 등장한 이후에도 여전히 물은 핀란드의 주요한 수단이 되었다.

핀란드의 자연은 핀란드 디자인에도 그대로 녹아들어 있다. 사용하는 재료와 유기적 형태 모두에서 마치 핀란드인의 DNA처럼 자연의 요소가 엿보인다. 긴 겨울과 언제나 부족한 빛. 빛에 대한 핀란드인의 깊은 바람을 누구보다 잘 알고 있던 핀란드 건축가 알바 알토는 건축물 안에 빛에 대한 절실함을 자연스럽게 담아냈다. 또한 핀란드 어디에서든 구할 수 있는 자작나무를 이용하여 만든 그의 의자는 세계 디자인에 일대 전환을 가져왔다. 자연에 대한 공감과 기능에 대한 철저한 고려, 전통과 지식을 융합하여 만든 핀란드 디자인은 어쩌면 인간과 자연이 함께 쌓아온 공존의 흔적인지도 모른다.

백승미
국립중앙박물관 전시과 학예연구사

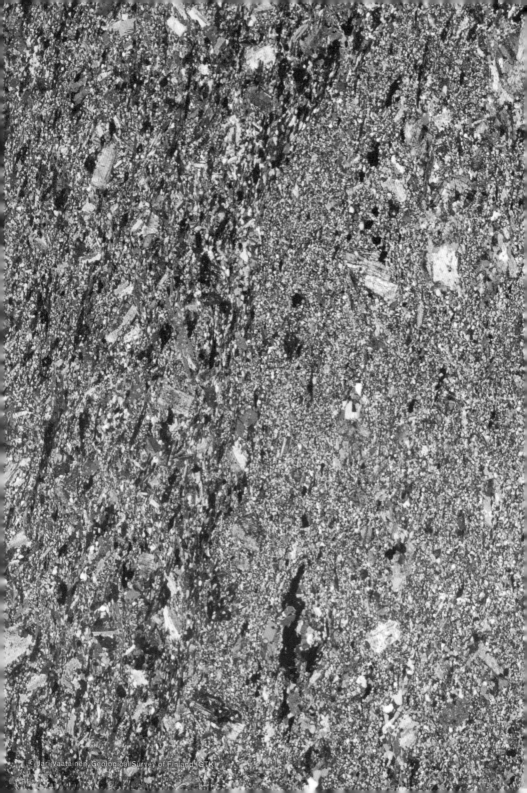

3

사물의 생태학

The Ecology of Things

현재 핀란드 영역에서 인간과 야생 동물이 살기 시작한 것은 빙하기가 끝났을 시점인 기원전 8500년 무렵이다. 생태계의 다양한 특성을 숭배하고 심오한 지식을 터득하면서, 하나의 공통된 물질 문화와 기술전통 그리고 독특한 식단이 생겨났다. 사냥과 채집, 사슴 방목, 경작은 새로운 자연환경에 적응하기 위하여 탄생한 생계 시스템이다. 각 시스템은 유목이나 정착으로 유지되었다. 계절에 관한 지식과 자연에서 발생하는 여러 과정을 통해서 연간 활동 주기가 결정되었다. 오늘날의 핀란드는 물 10%, 숲 69%, 경작지 8%, 기타 13%로 이루어져 있다. 과거부터 현재까지 핀란드에서 인간의 삶이란 인간과 자연 사이의 공생이었다고 볼 수 있다.

사회와 환경
Society and Environment

문화의 생산은 사회가 자신의 거주지를 어떻게 이해하고 있는지를 반영한다. 핀란드 사람들의 사회적 무의식을 구성하는 본질적인 요소는 '자연'이다. 이는 단순히 조상 대대로 전해져 내려온 과거의 유산이 아니라 오늘날에도 새로운 방식으로 핀란드 문화에 영향을 끼치는 역동적인 속성을 가리킨다. 핀란드 북부 지역을 다룬 역사가 올라우스 마그누스(Olaus Magnus)의 작품은 가장 오래된 핀란드 문화 풍속 기록물 중 하나로 북유럽 지역의 삶을 마치 상상화처럼 묘사한다. 화가 세베린 포크맨(Severin Falkman)은 핀란드 전통문화의 보고로 여겨지는 '동부 핀란드'의 문화적 기록을 담았다. 700여 년의 스웨덴 지배와 100여 년의 러시아 지배를 거치는 동안, 핀란드에는 민족 정체성에 관한 강한 요구가 생겨났다. 서사시 『칼레발라』는 핀란드 전통 문화의 여러 이미지를 활용하여 국가 신화를 만들어낸 대표적 사례라 할 수 있다. 다른 나라가 화폐에 왕이나 통치자를 표현했던 것과는 달리, 핀란드의 예전 화폐 마르카(markkaa)에는 사회나 주된 경제적 행위에 대한 상징이 디자인으로 활용되었다.

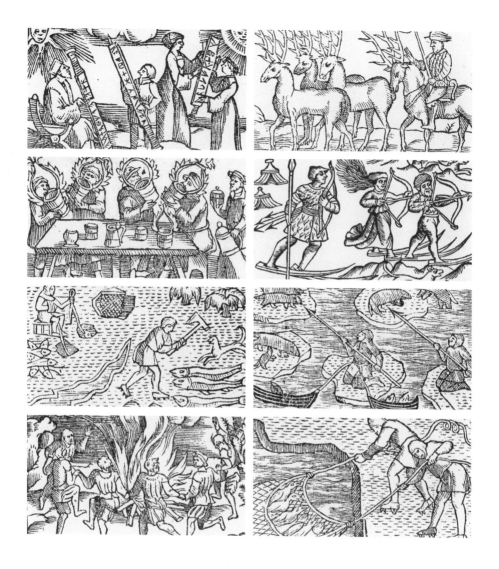

스웨덴의 가톨릭 역사가 올라우스 마그누스의 이 작품은 당시 핀란드에 존재하였던 문화와 풍속에 관한 가장 오래된 기록물 가운데 하나이다. 올라우스는 자신의 경험을 바탕으로 이러한 기록을 남겼다. 동물과 식생, 생존 기술, 도구, 신앙 체계, 제의 등 북유럽 지역의 다양한 삶의 측면을 자세하게 묘사하여 그곳이 마치 상상 속의 인물들이 사는 땅이라는 인상을 준다.

『북부 주민의 역사(Historia de Gentilbus Septentrionalibus)』, 올라우스 마그누스(Olaus Magnus), 1555

〈동부 핀란드의 민속 문화(Eastern Finland folk culture)〉,
민족지 기록물, 세베린 포크맨(Severin Faulkman), 1880

all images: 핀란드문화재청 사진컬렉션

1885년 출간된 스웨덴 화가 세베린 포크맨의 책 『동부
핀란드에서는(I Östra Finland)』은 핀란드의 동부를 여
행한 그의 기록을 담고 있다. 그 지역의 문화적 특징은
간단하지만 위엄 있는 삽화들을 통해 전달된다.

102

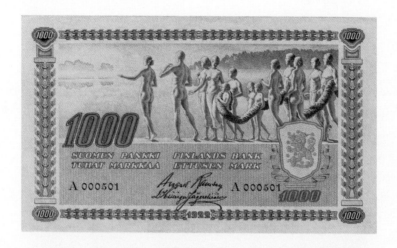

국가는 왕과 같은 통치자의 이미지를 흔히 화폐에 표현
한다. 그러나 그와는 달리 핀란드 화폐에는 주요 경제
활동이나 사회에 대한 상징이 그려져 있다.

1000 마르카(1000 markkaa),
엘리엘 사리넨(Eliel Saarinen), 204x120mm, 1922
item: 핀란드국립박물관

1 마르카(1 markkaa),
타피오 비르칼라(Tapio Wirkkala), 142x69mm, 1963
item: 핀란드국립박물관

문화의 범주
Boundaries of Culture

문화는 지역적, 국가적, 세계적 변수의 영향을 받는다. 세계화는 오늘날 나타난 현상처럼 보이지만, 사실은 수백 년, 심지어는 수천 년 전부터 있었던 현상이다. 문화는 지역 그리고 세계의 상황에 따라 역사적으로 변해왔다. 인간 활동과 관련하여 문화라는 표현을 쓰기 시작한 것은 그리 오래된 일이 아니다. 단어의 역사를 보면 아주 복잡한 발전 양상을 알 수 있다. 사진가 리사 요키넨(Lisa Jokinen)이 진행한 헬싱키 거리의 시민들을 기록한 프로젝트는 시대에 대한 초상이기도 하다. 사람들의 겉모습뿐 아니라 주관성, 시대의 특징, 사물에 대한 순환 주기까지도 엿볼 수 있다. 단순해보이지만 직각의 논리를 담아 디자인한 남성 셔츠, 추상적인 패턴으로 남녀 모두를 위한 보편적 디자인을 정착한 〈요카포이카(Jokapoika)〉 셔츠는 20세기의 상징적인 제품이다. '컬쳐(culture)'라는 단어는 성장의 의미를 가지고 있다. 오늘날 사회적 맥락 속에서 문화는 인간의 지적, 예술적 성과의 정도나 사회적 활동 방식을 나타낸다.

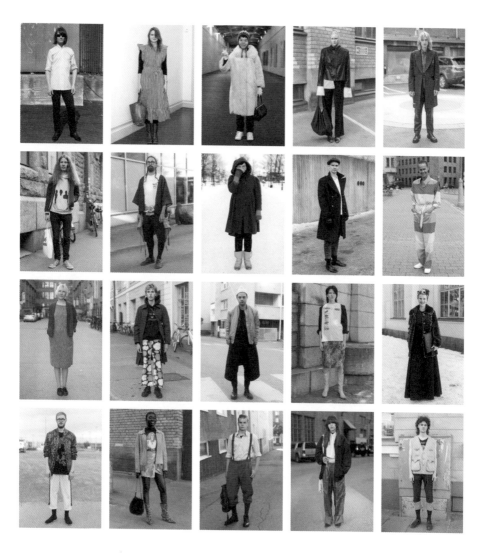

마케(Make), 41세, 2018년 8월 9일:
"내 스타일의 철학은 '닳을 때까지 입어라'이다."
헬 룩스는 사진가 리사 요키넨이 헬싱키 거리의 시민들
을 기록하는 프로젝트이다. 그렇게 구축된 아카이브는
특정 시대 및 세대에 대한 날것의 초상화와 같다. 사람
들의 외모와 자기소개에서 시간과 주관성 그리고 사물
의 순환 주기에 대한 당시의 인식을 찾아볼 수 있다.

〈헬 룩스(Hel Looks)〉, 2007-2018
도판: 리사 요키넨(Liisa Jokinen)

105

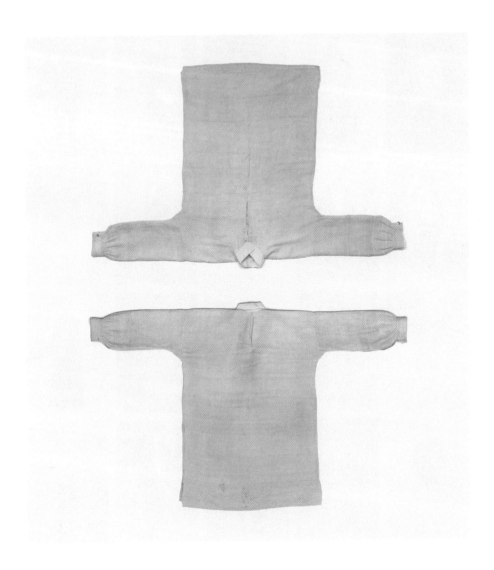

남성 셔츠(men's shirt), 면, 니발라(Nivala)

item: 핀란드국립박물관 민족학자료컬렉션, code 6989:6

이러한 종류의 남성 셔츠를 위한 본은 여섯 부분으로 구성되어 있으며, 아주 간단한 논리를 따르고 있다. 어깨 부분에 솔기가 없어서 긴 장방형 모양의 천 한 장을 이용해 셔츠의 몸체를 만들었음을 알 수 있다. 옷깃과 목 앞쪽 트임을 위해 목 부분은 T자 형태로 정교하게 잘랐다. 소매에는 좀 더 많은 수공이 들어갔으나, 셔츠의 다른 부분과 마찬가지로 직각 논리를 따르고 있다.

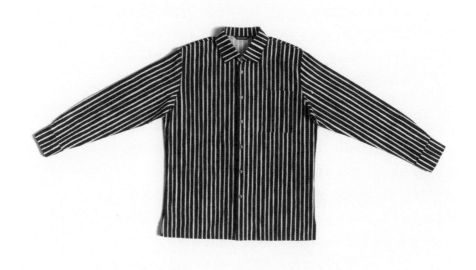

이 셔츠는 20세기의 상징적인 제품으로, 부코가 마리메코 사를 위해 1953년에 만들었던 피콜로(Piccolo) 문양을 이용했다. 1960년 그녀의 디자인 패턴은 더 과감해졌다. 그래픽 안에 나타나는 규모의 감각이나 추상적인 형태는 압도적인 시각적 느낌을 불러일으켰다. 이와는 반대로 튀지 않고 이제는 남녀 모두가 입는 요카포이카(Jokapoika, 핀란드어로 모든 소년) 셔츠는 보편적이고 변함없는 제품으로 정착하였다.

〈요카포이카(Jokapoika)〉, 셔츠, 면에 프린팅, 마리메코(Marimekko) 사를 위해 부코 에스콜린누르메스니에미(Vuokko Eskolin-Nurmesniemi)가 디자인함, 1956

item: 마리메코 사

107

지형과 이동성
Terrain and Mobility

지형의 특징은 인간의 이동과 의사소통 네트워크에 다양한 영향을 주었다. 유목 사회든 정착 사회든 지형적 제약을 극복하고자 하는 노력은 새로운 이동 수단의 발생을 가져왔다. 효율적인 이동 방법이 발달하면서 특정 집단의 영역 확장이나 식량 확보 가능성이 늘어났다. 겨울에는 스키와 썰매가, 여름에는 다양한 배가 사용되었으며 활발한 사회적, 상업적 네트워크를 형성할 수 있었다. 과거의 이동 수단 중 많은 것이 오늘날까지도 사용되고 있다. 가장 오래되고 단순해 보이는 도보 이동은 그동안 주목을 받지 못했으나 실제로는 환경을 이해하는 중요 수단으로 생각해볼 수도 있다. 신발은 다양한 전략적 해결책 가운데 하나이며, 인간-땅의 상호작용과 관련된 유물이기도 하다. 사람들은 신발을 사용하며 토양의 습도, 식생 등을 감지할 수 있었고 어느 정도 땅이 밟혔는지를 보며 순록 무리의 상태를 파악할 수 있었다. 이러한 도구들은 지면과 기후 등 당시의 환경 조건에 대한 답을 제공한다.

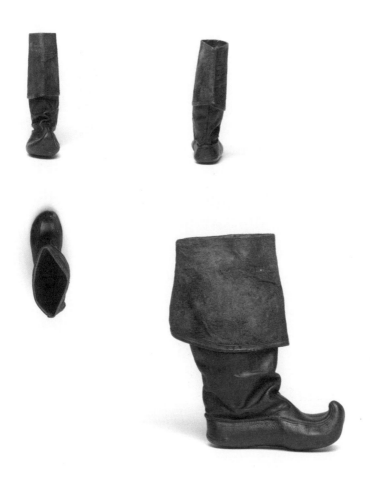

이처럼 부리 형태의 코끝을 가진 긴 부츠는 고무 장화
가 등장하기 전 어부와 벌목꾼이 사용하였다. 부리 형태
코끝은 다양한 종류의 신발에서 볼 수 있는데, 이는 스
키의 착용과 관련이 있을지도 모른다. 부리 형태 코끝에
스키 끈을 고정하기도 하였다. 이러한 형태의 부츠는 길
이도 조절할 수 있었는데, 이는 부츠의 사용 맥락 및 활
동과 관련이 있었다.

부리 형태 부츠(beaked boots), 가죽, 하일루오토(Hailuoto)
item: 핀란드국립박물관 민족학자료컬렉션, code 10176:2

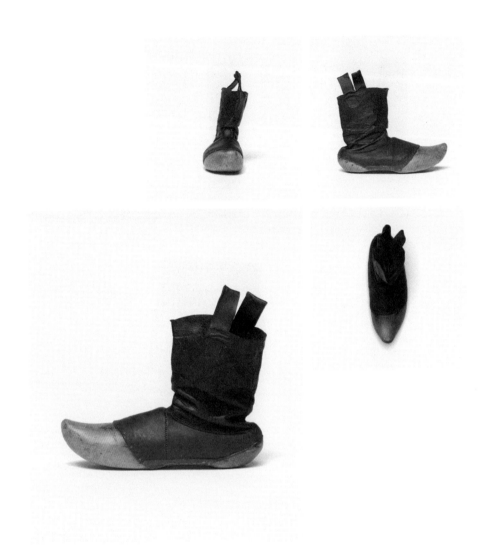

부츠(boots), 가죽, 나무, 포리(Pori)
item: 핀란드국립박물관 민족학자료컬렉션, code A6676

이러한 부츠는 도랑을 파거나 밭에서 일할 때 신었다.
얼핏 보면 나막신에 가죽 양말을 부분적으로 덧댄 것처
럼 보인다. 나무 바닥은 마치 인공 발바닥의 모습과 비
슷하기도 하다. 이러한 신발 형태는 유럽 중세시대 판갑
옷의 쇠구두와 비교할 수 있다. 엑스선 분석 결과, 내부
가 얼마나 복잡하게 구성되어 있는지 확인할 수 있었다.

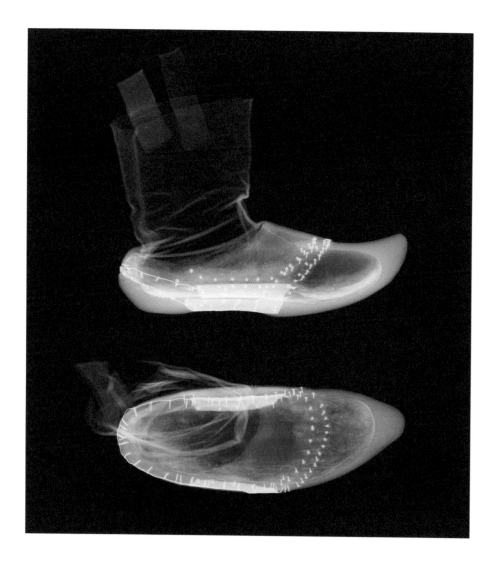

이 사진으로 이 제품의 제작에 적용된 기술에 관한 정보
를 알 수 있다. 특히 신발의 각 구성요소가 어떻게 결합
되어 있는지 보여준다. 나무와 금속, 가죽과 같은 서로
다른 재료가 사용되었음을 알 수 있으며 내부 형태 및
구조도 볼 수 있다. 금속 요소들이 부각되어 신발 제작
에 사용한 못, 철사, 금속 발판이 드러났다.

엑스선으로 촬영한 A6676 부츠(X-ray of boot A6676)
image: 핀란드국립박물관 보존과학센터

신발(footwear), 펠트 천 덮개-마 소재 바닥,
루오베시(Ruovesi)

item: 핀란드국립박물관 민족학자료컬렉션, code 8156:2

바닥이 누빔 소재로 된 천 부츠는 흔히 소나 양의 털로
짜서 만든 털실 양말과 함께 신었다. 이러한 신발은 온
도가 영하로 내려갔을 때 착용했다. 신발 바닥의 아랫면
에는 타르를 발라 방수 기능을 더해 오래 신을 수 있었
다. 겨울을 세 번 날 때까지 신을 수도 있었다고 한다. 이
러한 종류의 신발은 20세기 초반까지도 사용되었다.

나무 신발은 서유럽의 영향을 받아 신기 시작한 것으로, 장인과 뱃사람 들을 따라 핀란드에 들어왔다. 나무, 가죽, 쇠, 끈으로 구성된 이 나막신은 신발보다 오래된 유물처럼 보인다. 나막신의 발이 닿는 부분은 착용자의 발바닥 구조에 알맞은 형태를 보인다. 또한 나막신 바닥면은 지면과 닿는 지점을 고려하여 최종 형태를 미리 계산했음을 알 수 있다.

나막신(clogs), 나무-가죽, 라이틸라(Laitila)
item: 핀란드국립박물관 민족학자료컬렉션, code A2657

스케이트 날(ice skates), 소 정강이뼈, 코르포(Korppoo)
item: 핀란드국립박물관 민족학자료컬렉션, code D171

오늘날의 스케이트의 전신에 해당하는 이 물건은 스키와 비슷한 방식으로 사용되었다. 부츠에 스케이트를 부착하고 긴 막대기 하나를 밀면서 앞으로 나갔다. 스케이트와 스키는 최초로 기록된 바퀴보다 먼저 사용되기 시작했다. 이러한 이동수단이 발달한 이유는 물이 많은 지형을 통과해야 했기 때문이다. 사미 언어로 '스키를 타고 이동하다'는 뜻의 '튜오이카(čuoigat)'는 대략 6,000년 전부터 사용된 말이라고 한다.

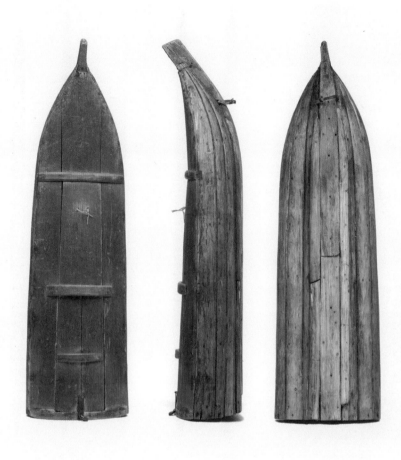

창고용 썰매(sledge for storage),
나무, 이나리(Inari), 스콜트 사미 문화
item: 핀란드국립박물관 핀·우그리아컬렉션, code SU4904:154

과거 집단들의 식량 확보 방식의 논리는 집단의 이동 방
식에 영향을 주었다. 이동 방식은 시간뿐 아니라 인간의
신진대사 에너지로 결정되었다. 순록을 모는 사미 집단
은 1960년대까지도 유목생활을 했다. 순록을 몰기 위
해서는 광범위한 지역을 지나야 했고, 이러한 이동성과
계절적 순환 주기는 구성원의 삶에 영향을 미쳤다. 거주
지를 주기적으로 옮겨야 했기 때문에 소유물은 들고 다
닐 수 있는 것이어야 했다.

스키(skis), 나무-모피, 270x8.5x3.5cm, 카야니(Kajaani)

item: 핀란드국립박물관 민족학자료컬렉션, code D819

이 한 쌍의 스키를 잘 들여다보면 장인의 기술을 포착할 수 있다. 이러한 제품을 제작하기 위해서는 재료의 속성에 대한 완벽한 지식과 통제가 필요했다.

이러한 신발은 봄과 겨울에 신었다. 봄에는 늪지대를 통과하거나 이탄층 목초지나 습지에서 건초를 수확할 때 사용했다. 향나무를 타원형 모양으로 구부린 다음 발을 지탱하는 부분을 추가하는 간단한 방식으로 만들었다.

설피(snow shoes), 30x40cm, 코르필라티(Korpilahti)
핀란드국립박물관 민족학자료컬렉션, code D1019

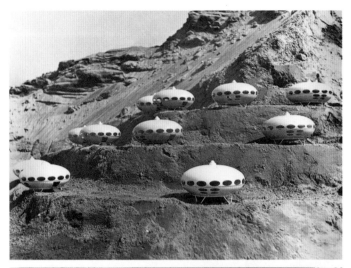

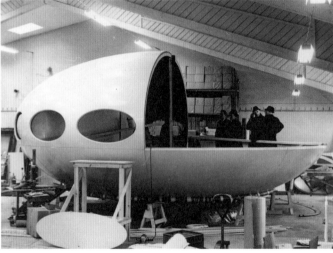

〈푸투로(Futuro)〉, 조립식 이동주택,
마티 수로넨(Matti Suuronen), 섬유 강화 유리
폴리에스테르 플라스틱, 직경 8m, 1968

images: 에스포시티박물관(Espoo City Museum),
마우리 코르호넨(Mauri Korhonen)

가파른 언덕 위에 겨울 오두막집을 지어달라는 주문
이 〈푸투로〉의 시작이었다. 오두막집 〈푸투로〉는 이동
이 가능했고, 여덟 명을 수용할 수 있었다. 강철 다리로
지지해 지면에서 떨어져 있었고, 눈이 쌓이지 않았으며
360° 전망을 제공했다. 〈푸투로〉는 헬리콥터로 운반이
가능했고 그 어떠한 지형에도 세울 수 있었다. 1969년
《뉴욕타임즈》는 이에 대해 「비행접시 모양의 주택이 지
구에 착륙하다」라는 기사를 냈다.

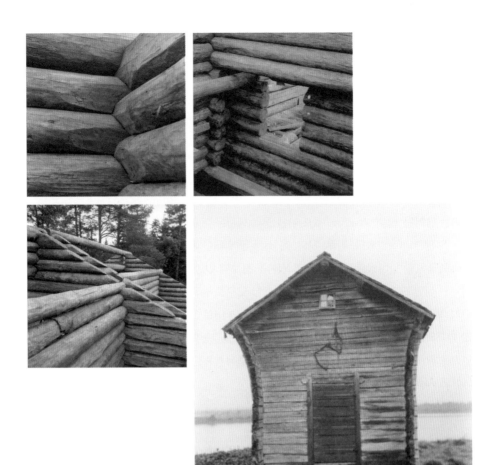

나무의 구조는 벌목 이후에도 수십 년 동안 진행되는 세포의 신진대사로 결정된다. 나무는 벌목하고 수십 년이 지난 이후에나 썩기 시작한다. 핀란드 시골에서 일반적으로 사용한 건축 형식은 끝을 불규칙하게 자르는 교차 노치(notch) 기법이 적용된 수평 통나무 축조였다.

복원된 주택(reconstruction of house),
세우라사리야외박물관(Seurasaari Open Air Museum),
에이노 니킬레(Eino Nikkilä), 1939

민족지 기록물(ethnological documentation),
일마리 만닌넨(Ilmari Manninen), 1929

All images: 핀란드문화재청 사진컬렉션

생계 논리
Logics of Subsistence

핀란드는 위도 60-70° 사이의 북극 지대에 자리하고 있다. 이러한 지리적 조건으로 식물의 분포와 성장은 제한을 받았으며, 기후에 따른 다양한 동식물의 서식지가 마련되었다. 많은 언어권에서 '시간(time)'이라는 단어는 '날씨(weather)'로도 사용된다. 생존은 기후 조건과 밀접하게 관련되어 있었다. 기후, 지형, 식물, 동물에 대한 지식은 본질적으로 중요한 것이었으며 생존의 열쇠는 곧 정보에 있었다. 룬 문자 달력은 핀란드 시골에서 사용했던 시간 측정 도구로 농사에 필요한 주기 확인에도 활용되었다. 어망, 그물, 통발 등의 어로 도구와 다양한 형태의 낫과 도끼는 자연에 대한 오랜 지식의 결과물이기도 하다. 인간은 각 계절과 기후에 대한 이해를 통하여 활용가능한 자원을 탐색하고, 지속가능한 생존 논리를 개발하였다.

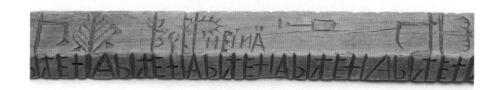

핀란드 시골에서 시간을 측정한 주된 도구는 북유럽의
룬 달력이었다. 룬 달력에는 기원전 46년 로마의 정치
가 율리우스 카이사르(Julius Caesar)가 1년을 365일
로 나누어 공포한 율리우스력이 적용되었다. 이 막대기
에는 1년을 이루는 날과 달의 주기를 모두 고려해 한 해
의 작업이 순서대로 표시되어 있다. 시골에서는 이 막대
기를 이용해 노동을 조직했다. 생존을 위한 구조는 계절
변화와 밀접한 관련을 맺고 있었다.

룬 문자 달력(runic calendar), 나무,
173cm, 헬싱키(Helsinki)
item: 핀란드국립박물관 민족학자료컬렉션, code 2218:198

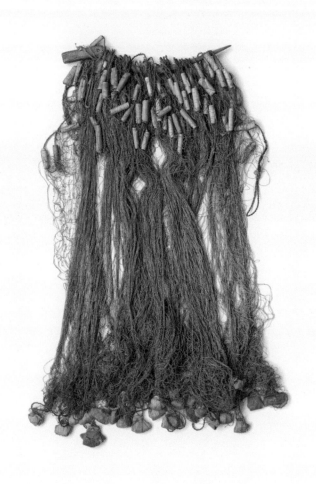

그물(fishing net), 세르키살로(Särkisalo)
item: 핀란드국립박물관 민족학자료컬렉션, code E334

세계에서 가장 오래된 어망은 핀란드의 안트레아(Ant-rea)에서 발견된 것으로 대략 9,200년 전에 사용되었다. 위의 어망은 길이가 23m이고 높이는 1m이며, 크기가 서로 다른 세 개의 망으로 이루어져 있다. 어망 아래쪽 끈을 따라서 돌을 넣은 자작나무 주머니를 달아 무게를 더했다.

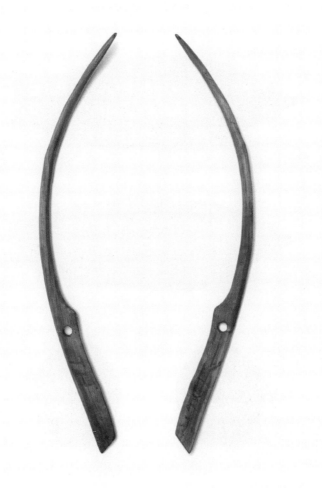

이 도구는 오늘까지도 같은 형태를 유지하며 사용되고 있다. 재료를 제외하면 아무것도 변하지 않았다. 상업적으로 유통되는 것은 대량생산된 플라스틱 제품으로 하나에 0.7마르카, 즉 1.5유로 정도에 판매되고 있다.

그물 걸이(hook for gathering fishing nets),
향나무, 하일루오토(Hailuoto)
item: 핀란드국립박물관 민족학자료컬렉션, code 11300:1

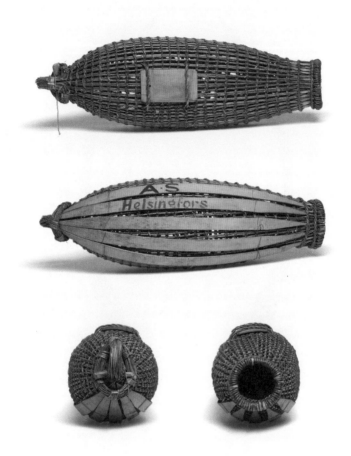

통발(fishing trap), 112x40cm

item: 핀란드국립박물관 민족학자료컬렉션, code 9101:1

어로(漁撈)에는 다양한 방법과 도구가 사용되었다. 석기 시대 이후부터는 가는 나뭇가지로 만든 통발을 회유어가 쉬는 지점이나 물살이 강한 곳에 설치하였다. 크기와 벽의 밀도, 재질은 용도에 따라 달랐다. 일반적으로 버드나무 가지를 사용하였다. 물에 잠기는 통발에서도 숙련된 고민과 세밀한 손놀림을 관찰할 수 있다.

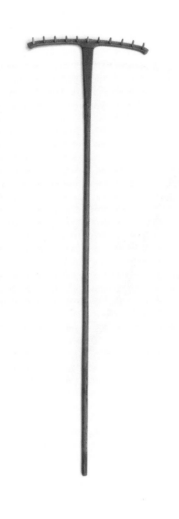

밀짚을 모으는 것은 여성의 일이었다. 이는 도구의 성격
에도 반영되어 있다. 도구의 전체 크기 비율은 여성의
힘의 범위에 맞추어져 있고, 형태적 우아함도 엿보인다.
갈퀴는 흔히 결혼 선물로 제작되었다.

나무 갈퀴(rake wood), 202x57x6cm, 레미(Lemi)
item: 핀란드국립박물관 민족학자료컬렉션, code 10617

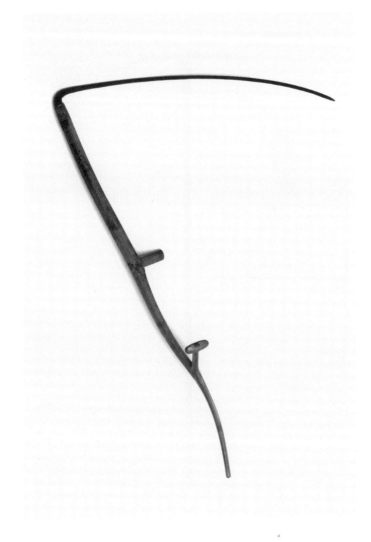

낫(scythe), 나무 손잡이-강철 날,
123x90cm, 라핀란티(Lapinlanhti)
item: 핀란드국립박물관 민족학자료컬렉션, code D12

기술이란 소유 물품이 아닌 필요성과 사용가능한 재료에 따라 적용할 수 있는 숙련된 기술로 구성된 하나의 지식체계를 의미한다. 기후, 지형, 식생, 동물에 대한 지식은 본질적으로 중요했다. 인간은 각 계절과 맥락에 따라 활용할 수 있는 자원과 직접적으로 관련된 생존을 위한 지속가능한 논리를 개발했다.

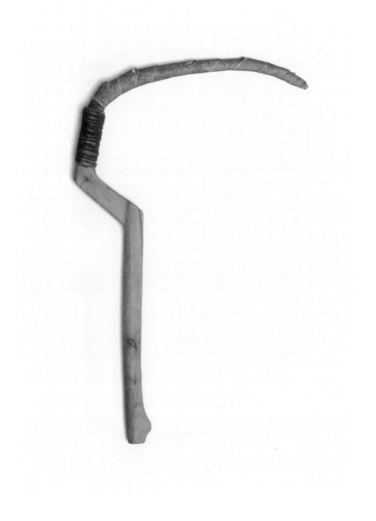

이 도구는 우연히 손잡이에 필요한 각도로 꺾인 나무를 발견해 제작되었다. 조각하는 과정에서 각각의 부분이 구분되었는데, 특히 불필요한 무게를 없애 구조 성능을 강조하였다.

낫(scythe), 나무 손잡이-강철 날-자작나무 껍질 날덮개, 라우트예르비(Rautjärvi)

item: 핀란드국립박물관 민족학자료컬렉션, code D16

127

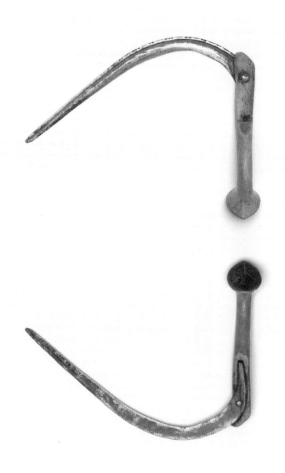

낫(sickle), 나무 손잡이-강철 날,
46x27.5cm, 파르카노(Parkano)
item: 핀란드국립박물관 민족학자료컬렉션, code D942

낫은 여성이 사용하는 도구였다. 밀짚을 베는 것은 그들의 일이었다. 낫이 주인과 함께 무덤에 부장된 사실을 보면 이 도구의 가치를 알 수 있다. 지역과 제작 기술에 따라 다양한 형식이 존재하였다. 이 낫의 손잡이는 손에 정확히 맞으며 엄지가 특정한 자리에 놓이도록 섬세하게 조절되었다. 손잡이의 끝부분은 마개이기도 하다. 1846년이라는 연도가 표시되어 있다.

이러한 종류의 도끼는 사료용 나뭇잎과 마구간에 사용
할 침엽수 가지를 치기 위해 고안되었다. 형태는 매우
단순하다. 손에 잘 잡히도록 손잡이 부분을 약간 조각한
것 외에는 불필요한 요소를 완전히 배제하였다. 날을 끼
운 단순한 방법과 직선의 축을 따라 도구가 세 부분으로
구분된 양상이 완전한 형태를 만들어냈다.

절단용 도끼(twig brush hook-type axe),
45.5x14.5x5.5cm, 닐시에(Nilsiä)
item: 핀란드국립박물관 민족학자료컬렉션, code D16

기술 지식
Technical Knowledge

생계 구조와 관련된 모든 요소는 자체적으로 만들어졌다. 개인의 가치는 기술과 정보에 의해 매겨졌다. 인간은 제작자이자 사용자였다. 가용 자원을 가지고 필요한 제품을 제작하는 능력은 사회 집단들이 지역에 맞게 적응하는 데 도움이 되었다. 물질의 원료와 자연의 순환적 패턴을 이해하는 능력은 도구, 거주지, 의복의 제작을 위한 기술과 결합하였다. 자작나무 껍질을 짜는 기술은 핀란드 전통 사회의 대표적 제작 기술이다. 자작나무 껍질을 엮는 다양한 방식과 기술을 활용해 용도와 기능을 고려한 여러 생산품을 만들 수 있었다. 아마씨를 담는 병, 물에 담가놓고 활용했던 어망, 다기능 바구니, 신체에 맞춘 신발과 가방 등은 자작나무 껍질이라는 물질에 대한 이해와 인간의 제작 기술이 결합한 대표적 사례이다.

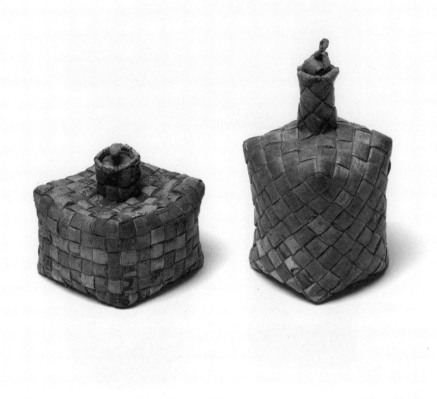

이 두 개의 네모난 용기는 각각 직각, 대각선으로 엮는
기술이 적용되었다. 자작나무 껍질을 엮는 기술로 가능
한 수많은 형태 중 하나이다. 오늘날 사용하는 포장용기
와의 연관성도 보인다. 이러한 용기의 제작에는 그 용도
와 내용물의 성격에 따라 여러 변수가 고려되었다.

아마씨를 담는 병(container for flax seeds), 자작나무
껍질, 34.5x35.5x32cm, 멘튀하르유(Mäntyharju)
item: 핀란드국립박물관 민족학자료컬렉션, code 8914:23

병(container), 자작나무 껍질,
19x19x34cm, 투스니에미(Tuusniemi)
item: 핀란드국립박물관 민족학자료컬렉션, code 9958

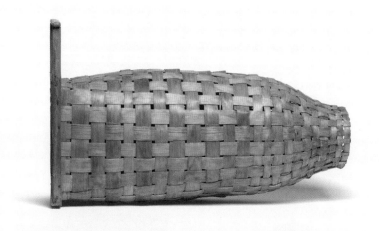

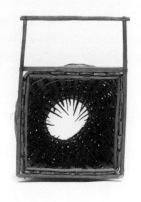
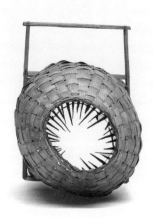

튀리 형식 통발(tyrri-type fishing trap), 자작나무 껍질-나무,
114x69x40cm, 휘륀살미(Hyrynsalmi)
item: 핀란드국립박물관 민족학자료컬렉션, code E728

해안가 통발에는 흔히 물속에 넣고 꺼낼 때를 위해 네모
난 형태의 나무 손잡이가 달려 있었다. 물속에 잠겨 있
는 모습을 생각하면 이러한 유물의 뛰어난 아름다움은
놀라움을 불러 일으킨다.

132

하나의 형태에서 또 다른 형태로의 전환은 추상적인 의
미가 내포되어 있는 듯한 사물을 낳게 된다. 이 제품은
'원과 사각형'으로 요약할 수 있다. 다수의 형태와 기능
을 결합한 양상에서 나무 껍질을 엮는 기술의 숙련도가
확인된다. 바구니를 구성하는 자작나무 껍질은 일관성
있는 너비로 교차하는데, 이는 재료의 다기능성과 제작
자의 뛰어난 창의성을 반영해준다.

체로 친 곡물 저장용기(container for sieved grains),
자작나무 껍질, 코르피셀케(Korpiselkä)
sieved grains 핀란드국립박물관 민족학자료컬렉션, code B1744

133

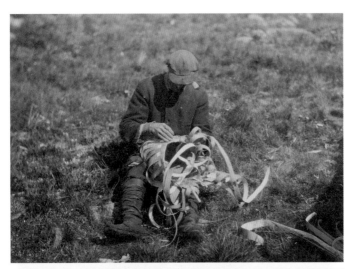

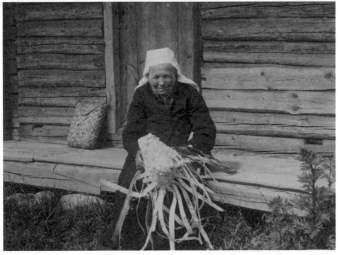

자작나무 껍질 엮기(birch bark weaving),
쿠스타 빌쿠나(Kustaa Vilkuna)
item: 핀란드문화재청 사진컬렉션

자작나무 껍질 엮기(birch bark weaving)
item: 핀란드문화재청 사진컬렉션

134

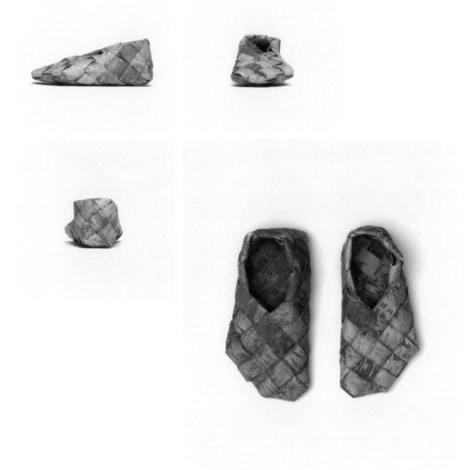

1870년대까지만 해도 핀란드인은 이런 신발을 일상적
으로 신었다. 자작나무 껍질을 엮어 만든 신발은 보통
남녀 모두가 여름에 신었다. 숙련된 기술자는 1시간에
한 켤레를 만들 수도 있었다. 착용자가 얼마나 먼 거리
를 다녔는지는 신발이 해진 정도로 가늠했는데, 삼림 지
형에서는 더 오래 신을 수 있었다고 한다. 이러한 신발
은 자작나무 껍질의 너비나 신발의 곡률, 신발 끝부분의
뾰족한 정도에 따라 그 형식이 다양했다.

신발(footwear), 자작나무 껍질
item: 핀란드국립박물관 민족학자료컬렉션, code A7424

135

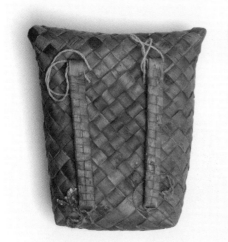
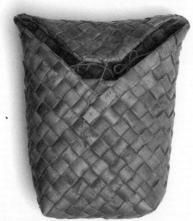

백팩(backpack), 자작나무 껍질,
42.5x37cm, 휘륀살미(Hyrynsalmi)

item: 핀란드국립박물관 민족학자료컬렉션, code B2664b

사람들은 자작나무 껍질을 다양한 방식으로 엮어서 사용하며 변화를 추구했다. 그 방식에 따라 서로 다른 형태적 미학 요소가 생겨났으며, 생산품의 주조적 경직성도 달라졌다. 이 사례에서는 나무 껍질로 촘촘하게 누빈 듯한 효과를 냈는데, 이는 좁은 배낭의 내용물을 보호하는 역할을 하였다.

가정의 물품들
Household Inventory

하나의 유물 컬렉션은 특정한 삶의 방식을 반영한다. 과거 취락의 성격은 가정에서 사용하는 물품들의 특징을 규정하였다. 유목생활에서는 가지고 다닐 수 있는 물품이 제한되어 가볍고 기능이 다양한 물품이 선호되었다. 반면 정주 취락에서는 다양하면서도 많은 물품이 요구되었다. 물품들은 그 유적의 특정한 성격을 보여준다. 과거 핀란드 사회에서 자급자족은 중요한 생계 방식이었으며, 물질적 소유물은 양보다는 질이 중시되었다. 사물에 대한 가치 판단에 영향을 준 것은 기능의 다양성과 자급자족의 가능성이었다. 우유 통과 솥, 주전자, 숟가락, 접시 등 가정의 생활 도구들은 기능과 목적에 충실하면서도 각도와 곡률 등을 감안한 섬세한 제작 기술이 돋보인다. 여성이 주로 담당했던 일과 관련된 도구에서는 종종 특정 수준의 세밀함과 장식성을 볼 수 있는데, 다리미가 대표적이다. 선물로도 활용된 이러한 도구에는 일종의 기품마저 느껴진다.

우유 통(milk container), 나무,
30x36cm, 소르타발라(Sortavala)
item: 핀란드국립박물관 민족학자료컬렉션, code B231

수렵 및 채집, 순록 몰이, 경작에 의존하는 사회는 각각
그 생계 전략의 필요에 따라 서로 다른 독특한 기술과
경제 행위와 관련된 유물군을 보유하였다. 또한 각 집단
의 식단이 가진 특징에 따라 그에 맞는 도구와 기술이
개발되었다.

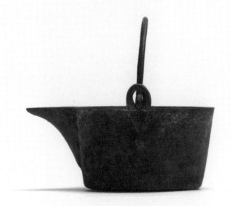

손을 씻을 때 사용한 이 철솥은 앞선 시대에 사용되었던
토기 제품과 동일한 용도였다. 야외 생활이 주를 이룬
농가에서는 깨끗한 물이 담긴 용기를 입구 바로 옆 벽면
에 걸어서 사용했다. 위의 사례에서는 주둥이까지 연결
된 용기 상부의 직선에서 기능적 정확성이 포착된다. 앞
쪽 주둥이 부분의 각도와 곡률은 물을 쉽게 따를 수 있
도록 해준다.

주전자(pot), 쇠, 쿠산코스키(Kuusankoski)
item: 핀란드국립박물관 민족학자료컬렉션, code 7740

139

다리미(mangle board), 나무, 쿠오르타네(Kuortane)
item: 핀란드국립박물관 민족학자료컬렉션, code 2821:16

여성이 주로 담당했던 일과 관련된 도구에서는 특징 수준의 세밀함과 장식성을 확인할 수 있다. 그러한 도구들은 흔히 선물로 쓰이기도 했다. 일의 종류와 상관없이, 이러한 도구들은 돋보이는 존재였다. 이 도구 표면의 정교한 문양이 명백한 하나의 사례이다. 도구의 아랫부분으로 갈수록 조각 모양이 물고기 비늘을 모방하고 있다. 또한 세장방형(細長方形)의 형태는 어딘지 추상적 느낌을 더해준다.

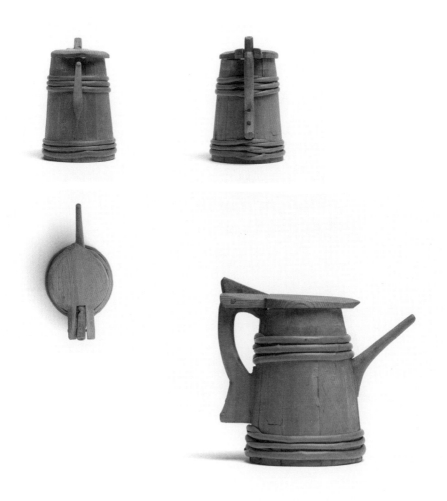

이 주전자는 말뚝 형태의 긴 나무 판들을 원형으로 배치하여 제작하였다. 물이 새지 않게 하려면 각 나무 판의 형태를 정확하게 만들어야 했다. 그런 다음 버드나무 가지를 고리 모양으로 만들어 용기를 둘러쌌다. 주전자의 손잡이 부분과 주둥이 부분은 대조를 이룬다. 전자에서는 양감과 활력이 느껴지는 반면, 후자는 길고 가늘게 조각되었다. 이러한 대조는 아름다운 조화를 가져왔다.

주전자(pitcher), 나무, 18x28.5cm, 키칼라(Kiikala)
item: 핀란드국립박물관 민족학자료컬렉션, code B2574

파래박(bailer), 나무, 알라헤르메(Alahärmä)
item: 핀란드국립박물관 민족학자료컬렉션, code B737

양쪽 지면에 등장하는 도구들의 손잡이를 보면 쥐었을 때의 손 모양을 유추할 수 있다. 이 파래박은 손바닥이 손잡이를 온전히 감싸고, 국자는 손바닥에 손잡이가 대각선으로 놓이게 쥔다. 각 세부가 그 기능을 우아하게 수행하고 있다. 위의 물품을 조각하는 과정에서 두께와 곡률을 기술적으로 조정했다. 파래박이 바닥에 놓였을 때 닿는 위치 역시 신중하게 고려되었던 사항인 듯하다.

이 국자의 절묘한 형태에서 세밀함과 조화를 위한 엄청
난 노력이 엿보인다. 축을 따라 나타나는 형태의 정확성
과 타원형 사발 모양의 두꺼운 국자 머리와 얇은 가장자
리, 국자의 목과 등을 지나 손잡이의 끝부분까지 이어지
는 곡선 그리고 손잡이의 시작점 뒷면의 곡선은 이 제품
의 일상적인 기능을 더욱 매력적으로 만든다.

국자(ladle), 나무, 35x8cm
item: 핀란드국립박물관 민족학자료컬렉션, code B10426:14

접시(dish), 43x18.5cm, 페트사모, 스콜트 사미 문화
item: 핀란드국립박물관 핀·우그리아컬렉션, code SU5165:109

유목생활은 사물의 운반에 제약을 가져온다. 따라서 물
건은 가볍고 용도도 다양해야 하며, 구체적인 필요성을
적절히 충족해야 한다. 기본적 제품의 형식은 유목생활
의 특수한 상황에 맞춰 재해석되었고 전형적인 도구들
은 형태와 세부적 속성에서 큰 변화를 겪었다. 탁자가
없을 때 사용했던 이 접시는 곡면을 사용자의 몸에 맞춰
그 기능을 확장하였다.

장인정신

Craftsmanship

재료에 대한 전문성과 기술이 발전함에 따라 장인정신의 개념도 생겨났다. 기술이 손에 익고 남과 차별하려는 욕구가 생겨나면서, 창의적인 독창성도 생겨났다. 가죽 벨트에 다양한 달개를 장식한 벨트에는 작은 다용도 칼인 푸코 칼을 매달아 실용성을 높였다. 재료에 대한 이해와 제작자의 섬세한 기술적 전문성이 돋보인다.

푸코 형식 칼과 칼집, 벨트(puuko-type knife, sheath, belt), 강철-가죽-놋쇠,
장인 구스타프 블롬크비스트(Gustaf Blomqvist) 작품, 뵈위리(Vöyri)
item: 핀란드국립박물관 민족학자료컬렉션, code 6887

푸코 형식 칼(puuko-type knife)을 위한 벨트,
가죽-놋쇠, 75x3cm, 베헤퀴뢰(Vähäkyrö)
item: 핀란드국립박물관 민족학자료컬렉션, code A7650

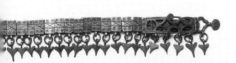

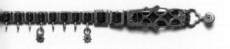

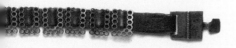

인간은 제작자이자 사용자이다. 재료와 기술의 전문화
가 진행되면서 장인정신의 개념이 등장하게 되었다. 기
술을 손에 익히고 남과 차별화해야 할 필요성이 생기면
서 창의성과 독창성이 요구되었다.

푸코 형식 칼(puuko-type knife)을 위한 벨트,
가죽-놋쇠, 85.5x5cm, 하파베시(Haapavesi)
item: 핀란드국립박물관 민족학자료컬렉션, code 6662:2

푸코 형식 칼(puuko-type knife)을 위한 벨트,
가죽-놋쇠, 80x4cm, 카야니(Kajaani)
item: 핀란드국립박물관 민족학자료컬렉션, code 683c

칼레발라, 핀란드를 노래하다

『칼레발라』는 핀란드의 역사와 문화가 집약된 민족 서사시이다. 700여 년에 걸친 스웨덴의 지배가 끝난 1809년, 핀란드는 스웨덴과의 전쟁에서 승리한 러시아의 지배를 받게 된다. 러시아 황제 알렉산드르 1세(Alexsandr I, 재위 1801-1825)는 핀란드와 스웨덴의 경제적, 문화적 유대감을 약화하기 위해 핀란드에 자치 대공국의 지위를 부여하는 한편, 핀란드 고유 언어를 인정하고 독자적인 통화와 우표를 발행하였다. 아이러니하게도 이러한 정책은 핀란드인이 자신들의 민족적 정체성을 자각하는 계기가 되었다. 핀란드 역사가 아돌프 이바르 아르비드손(Afolf Ivar Arwidsson)은 "우리는 더 이상 스웨덴 사람이 아니다. 러시아 사람이 되기를 바라지도 않는다. 그러니 이제 핀란드 사람이 되자."고 주장하며 독립 의식을 고취하였다.

이러한 분위기에서 핀란드의 민속 문화에 대한 연구가 활기를 띄었다. 특히 오랫동안 다른 나라의 지배를 받으면서 사라질 위기에 처한 구전 설화가 주목을 받았고, 많은 학자가 자료를 수집하고 관련 서적을 출판하였다. 이들은 세대를 거듭하며 전해진 민간설화가 핀란드인의 정체성을 발전시키고, 독립 의지를 한데 모을 것이라고 믿었다.

문헌학자 엘리아스 뢴로트(Elias Lönnrot)도 1820년대부터 핀란드 전통 시를 수집했다. 핀란드 동부 지역인 카리알라(Karjala)를 여행해서 얻은 자료들과 이후 의사가 되어 발령받은 지역에서 채록한 시가들을 연구하여 1835년에 『칼레발라』를 출간했다. 이 책은 핀란드 민족운동의 중요한 전환점이 되었다. 국가적 정체성을 고민하던 핀란드인은 자기들의 언어와 문화에 자부심을 갖게 되었고, 핀란드라

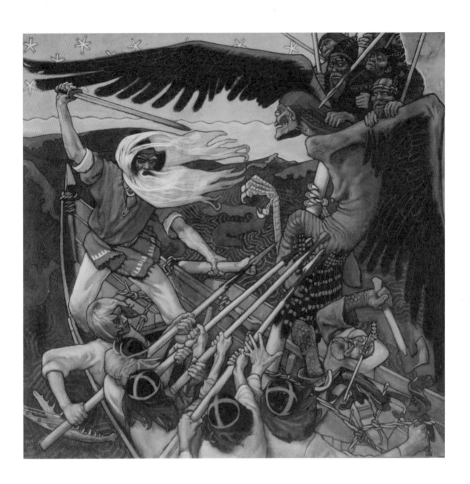

〈삼포 지키기(The Defense of the Sampo)〉, 악셀리 갈렌칼렐라(Akseli Gallen-Kallela),
125x122cm, 1896, 투르쿠미술관(Turku Art Museum)

는 나라를 알지 못했던 당시 유럽인의 관심을 이끌어내어 핀란드어와 핀란드 문학의 위상이 높아졌다. 이후 뢴로트는 다른 학자들이 제공한 자료까지 연구하여 1849년에 새로운 판본을 출판하였다. 핀란드의 민족 서사시가 되었다. 『칼레발라』의 주요 내용은 다음과 같다.

영웅들의 나라를 의미하는 '칼레발라'는 바로 핀란드를 배경으로 한 가상공간이다. 이곳에서 주인공인 꿋꿋하고 사려 깊은 현자(賢者) 베이네뫼이넨(Väinämöinen)과 대장장이 일마리넨(Ilmarinen), 젊은 미남자 레민케이넨(Lemminkäinen), 북쪽나라 포욜라(Pohjola)의 마녀 로우히(Louhi) 등 각양각색의 인물들이 등장한다. 칼레발라와 그 라이벌인 포욜라를 중심으로 여러 인물이 이야기를 이끌어가지만 주요 내용은 베이네뫼이넨의 구혼과 마법의 맷돌 '삼포(Sampo)'의 파괴이다. 공기의 딸 일마타르(Ilmatar)의 뱃속에서 700년 동안 지내다 노인의 모습으로 태어난 베이네뫼이넨은 요우카하이넨과의 노래 경연에서 이긴 뒤 요우카하이넨의 여동생 아이노(Aino)를 배필로 삼을 기회를 얻는다. 그러나 낙심한 아이노는 바다에 몸을 던지고 베이네뫼이넨은 계속해서 신붓감을 찾지만 결국 그 누구도 아내로 맞이하지 못한다. 한편 대장장이 일마리넨은 소금, 밀가루, 황금을 만들어내는 삼포를 만든 대가로 로우히의 딸과 결혼하지만, 비극적인 사고로 아내를 잃고 만다. 포욜라를 풍요의 땅으로 만든 삼포를 훔치기 위해 베이네뫼이넨과 일마리넨, 레민케이넨이 여행을 떠나고 로우히와의 싸움 끝에 삼포는 산산이 부서져 바닷속에 떨어진다.

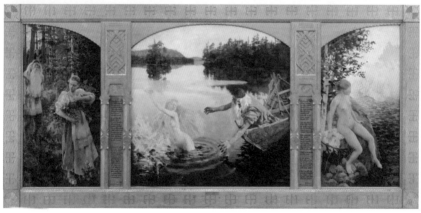

헬싱키 아테네움미술관의 칼레발라실 ⓒ백승미
〈아이노 신화(Aino Myth)〉, 악셀리 갈렌칼렐라(Akseli Gallen-Kallela), 1891, 아테네움미술관(Finnish National Gallery, Ateneum)

『칼레발라』에는 이러한 이야기들이 서정적인 단편 시와 아기자기한 사건들로 꾸며져 있다. 『칼레발라』에 묘사된 나무와 숲, 바다 등 핀란드의 자연환경과 농촌의 일상은 마치 눈 앞에 펼쳐지는 듯한 느낌을 준다. 한편 물 위를 떠다니며 역경을 겪는 일마타르와 700년의 긴 세월 끝에 태어난 영웅 베이네뫼이넨은 마치 길었던 외세 통치에서 벗어나 새롭게 태어난 핀란드를 의미하는 듯하다. 이제 막 국가 정체성을 찾기 시작한 핀란드인은 이러한 민족적 요소에 열광했을 것이다.

『칼레발라』는 핀란드 미술과 음악에도 지대한 영향을 미쳤다. 악셀리 갈렌칼렐라(Akseli Gallen-Kallela, 1865-1931)는 『칼레발라』의 이야기를 소재로 작품 활동을 펼쳐 핀란드 국민미술 창시자로 불린다. 음악에서는 핀란드 민족음악의 아버지 장 시벨리우스(Jean Sibelius, 1865-1957)가 대표적이다. 『칼레발라』를 읽고 감명을 받은 시벨리우스는 〈레민케이넨 모음곡(Lemminkäinen Suite)〉을 작곡했고, 1900년에는 〈핀란디아(Finlandia)〉를 발표하여 당시 러시아의 폭정에 탄압받던 핀란드인의 애국심을 고취시켰다. 핀란드 건축가 알바 알토가 설계한 헬싱키의 〈핀란디아홀(Finlandia Hall)〉도 이 작품에서 이름을 따온 것이다.

1918년에 독립을 이룬 핀란드는 이후 내전, 제2차 세계대전과 경기침체 등 순탄치 않은 역사를 거쳤지만 오늘날엔 IT강국, 복지국가라는 수식어를 갖고 있다. 위기 때마다 핀란드인을 하나로 모은 것은 바로 『칼레발라』로 형성된 그들의 정체성이었을 것이다.

홍설아
국립중앙박물관 전시과 학예연구원

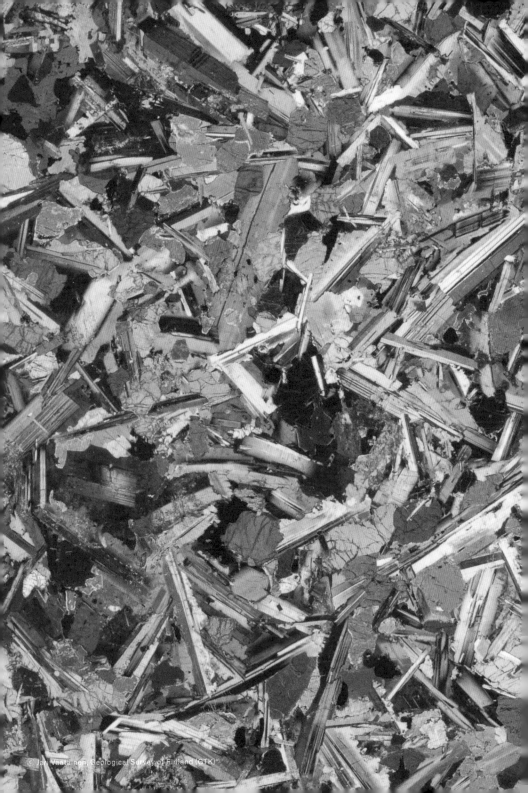

4

원형에서 유형까지

From Archetypes
To Types

디자인과 형태 제작 분야가 확장되면서 제작자와
사용자의 범위도 확대되었다. 장인정신은 오늘날
과학과 기술을 포함하는 개념이다. 산업화 과정을
겪고 자동화가 도입되면서 가치와 기준을 판단하기
위한 새로운 과제가 생겨났다. 컴퓨터 어플리케이션의
활용이나 디지털 제작, 제작 실험, DIY, 신소재
자원과 온라인 상업 플랫폼에 이르기까지 제작
방식은 매우 다양해지고 있다. 그럼에도 아날로그와
디지털 사이의 균형은 필수적이다. 빠른 속도로
새로운 제품들이 시장에 도입되는 시대에 뿌리 깊은
원형(archetypes)의 본질적 속성은 여전히 유효하다.
장인의 손에 익은 '어떻게 할지'를 아는 능력은
결코 시대에 뒤떨어진 것이 아니다.

원형
Archetypes

원형은 독특한 시간성이 반영된 현상이다. 과거와 현재를 결합하고 있으나 역사적인 것으로도 현대적인 것으로도 분류할 수 없다. 친숙하면서도 혁신적이고, 접근성이 뛰어나지만 독창적이다. 하나의 공통된 정체성을 반영하는 기본적인 표현 양식을 보여주며 감각의 깊이와 지혜를 나타낸다. 원형은 집단의 기술과 물질 유산의 일부를 구성한다. 어떠한 사물을 원형으로 규정하면 그것은 초월성을 얻게 된다.

새로운 유형
New Typologies

인간이 사물을 만들기 시작하면서부터 유형(type)이 등장했다. 유형은 물질과 형태, 기능 간 균형 관계에서 탄생한 결과물이다. 독특한 환경, 특징적인 관습, 문화 전통으로 만들어진다. 어떠한 유형은 진부한 것이 되지만, 또 다른 유형은 시간의 흐름 속에서도 여전히 유지된다. 유형의 변화 과정에는 창조 의식과 함께 기준에 대한 저항이 깃들어 있다. 새로운 유형은 기발함과 탐구하는 마음에서 비롯된다.

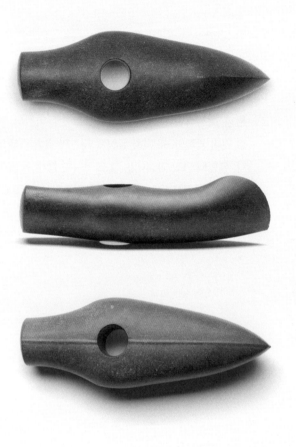

전투용 도끼/망치(axe/hammer), 휘록암, 174x62x41mm,
루스코(Rusko), 석기시대, 승문토기 문화/배틀액스 문화
item: 핀란드문화재청 고고유물컬렉션, code KM12512:1

배틀액스 문화는 핀란드 영역에 정착한 새로운 집단을
나타낸다고 여겨진다. 이 문화의 명칭은 가장 특징적인
두 가지 유물과 관련이 있다. 위에 제시된 배 모양의 돌
도끼와 승문(繩文)이 찍혀 있는 토기이다. 위의 도끼는
전형적인 유럽 돌도끼 형식이다. 솔기 자국은 거푸집에
구리물을 부어 도끼를 제작했을 때 생긴 흔적을 재현한
다. 이 도구의 형식은 어쩌면 최초의 세계화 사례에 해
당된다고 볼 수 있다.

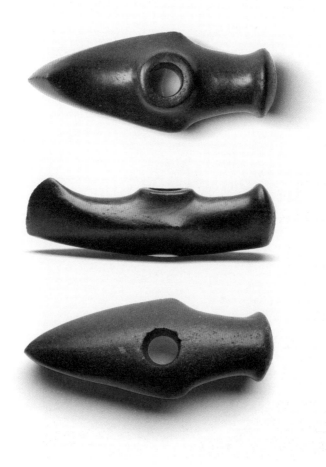

기존 사물의 형식을 재해석하는 것은 핀란드 토속 문화의 특징이다. 독특한 세부요소가 더해져 원래 모델의 형태는 더 강조되었다. 위의 유물은 핀란드 남서부에만 존재하는 감람석 휘록암으로 제작되었기 때문에, 핀란드에서 만들어졌음을 알 수 있다. 이 지역에서 석기 제작 전통이 존속했는지의 여부도 고려의 대상이다. 배 모양의 도끼는 일상용 도구였기보다는 전투용 무기 혹은 의례용 물품으로 사용되었다.

전투용 도끼/망치(axe/hammer), 휘록암, 187x72x45mm, 에스포(Espoo), 석기시대, 승문토기 문화/배틀액스 문화
item: 핀란드문화재청 고고유물컬렉션, code KM30222:1

161

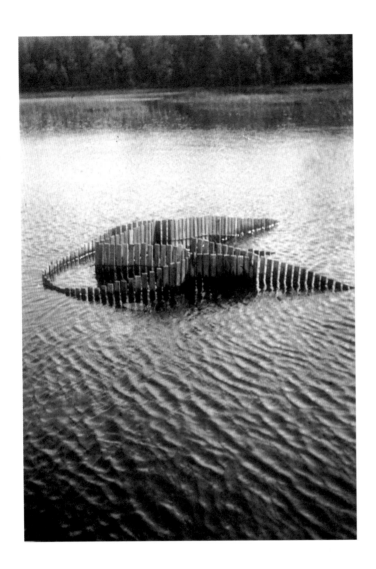

민족지 기록물(ethnological documentation),
주시 라피세페이에(Jussi Lappi-Seppäiä), 1936
image: 핀란드문화재청 사진컬렉션

유기적 형상으로 배치된 이 물고기 함정은 하나로 연결
된 긴 말뚝 줄로 이루어져 있는데 먼저 줄의 위치를 잡
고 물 속에 묻었다. 그렇게 만들어진 미로 속에 잡힌 물
고기를 고리에 달린 어망으로 건져냈다. 최소한의 수단
을 이용해서 설치된 이 구조물의 기념비적인 규모는 마
치 조각 작품 같은 인상을 준다. 호수와 수위가 낮은 강
하구에서는 이와 같은 낙망(落網) 어로 기법을 주로 사
용하였다.

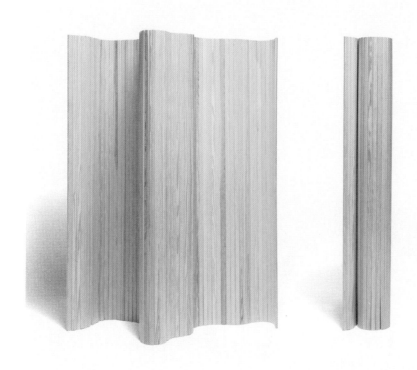

공간을 구분하는 요소는 왜 편평하고 고정되어 있어야
하는가? 이 병풍은 공간을 얼마나 다양한 목적으로 사
용할 수 있는지 깨닫게 한다. 인간의 행위는 늘 변하고
그에 따라 공간적 필요도 변하게 된다. 이러한 구조물은
내부 공간에 기동성을 부여한다. 서로 겹쳐지거나 모서
리를 만들기도 하고 공간을 가로지르며 배경이 되기도
한다. 공간은 절대로 정적인 것이 아니다. 공간은 결코
지루하지 않다.

〈스크린 100(screen 100)〉, 소나무 통판, 높이 150cm,
알바 알토(Alvar Aarto), 아르텍(Artek) 사, 1936
item: 아르텍 사

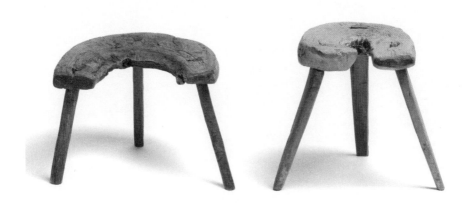

스툴(stool), 나무, 45x35x39cm, 베름란드(Värmland)
item: 핀란드국립박물관 핀·우그리아컬렉션, code SU5161:12a

스툴(stool), 나무, 28.5x36.5x36cm, 라페(Lappee)
item: 핀란드국립박물관 민족학자료컬렉션, code B1030

이러한 스툴들은 어찌 보면 이미 존재하는 자연적 형태에 기반해 거의 정해진 형식에서 비롯되었다고 볼 수 있다. 지역에 따라 형태적 변이가 나타나는 것은 이미 자연 세계에 있었던 형태를 기능적 필요에 따라 직감적으로 재해석한 결과로 볼 수 있다.

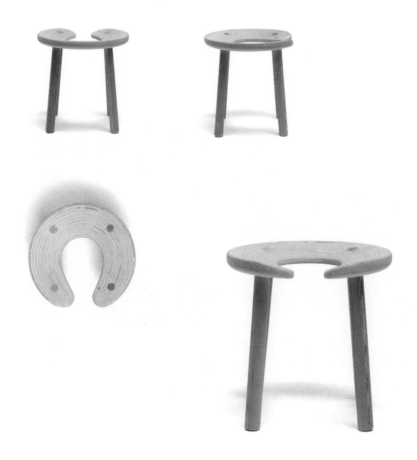

오늘날 고전이 된 이 의자는 기존에 사용하던 토속 모델에 새로운 기능을 부여하여 개발하였다. 사우나라는 새로운 맥락에 이 의자를 놓자 형태는 새롭지만 분명 합당한 역할을 담당하게 되었다. 이 의자의 제작 방법은 당시 가구 생산 방식에서 매우 새로운 것이었다. CNC 기술을 이용하여 만든 자작나무 합판으로 원하는 곡률의 말굽 모양 의자 받침을 제작하였다. 복잡하지 않은 제작 방식이 디자인에 표현되어 있다.

사우나 스툴(sauna stool), 자작나무 합판
의자 받침–참나무 또는 티크나무 다리, 지소데르스톰
(G.Soderstorm) 사를 위해 안티 누르메스니에미
(Antti Nurmesniemi)가 디자인함, 1952
item: 헬싱키디자인박물관

라누 형식 깔개(raanu-type rug),
격자문, 폴브야르비(Polvjärvi)

item: 핀란드국립박물관 민족학자료컬렉션, code 8926

라누(raanu)는 기하학적 문양을 짜서 표현한 전통적인 커튼 혹은 침대 커버를 의미한다. 이 단어는 사용한 방적 기술과 관련이 있다. 바탕을 이루는 씨실에는 마실을 사용했고 문양은 모실로 만들었다. 그래픽 문양은 골지 방식으로 짜서(repp weave) 제작했다. 즉 실을 매우 촘촘하게 넣고 바탕 전체를 채운 것이다. 색상과 그래픽 문양의 변이는 역동적이고 리듬 있는 구성을 반영한다.

이 제품의 그래픽 문양은 천을 짜는 방식, 씨실과 날실이 이루는 직선 그리고 단순하지만 강렬한 기하학적 문양에 대한 요한나 굴리센의 관심에서 비롯되었다. 그녀는 수공업을 하나의 디자인 도구로 활용한다. 이 디자인 구성은 수직기(手織機)를 이용해서 천을 짜고 실험을 하는 방식으로 이루어진다. 굴리센은 초기에 직물을 직접 손으로 짰지만 1980년대 말부터 공장에서 생산하였다.

〈도리스(Doris)〉, 실내장식용 직물, 면 100%,
요한나 굴리센(Johanna Gullichsen), 1997

167

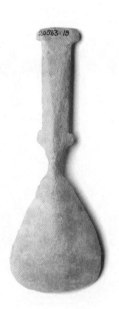

숟가락(spoon), 순록 뿔,
128x45x9mm, 이나리(Inari), 중세시대
item: 핀란드문화재청 고고유물컬렉션, code KM20583:19

이 제품의 뛰어난 점은 깃털처럼 가볍다는 것이다. 손잡이의 좁아진 부분은 숟가락을 손에 쥐었을 때 손가락이 놓이게 되는 위치와 일치한다. 비록 원재료와 표면은 거칠지만 이 숟가락의 크기와 비율에서 우아함과 성찰이 느껴진다.

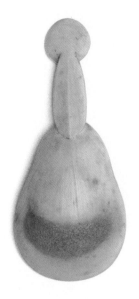
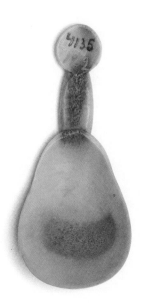

서양배 모양의 숟가락 머리와 손잡이는 스칸디나비아 지역에서 사용되던 은제 숟가락의 형태에서 유래되었다. 아주 이른 시기에 도입된 형식으로, 이후 현지의 재료 사정과 사미 문화의 장식에 맞추어 변경되었다. 이것은 숟가락 형식의 형판(形板)에 해당한다. 장식적 조각이 전혀 없으며, 단순한 세 개의 형태가 연결된 부분과 오목한 형태가 돋보인다. 세밀한 손놀림과 절제에서 이름을 알 수 없는 장인의 실력이 엿보인다.

숟가락(spoon), 순록 뿔, 우트스요키(Utsjoki), 사미 문화
item: 핀란드국립박물관 핀·우그리아컬렉션, code SU4135:122

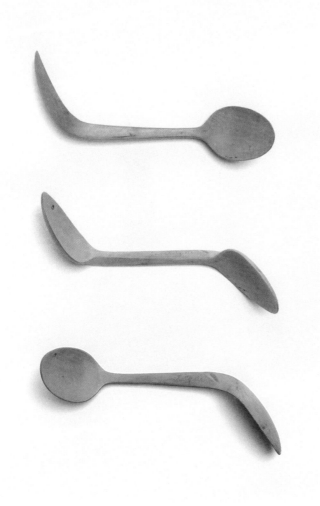

양면 숟가락(bidirectional spoon),
나무, 사비타이팔레(Savitaipale)

item: 핀란드국립박물관 민족학자료컬렉션, code B1128

이 숟가락은 매우 흥미롭다. 요리를 위한 것일까? 혹은
식사 자리에서 특정한 방식의 사용을 예상하고 만든 것
일까? 과식(過食)을 상징하는 것일까? 아니면 나누어 사
용할 목적으로 제작된 것일까? 두 개의 코스로 구성된
식사 자리를 위한 것일까? 이 제품의 양면성은 숟가락
양끝 부분의 방향이 서로 달라 더 강조된다. 숟가락을
돌릴 때 양쪽 숟가락 머리로 자연스럽게 연결되는 손잡
이 조각이 섬세하다.

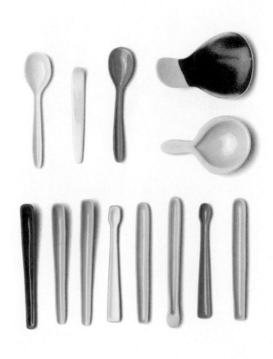

스푼 연구(spoon studies),
채색 성형 도기-압착 사기(沙器) 및 도기,
나탈리 라우텐바커(Nathalie Lautenbacher), 2005

우리는 사물을 통해 세상과 소통한다. 이러한 소통이 일어나는 범위는 우리의 본질인 인체 구조에서 사회적, 공간적 관계까지 포함한다. 사물은 우리의 사고방식을 변화시킨다. 사물과의 상호작용은 우리의 인지능력뿐 아니라 행위에도 영향을 끼친다. 따라서 기능적, 형태적 형식에 대한 지속적이고 비판적인 실험은 꼭 필요하다.

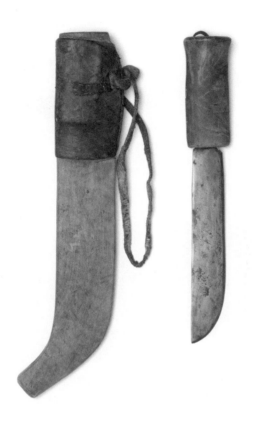

레우쿠 형식 칼(leuku-type knife), 나무·가죽·강철,
38cm, 에논테키외(Enontekiö), 사미 문화
item: 핀란드국립박물관 핀·우그리아컬렉션, code SU5080:28

이 칼이 얼마나 많이 사용되었는지는 칼에 남겨진 흔적
으로 알 수 있다. 이런 형식의 칼은 조각이나 토막 내기,
자르기, 도살, 짐승의 살을 포 뜨거나 심지어 먹을 때도
사용되었다. 각각의 행위에는 고유한 움직임과 힘의 작
용이 필요하였다. 손잡이의 조각 과정은 한 평생 이어지
는 사용자와의 상호작용 기반을 마련해주었다. 사용자
가 도구를 자유자재로 사용할 수 있도록 하였다.

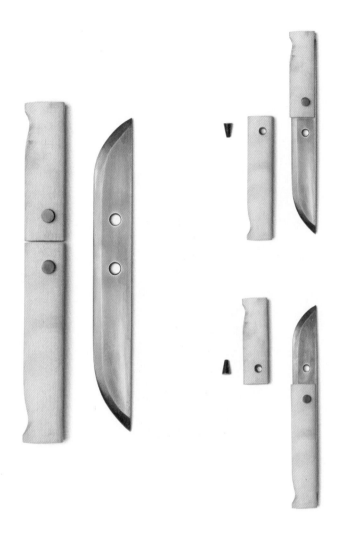

디자이너 시모 헤킬레(Simo Heikkilä)는 레우쿠 형식
의 칼을 재해석한 스물두 개의 제품을 모아 전시회를 기
획하였다. 이 맥락에서 티모 살리의 출품작은 기존의 논
리를 뛰어넘어 양방향으로 사용할 수 있는 가능성을 제
시하였다. 이 제품의 기발함은 새로운 요소를 추가하기
보다는 칼의 기본 구성을 재해석하여 그것의 실용성을
극대화했다는 점에서 찾을 수 있다.

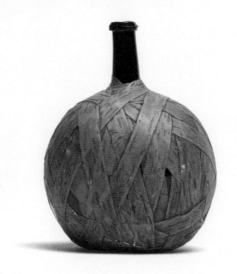

병(bottle), 유리-자작나무 껍질,
높이 27cm, 하르톨라(Hartola)

item: 핀란드국립박물관 민족학자료컬렉션, code B452:1

병에 자작나무 껍질을 씌운 사례는 많이 존재한다. 이 제품의 독특함은 완전한 구형인 몸체와 그 부분을 아무렇게나 둘러싼 듯한 자작나무 나무 껍질의 모양에 있다. 그 결과물은 시간을 초월한다. 아주 자세히 들여다봐야 이 병이 사용되었던 시기를 유추할 수 있다. 과거의 유물에서 기하학적 모양이 사용된 경우에는 우리 눈에도 익숙한 형태가 된다.

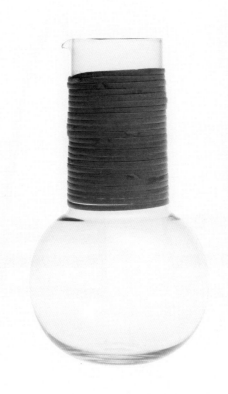

이 물병은 실험실에서 물을 끓일 때 쓰는 플라스크
(flask)와 비슷하다. 이러한 과학적 미학은 목 주변을 감
고 있는 라탄과 돋보이는 대조를 이룬다. 유리를 불어서
생산하는 숙련된 장인의 손으로 제작되었다는 사실 이
외에도, 그 디자인의 완벽함과 정확한 표현에서 기술적
미학을 찾아볼 수 있다. 물병의 단순함에는 매우 깊은
사고가 반영되어 있다.

〈1621〉, 주전자, 불어서 만든 유리-라탄,
누타예르비(Nuutäjarvi) 유리 공장을 위해
카이 프랑크(Kaj Franck)가 디자인함, 1953
item: 헬싱키디자인박물관

175

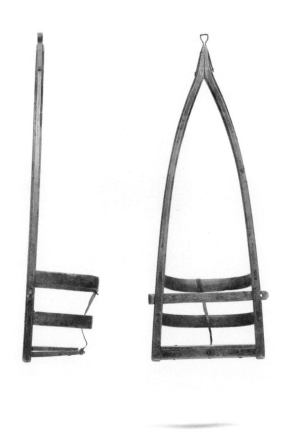

유아용 그네 의자(children's hanging chair), 나무
item: 핀란드국립박물관 민족학자료컬렉션, code 11378:2

시골 가정에서는 어린이를 위해 별도의 물품을 만들기
도 했다. 이러한 물품을 살펴보면 사용자에 대한 애정이
깃든 비율과 세부적인 특징이 눈에 들어온다. 이들 물품
의 공간적 특징은 집의 내부 공간과 연관되어 있다. 일
어서고 걷는 것을 보조해주는 도구에서 서로 다른 종류
의 의자에 이르기까지, 이러한 가구에는 독특한 장인정
신과 기발한 문제 해결 방법이 스며들어 있다.

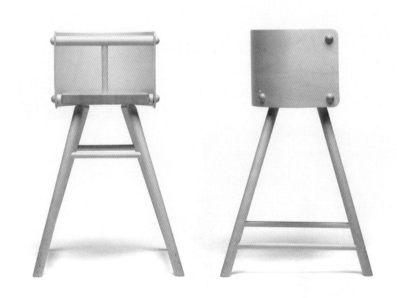

이 디자인의 특징에서 시간을 초월하는 완벽함을 찾을
수 있다. 그 어떠한 장식성도 없지만, 이 의자는 여전히
어린이와의 연관성을 보여준다. 표면과 세부에 섬세한
노력이 더해져 우아한 촉감이라는 특징이 생겼다. 등받
이의 곡률은 어린이의 등을 감싸기에 적합하다. 다리의
각도는 안정감을 준다. 실제로 사용되지 않더라도 이 의
자는 어른의 공간에서도 매우 매력적이고 사람들이 탐
내는 요소가 되었다.

〈616〉, 유아용 식탁 의자,
자작나무, 아르텍(Artek) 사를 위해
벤 아프 슐텐(Ben af Schulten)이 디자인함

177

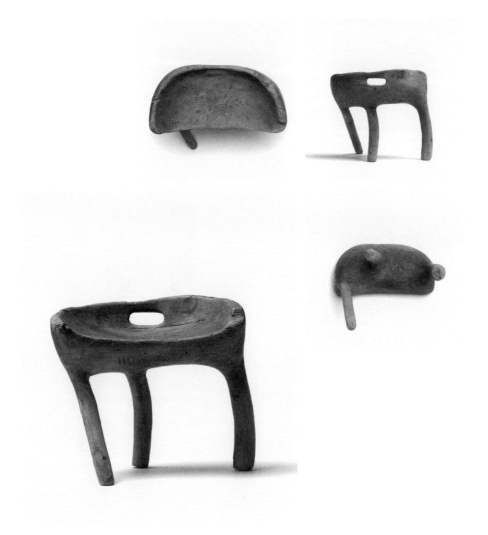

휴대용 스툴(portable stool), 나무, 푀카트(Kökar)
item: 핀란드국립박물관 민족학자료컬렉션, code B3540

이 스툴은 원래 어부가 사용했던 것으로, 여기에 조각되어 있는 기호의 뜻은 밝혀지지 않았다. 의자는 나무 토막 하나를 조각해서 만들었다. 나무 토막은 자연에서 가져왔지만, 의자가 조각된 양상을 보면 이동성과 앉는 이의 편안함에 대한 고민이 반영된 것을 알 수 있다. 의자의 다리 방향이 무작위로 뻗어 나가 있는 모습에서 제품의 흥미로운 순수함이 느껴진다.

고전적인 형식을 빌려서 제작한 접이식 의자 〈트라이스〉는 매우 가벼운 삼각형 모양으로 재해석되었다. 구조물은 섬유 유리로 만든 수직의 봉들을 수평으로 끌어당기거나 모으면 그에 따라 천 부분의 면적이 수평으로 늘어나거나 줄어든다. 등받이는 최소한의 요소로 만들었다. 앉는 사람은 마치 붕 떠 있는 상태로 있게 된다.

〈트라이스(Trice)〉, 접이식 의자, 섬유유리-캔버스 천, 무게 1300g, 한누 케회넨(Hannu Kähönen), 1985

179

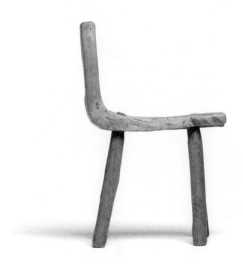

의자(chair), 나무, 23.5x42.5x64.5cm,
일랄리넨(Ilaalinen)

item: 핀란드국립박물관 민족학자료컬렉션, code B68

날렵하고 가벼운 이 의자의 형식은 오늘날의 제품으로
소개될 법도 하다. 예상 밖의 비율이지만 이 의자는 앉
기 편하고 용도도 다양하다. 앉는 부분 및 등받이 부분
의 두께와 다리 두께의 균형으로 의자의 측면 형태가 명
확히 보인다. 이 의자는 원래 90°로 구부려져 있던 하나
의 목재를 조각해서 앉는 부분과 등받이 부분을 연결해
해결책을 제시하고 있다. 이는 대량생산되고 대중화된
20세기 의자 디자인의 특징이 되었다.

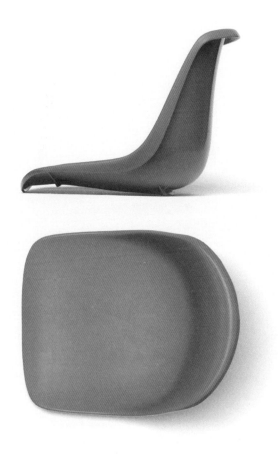

이 다용도 의자는 수백만 개가 제작되고 판매되었다. 그것은 공적인 공간에 소리 없이 존재한다. 아마도 핀란드에서 가장 많이 판매된 이름 없는 가구일 것이다. 의자 받침대는 가장자리를 접어 올리는 방식을 취해 공간적 안정성과 최상의 재료 사용을 추구했다. 제작 비용과 판매 가격 모두 합리적이어서 특히 대형 강당의 좌석으로 사용하기에 적합했다.

〈폴라리스 의자(Polaris chair)〉, 에로 아르니오
(Eero Aarnio), 사출금형 플라스틱 의자 받침
–크롬 도금한 강철관 다리, 아스코(Asko) 사, 1966

90°로 변신하는 에어백에서 단순하지만 기발함이 엿보인다. 명확히 규정된 형태가 없는 형식을 매체로 예리하고 지능적으로 재해석하였다. 직물과 벨트 사용의 미적인 측면은 마치 자석처럼 서로를 끌어당긴다.

〈에어백(Airbag)〉, 의자, 나일론-폴리에스테르, 스노우크래쉬(Snowcrash) 사를 위해 일카 수파넨(Ilkka Suppanen)과 파시 콜호넨(Pasi Kolhonen)이 디자인함, 1997

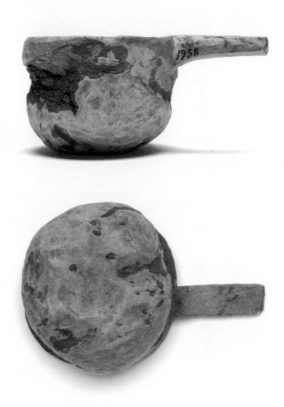

컵(cup), 구부러진 자작나무, 유로이넨(Joroinen)

item: 핀란드국립박물관 민족학자료컬렉션, code 1958

가끔 어떤 물건들은 그저 사랑스럽다.

184

이 잔에는 기발하면서도 흔치 않은 재료의 조합이 적용되었다. 가볍고 내구성이 강한 플라스틱 받침 부분은 유리잔을 받쳐주며 색은 여러 가지이고 교체해 갈아 끼울 수도 있다. 이러한 상호작용의 결과는 기능적, 시각적, 촉감적 측면에서 파격적이다.

〈칼베리(Kalveri)〉, 음료 잔, 유리–사출성형 플라스틱, 이탈라(Iittala) 사를 위해 요르마 벤놀라(Jorma Vennola)가 디자인함, 1980

사우나, 핀란드 디자인의 또 다른 이름

일상에 지친 심신의 피로를 풀어주고 휴식과 안정을 취하는 방식에는 여러 가지가 있겠지만, 개인적으로는 사우나(sauna)를 즐겨 한다. 더운 열기 속에서 땀을 빼고 차가운 물에 온몸을 담갔다 나오기를 반복하다 보면 어느새 몸과 마음이 한결 가벼워지는 느낌을 받는다. 잘 알다시피 사우나는 핀란드의 전통 목욕 방식으로 이미 2,000여 년 전부터 시작되었다고 하니 그 역사가 깊다.

핀란드 사람들의 사우나 사랑은 정말 대단하다. 한 주의 피로를 풀거나 교회에 가기 전에 몸과 마음을 정화할 때도 사우나를 하며, 크리스마스나 축제 등에도 사우나는 절대 빠지지 않는다. 핀란드 통계청에 따르면 2017년 기준으로 인구는 550만에 불과한데, 사우나 시설은 전국적으로 220만 개가 넘는다(300만 개가 넘는다는 기록도 있다)고 하니 핀란드 사람들이 얼마나 사우나를 즐기는지 가늠할 수 있다.

요즘 핀란드 도시에서는 전기를 이용한 사우나 시설이 일반적이다. 그러나 핀란드 전통 사우나는 물가에 지은 통나무집 형태로, 그 안에 납작한 돌을 쌓은 뒤 밑에서 불을 지펴 달궈진 돌에 찬물을 끼얹어 증기를 만들었다. 증기가 가득 찬 오두막에서 사람들은 싱싱한 자작나무 잎다발로 몸을 두드리기도 하는데 마사지 효과가 있어 혈액순환과 피부에 좋다고 한다. 그런 다음 찬물에 뛰어들거나 겨울에는 눈밭에서 뒹굴었다. 이러한 방식으로 핀란드 사람들은 힘든 노동으로 뭉친 근육을 부드럽게 풀며 원기를 회복하였다.

마리사우나, 시모 리스타(Simo Rista), 1966
사우나 후에 한랭욕법을 즐기는 핀란드인, U.A. 사리넨(U.A.Saarinen), 1954

사우나의 어원에 대해서는 여러 견해가 있다. 먼저 핀란드어로 '와!' 라는 감탄사 '소우(sow)'와 땀을 뺀다는 '나르(nar)'가 합쳐져 생겼다고 보는 설이다. 즉 사우나는 '와! 땀을 빼는 방'이란 뜻이 된다. 다음으로는 '연기 속으로'란 뜻의 핀란드 옛말 '사부나(savuna)'에서 유래되었다는 설이 있다. 전통 사우나의 경우 강가 오두막에 불을 지펴 달궈진 돌에 물을 부어 만든 증기(연기) 속에서 땀을 뺀다는 점에서 두 견해는 언뜻 일리가 있다. 다른 견해는 언어학적으로 볼 때, 게르만 조어 '스타크나(stakna-)'(영어로 쌓다는 뜻의 'stack' 역시 'stakna-'에서 유래하였다)를 차용한 겨울철 임시 오두막이란 뜻을 지닌 원시 핀어 '사크나(sakna)'가 고대 핀란드어 '사우나(sauna)'가 되었다는 것이다. 발트 핀어군에서 사우나는 꼭 목욕을 위한 건물 혹은 공간이 아니라 어부를 위한 오두막집을 의미하기도 한다. '사우나'가 어디서 유래했든 원형을 유지한 채 전 세계로 퍼진 대표 핀란드어라는 점은 변함이 없다.

핀란드 사람들에게 사우나는 단순히 목욕을 통해 피로를 풀어주는 공간만은 아니다. 그들에게 사우나는 몸과 영혼을 정화하는 초자연적인 곳으로, 삶이 시작되는 신성한 장소이다. '사우나에 들어가면 마치 교회 안에 있는 것처럼 행동하라'라는 속담이 있을 정도이다. 핀란드 사람들은 아픈 사람을 사우나에서 치료하였을 뿐만 아니라 아기를 낳기도 하였다. 아마도 엄청난 사우나 열기가 재앙을 막아준다고 믿었으리라 여겨진다. 핀란드의 민족 대서사시인 『칼레발라』에서도 사우나는 치유의 공간이다. 북쪽 지방 포욜라의 마녀 로우히가 역병을 퍼뜨려 칼레발라 지역의 사람들을 모두 죽이려 하자, 영웅 베이네뫼이넨이 병에 걸린 사람들을 사우나에 넣어 치료하였다고 한다. 이

스모크사우나, 소일레 티릴레(Soile Tirilä) ⓒ핀란드국립박물관

렇듯 신성한 공간인 사우나는 청결해야 한다. 핀란드 사람들은 사우나에서 떠들거나 달궈진 돌인 '키우나스'에 더러운 물을 뿌리고 몸을 깨끗하게 씻지 않고 사우나에 들어가면 사우나를 지켜주는 요정 '톤투'가 사우나를 태워버린다고 믿었다.

지금의 사우나는 사교의 장소이다. 누군가와 가까워지는 과정에서 자신의 사우나에 초대한다는 것은 존경을 의미한다. 사우나에 들어가 같이 시간을 보내는 것이 핀란드에서는 최고의 환대이다. 핀란드에서는 손님을 맞을 때뿐 아니라 크리스마스, 하지, 결혼식 전날 등 계절과 인생의 중요한 전환기에 반드시 사우나를 한다. 심지어 정치적 혹은 사업적으로 중요한 결정이나 거래가 필요할 때도 사우나가 등장한다. 이토록 핀란드인은 사우나를 삶의 중요한 일부로 여겼다.

우리는 흔히 핀란드 디자인의 특징을 '단순함'에서 찾는다. 각각의 물건은 용도가 있고, 그 용도를 다하기 위해서 필요 없는 것은 없애고 줄일 수 있는 것은 줄여 남는 것이 바로 '단순함'이다. 이러한 '단순함'이 가장 잘 나타난 곳이 바로 사우나이다. 나무로 된 사우나 실내에는 양동이와 바가지, 자작나무 잎다발을 제외하고는 아무것도 없다. 양동이에 담긴 물을 바가지로 떠서 달궈진 돌에 뿌려 증기를 만들고, 그 열로 땀을 빼고 뜨거워진 몸은 찬물로 식히는 핀란드 사우나야말로 바로 '단순함'의 결정체라 할 수 있다. 단순하면서도 실용적인 핀란드 디자인을 닮은 사우나는 지금은 전 세계인이 즐기는 문화이자 삶의 일부로 자리 잡았다.

양성혁
국립중앙박물관 전시과 학예연구관

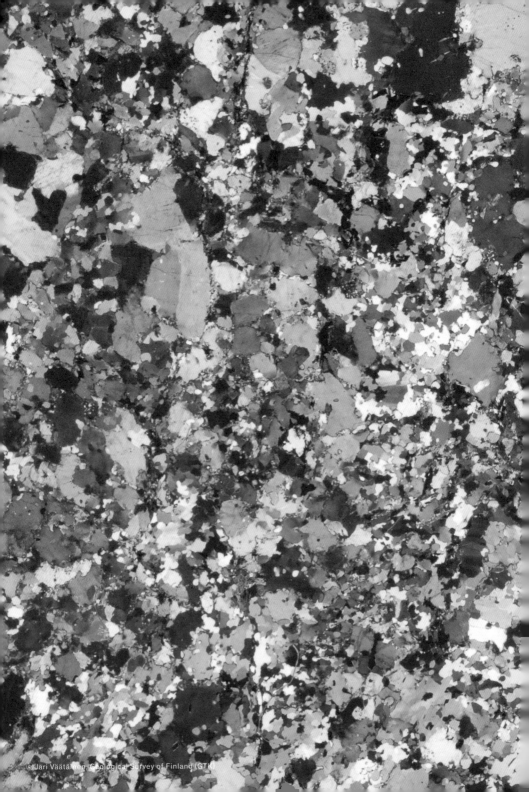

5

초자연에서 탈자연으로

From Supernatural
To Super Natural

오늘날 핀란드 영역에 인간이 처음 정착한 때부터 인간과 생태계 사이에는 초자연적 연결고리를 통한 물질적 유대가 이루어졌다. 인간을 둘러싸고 있는 환경의 상징적 측면은 집중력과 감각적 인식을 심화하였다. 새로운 자원의 발견으로 현실을 새롭게 이해하기 시작하였으며, 물질 문화와 상징적 표현이 발달하게 되었다. 주술은 하나의 기법이자 실용적인 것이었다. 주술과 형상, 상징은 자연과 조화롭게 공존하였다. 바이오(bio)는 생명을 뜻하는 그리스어 접두사이다. 현재 우리는 생체에너지, 생체화학물, 생체융복합, 생체생산, 생체기술, 심지어 생체공학적(bionic)으로 규정된 사회에 살고 있다. 생체모방공학의 발달로 새로운 물질적 맥락이 등장하고 있으며, 생체지능은 인공지능을 통하여 확장되고 있다. 새로운 기술은 환경을 이해하고 적응하게 만드는 통로의 역할을 하고 있다. 아날로그에서 디지털로, 우리는 다시금 눈에 보이지 않는 현상들과 상호작용하고 있다.

초자연적 매체
Supernatural Mediums

신앙체계는 유기적으로 진화한다. 인간 사회의 대화 속에 존재하며 일상생활의 본질적인 요소가 된다. 생존 논리에도 신앙체계가 반영되어 있다. 과거 사회에서 제의, 조각상, 상징 등은 인간의 생존과 자연과의 조화를 위하여 꼭 필요한 유기적 존재물이었다. 핀란드의 초기 사회에서는 조상숭배가 이루어졌으며 죽은 이들은 환경을 보호하는 존재로 여겨졌다. 농경사회의 또 다른 신앙체계는 주술이었다. 주술은 사회 집단의 안녕을 위해 주술사가 행하는 일련의 제의로 이루어졌다. 주술과 관련된 상징과 이미지는 삶과 가정의 모든 요소에 투영되었다. 시간이 지나면서 상징은 여전히 사용되었으나, 본래의 뜻은 사라지거나 문화적 장식으로만 유지되기도 했다. 풍어(豊漁)를 기원하기 위한 나무 봉헌물 받침대는 초자연적 힘이 깃든 신성한 매체이다. 식료품 그릇 뚜껑의 문양은 온갖 불확실성을 상징과 제의, 희생으로 막아내려는 의지를 보여준다. 쿠오르타네에서 발견된 다리미에는 십자가, 보호용 마법 기호, 미로, 오각형 별(kuortane), 날짜와 이름 초성 등 다양한 문자가 등장하여 주술적 용도를 짐작할 수 있다. 거대한 그래픽의 부코(Vukko) 드레스는 마치 종교적 추상화 같다. 인간의 몸을 서로 다른 차원에 투영하기 위한 강렬한 흔적인 듯하다.

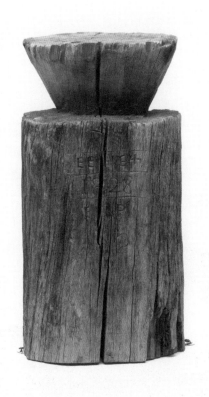

자연의 여러 신에게 기원하기 위해 주문과 제의, 주술을 이용했다. 초자연적 힘은 자연의 모든 곳에 존재한다고 여겨졌다. 모든 생명, 형상, 사물에는 신비한 힘을 뜻하는 '마나(mana)'가 들어 있다고 보았는데, 개인을 초월하는 이러한 힘을 핀란드어로는 '베키(väki)'라고 불렀다. 뛰어난 물건일수록 내재된 힘도 더 강하다고 믿었다. 선사시대 이후 자연에서 얻거나 인간이 만든 유물은 초자연적 힘을 가진 사물로 여겨졌다.

봉헌물 받침대(deity statue as fishing offering),
나무, 로바니에미(Rovaniemi)
item: 핀란드국립박물관 민족학자료컬렉션, code 7151

197

〈노로라(aurora borealis)〉, 부조, 점토,
알바 알토(Alvar Aalto)

image: 핀란드건축박물관

과거에 인간은 환경을 통해서만 공간에 대한 정보를 얻
었다. 보이는 세상이 유일한 세상이었다. 자연에는 비세
속적 힘이 투영되어 있었다. 지형적 특징, 바위의 모양,
호수, 섬 그리고 이외의 자연적 요소는 초자연적 힘의
매체로 여겨졌다. 20세기에 들어와서도 성스러운 장소
는 여전히 그렇게 여겨지고 있는 것으로 보인다.

일상은 영적인 전통과 끊임없이 뒤섞여 있었다. 이것이
토속 문화의 본질적 측면이었다. 기후, 식생, 동물에 의
존한 생존은 자연 속에 존재하는 다양한 힘 사이의 끊
임없는 상호작용을 의미한다. 행운을 기념하기 위해 봉
헌물을 바쳤다. 또한 불확실성은 상징과 제의 그리고 희
생을 통해 막아냈다. 성공을 추구하기 위해 보호를 위한
요소나 행위가 관례적직업들을 동반하였다.

보관함 뚜껑(lid of portable food container),
나무, 무스타사리(Mustasaari)
item: 핀란드국립박물관 민족학자료컬렉션, code 2150:19

다리미(mangle board), 나무, 82x11x7cm, 쿠오르타네
(Kuortane)

item: 핀란드국립박물관 민족학자료컬렉션, code 4074:1U

이 유물에 새겨진 기호들은 주술에서 예수까지 다양한 신앙 요소를 반영하고 있다. 대칭적인 십자가 가운데에는 'IESYS'가 새겨져 있다. 또한 세 개의 부호용 마법 상징기호도 있다. 미로, 오각형 별 그리고 네 개의 고리로 구성된 기호도 보인다. 또한 여러 개의 날짜와 이름 머리글자 그리고 해독되지 않은 문자들이 등장한다. 어쩌면 마법의 주문인지도 모른다. 그렇다면 오늘날 사용되는 알고리즘의 전신으로도 볼 수 있다.

공간은 하나의 감각이다. 우리의 감각기관은 데이터의
통로로서, 정보처리 기관인 두뇌로 데이터를 보낸다. 시
각 정보가 확보되면 초당 108bit의 속도로 시신경에 전
달된다. 시각적 관찰은 문화적으로 규정된다. 믿음 체계
는 우리가 주변 세계를 해석하는 방식에 영향을 미친다.

민족지 기록물(ethnological documentation),
에이노 니킬레(Eino Nikkilä), 1929

image: 핀란드문화재청 사진컬렉션

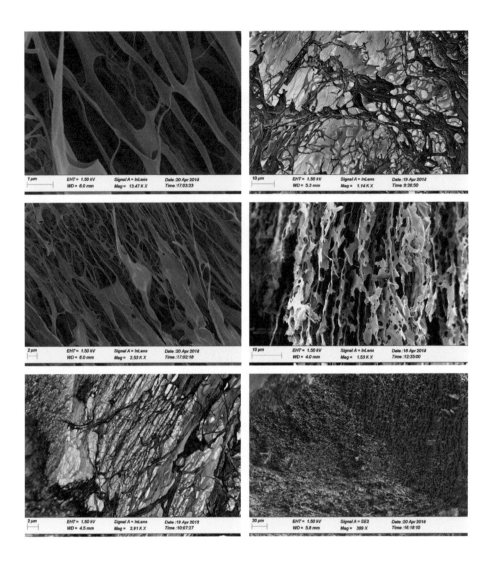

생합성 하이브리드 물질의 분자설계(molecular engineering of biosynthetic hybrid materials research), 몰레큘러 머티리얼스 리서치그룹(Molecular Materials Research Group), 올리 이칼라(Olli Ikkala) 교수

image: 알토대학교 과학대학 응용물리학과 빌레 휜니엔(Ville Hynnien), 사미 히에탈라(Sami Hietala), 제이슨 R. 매키(Jason R. Makee), 라세 무르토메키(Lasse Murtomäki), 오를란도 J. 로야스(Orlando J. Rojas), 올리 이칼라Olli Ikkala), 노나파(Nonappa)

자연자원의 사용에는 우리의 사회, 지역 그리고 국제직인 역학이 반영되이 있다. 우리이 환경은 점차 인공적으로 변하고 있다. 자연자원을 보호하기 위한 노력의 일환으로 고유한 생물학적 속성을 모방하는 인공 대체제들이 개발되고 있다. 효율성과 지속가능성을 향한 추구는 결국 초자연의 형성으로 이어진다.

전통적인 방법으로는 이 작품들을 분류할 수 없다. 부코
에스콜린누르메스니에미의 주된 디자인에서 보이는 재
단의 추상화는 종교적 측면을 가지고 있다. 거대한 그래
픽 문양의 강렬함과 형태적 엄밀함의 결합 속에서 이 드
레스를 입은 사람의 몸은 그 형태가 해체되어 다른 차원
으로 투영된다.

〈퓌외레(Pyörre)〉, 드레스, 면,
부코 에스콜린누르메스니에미
(Vukko Eskolin-Nurmesniemi), 1964

헬싱키디자인박물관 컬렉션

초감각적 집중력
Super Sensorial Attention

인간을 비롯한 모든 생명체의 감각은 환경에 대한 생존 반응으로 발달하였다. 우리의 감각은 데이터의 통로일 뿐이며, 정보처리 기관인 두뇌로 데이터를 보낸다. 시선 추적 장치 실험에서도 알 수 있듯이 시각적 정보가 확보되면 그것은 초당 108bit의 속도로 시신경에 전달된다. 과거에는 환경에 대한 기존의 경험을 통해서만 공간을 인식하였다. 관찰된 세계만이 유일한 세계였다. 그럼에도 우리의 관찰 감각은 문화적으로 규정된 것들이다. 종교의 본질에는 인간의 감각을 뛰어넘는 인식이 담겨 있다. 초감각적 인식은 주변 환경을 해석하는 방식에 영향을 끼쳤다. 핀란드에서 곰은 신성한 기원을 가진 존재였다. 곰 머리뼈는 성물(聖物)로 여겨졌다. 사냥한 곰의 각 부위에 그 힘이 남아 있다고 여겨, 뼈는 숲으로 돌려주고 머리뼈는 나무에 매달았다. 오늘날 인간의 감각에 대한 연구는 다양한 분야에서 나타난다. 〈카루셀리(karuselli)〉 의자는 디자이너가 자신의 몸을 기반으로 그물망과 석고를 이용하여 원형을 만든 것이다. 최고의 편안함을 위한 인체공학적 연구의 산물에는 물질의 속성과 지식, 인간의 감각에 대한 모든 요소가 담겨 있다.

시선 추적 기술이 탑재된 이동가능한 장치는 착용자의
시선을 계산하여, 시각적 집중 행위의 양상을 밝혀주는
역할을 한다. 우리의 하드웨어는 초당 20-30프레임 촬
영이 가능한 시중에서 판매되고 있는 초소형 USB 카메
라와 광필터, 주문 제작된 간단한 회로판 그리고 3D 프
린터를 이용해서 만든 프레임으로 이루어져 있다. 회로
판 및 프레임의 소프트웨어와 디자인은 퍼미시브 라이
선스의 오픈소스로 제공하고 있다.

시선 추적 기술(gaze tracking technology),
미카 토이바넨(Miika Toivanen)
-크리스티안 루칸데르(Kristian Lukander)
project: 브레인워크 리서치센터-핀란드산업보건원/
헬싱키대학교 교육과

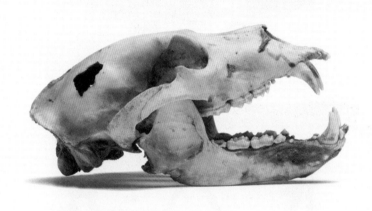

곰 머리뼈(bear skull)
item: 핀란드국립박물관 민족학자료컬렉션, code F2240

곰 머리뼈는 성물로 여겨졌다. 동굴에서 동면을 하는 곰을 잡은 후 머리를 함께 고아서 만든 '펠리세트(pääliset)'라는 걸쭉한 수프를 만찬에서 먹었는데, 사람들은 이 수프가 앞으로의 사냥에 행운을 가져다 준다고 믿었다. 곰은 사냥감뿐 아니라 신성한 기원을 가진 동물로도 여겨졌다. 각각의 부위에는 그것이 가졌던 힘의 흔적이 남아 있다고 여겨졌다. 뼈는 다시 숲으로 돌려주었고, 머리뼈는 나무에 매달았다.

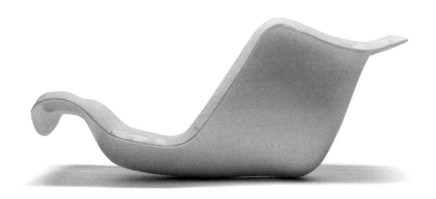

위르외 쿠카푸로의 작품들은 주로 의자 디자인과 관련
있다. 〈카루셀리〉 의자는 최고의 편안함을 향한 인체공
학적 연구의 산물이었다. 작가 자신의 신체를 기반으로
그물망과 석고로 된 일련의 프로토타입이 제작되었다.
인체공학, 형태의 가변성 그리고 물질의 속성과 기술에
대한 지식이 결합하면서 이렇듯 절묘한 의자 뼈대가 만
들어졌다.

〈카루셀리(Karuselli)〉, 의자 시트,
틀로 찍어낸 유리섬유, 하이미(Haimi) 사를 위해
위르외 쿠카푸로(Yrjö Kukkapuro)가 디자인함, 1964
item: 아르텍(Artek) 사

207

초자연적 기법
Supernatural Technique

도구와 유물에는 성스러운 요소가 투영된다. 이러한 초자연적 해석은 도구 발달의 초기 단계부터 나타났다. 숙련된 기법으로 물질을 다루는 사람은 초자연적 힘을 가진 존재로 여겨졌다. 물질을 변화시키는 능력은 타고난 재능으로 인식되었다. 변환의 과정은 일종의 마법적인 변형의 과정이었으며, 그 기법은 성스러운 공식과도 같았다. 광물의 추출도 하나의 성스러운 작업이었다. 지구는 비옥한 핵의 상징으로 여겨졌고, 서로 다른 종류의 돌들은 다른 성장 단계에 있는 배아의 상징으로 인식하였다. 자연의 모든 물질적인 발현은 그것이 가진 무한한 생식 가능성의 측면에서 접근되었다. 치즈 틀에 새긴 기호는 치즈를 만드는 과정에서 몸에 해로운 세균이 생겨나지 않도록 기원하기 위한 상징이었다. 네 개의 고리로 구성된 이러한 문양은 선사시대부터 사용된 보호용 상징 기호이다. 사회적 지위를 보여주는 말 목사리에는 뚜렷한 문양과 뇌조 머리 형상이 나타난다. 숙련된 기교로 단련된 도끼는 자연을 활용하는 일련의 지식 체계를 보여준다. 갈아내는 행위로 형태를 변형시키는 갈판은 물질의 변화를 다루는 성스러운 인식을 담고 있다.

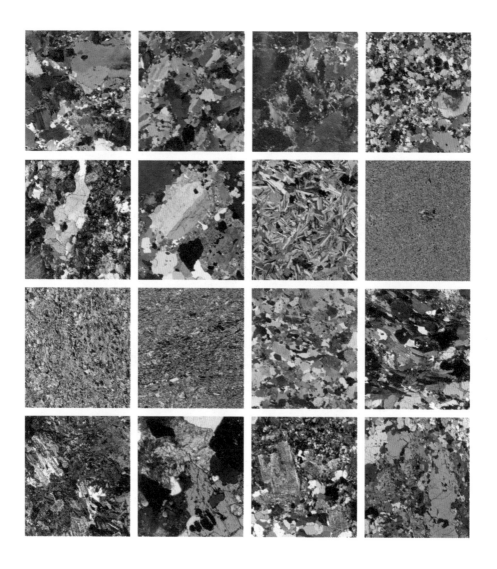

인간과 생태계 사이의 초자연적 연결고리를 통해 물질과의 상호작용이 일어났다. 인간의 환경이 지니는 상징적 측면은 더 심화된 집중력과 감각적 깨달음을 가져왔다. 자원을 새로이 발견하면서 현실도 새롭게 이해하게 되었고, 이것은 물질 문화와 상징적 표현의 발전을 동시에 가져다주었다.

핀란드 암석 현미경 사진
(microscopic images of Finnish stones)

images: 핀란드지질연구센터(GTK)의
야리 베테이넨(Jari Väätäinen)

〈잠수부(Diver)〉, 부소, 세라믹,
619x449mm, 오이바 토이카(Oiva Toikka), 1962

item: 헬싱키디자인박물관 컬렉션

오이바 토이카가 만들어내는 소상과 부조 작품은 관람
객에게 역동적으로 상호작용하는 생명체와 상징으로
구성된 대안적 세계를 보여준다. 이러한 대안적 관점은
익숙하지 않은 것을 통해 익숙한 것을 보여준다. 그것들
은 이 세계에서 비롯되었지만, 더 이상 이곳에 존재하지
는 않는다. 바로 이 지점에서 그가 사는 시대에 대해 작
가가 가진 비판 정신과 명쾌한 해석을 찾아볼 수 있다.

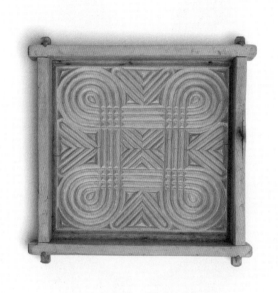

가정에서 사용하는 도구나 사물의 표면에 상징기호를
조각하기도 했다. 이는 보호나 증대에 대한 믿음 때문이
었다. 상징기호가 원래의 의의를 상실하고 장식용으로
단순히 해석된 이후에도 이는 지속되었다. 치즈를 만드
는 과정에서는 몸에 해로운 세균이 생겨나지 않기를 기
원하였다. 이 치즈 틀에 새겨진 네 개의 고리로 구성된
모티프는 선사시대부터 사용한 보호용 상징기호이다.

치즈 틀(cheese mould), 나무,
39.5x39.5x9cm, 라이틸라(Laitila)
item: 핀란드국립박물관 민족학자료컬렉션, code 8967:261

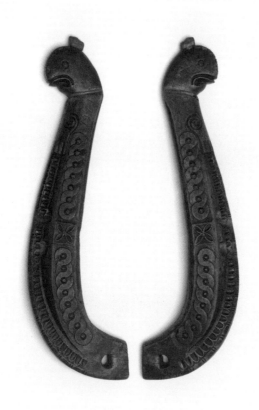

말 목사리(horse collar), 나무, 이소퀴뢰(Icokyrö), 1761
item: 핀란드국립박물관 민족학자료컬렉션, code 3177:5

이러한 유물의 장식은 보통 스칸디나비아의 영향을 받은 것이다. 마구류는 사회적 지위를 반영했고, 장인정신을 보여주었다. 위의 사례에서는 눈에 띄는 문양과 뇌조(雷鳥) 머리 형상의 끝부분이 특징이다. 한쪽 측면에 '1761'이라는 연도가 새겨졌다.

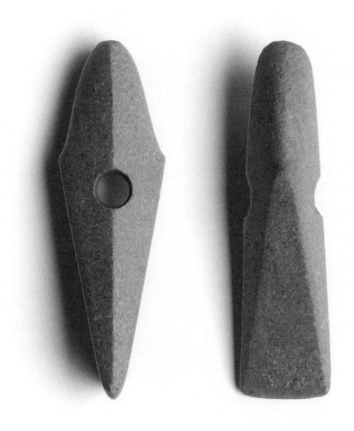

기술은 소유 물품이 아닌 필요성과 사용가능한 재료에
따라 적용할 수 있는 숙련된 기술로 구성된 하나의 지식
체계를 의미한다. 기후, 지형, 식생, 동물에 대한 지식은
본질적으로 중요했다. 인간은 각 계절과 맥락에 따라 활
용할 수 있는 자원과 직접적으로 관련된 생존을 위한 지
속가능한 논리를 만들어냈다.

마름모형 도끼(romb-shaped axe), 돌,
193x59x51mm, 네르피외(Närpiö), 청동기시대
item: 핀란드문화재청 고고유물컬렉션, code KM12993

갈판(grindstone/millstone), 회강암,
320x140x49mm, 하우스예르비(Hausjävrvi), 석기시대
item: 핀란드문화재청 고고유물컬렉션, code KM12156

물질은 인류 역사상 인간에게 여러 본질적인 의미와 역할을 가져왔다. 문화적 발전 양상에는 주로 사용된 재료에서 본 딴 이름이 붙여지기도 했다. 물질을 사용하는 논리는 맥락과 시대에 따라 변했고, 문화적 지표가 되었다. 세계관과 믿음 체계, 가치 체계의 형성에서 생존의 수단까지 우리는 인간과 물질의 관계를 끝없이 연구하고 발견했으며 이용했다.

많은 식재료는 그것에 응축되어 있는 영양학적 속성으로 슈퍼푸드로 불린다. 과거에는 예방 혹은 치료를 목적으로 특정 종류의 식재료를 귀하게 여겼다. 암브로나이트 사가 개발한 마시는 유기농 자연 식사 대체제는 하루 필수 영양소를 제공한다. 먼지처럼 분쇄된 이 고운 '마법' 분말에 물을 섞으면 한 끼로서 충분한 '묘약'이 된다.

〈슈퍼밀(supermeal)〉, 20개의 재료-500cal/ 단백질 30g, 암브로나이트(Ambronite) 사, 2013

신앙체계 2.0
Belief Systems 2.0

1993년 4월 20일, 월드와이드웹(www) 시스템이 만들어졌다. 이것은 새로운 연대 설정의 '기원점'으로, 새 시대를 연 서막으로 여겨진다. 그러나 이미 10년 전에도 개인 간 연결 서비스를 제공하는 소프트웨어가 있었다. 핀란드에서 개발된 리눅스 커널(Linux kernel)의 소스코드는 1991년 공유되었으며, 이를 시작으로 무료 오픈소스 소프트웨어 운영 체계가 형성되었다. 하나의 생태계를 이루는 리눅스는 컴퓨터 역사상 가장 큰 규모의 오픈소스 소프트웨어 프로젝트이다. 그것은 전 세계적으로 확산되었다. 더 자세히 보면 이는 공동체, 협업 그리고 장인정신을 보여주는 명백한 사례이다. 오늘날 우리는 코드 작성을 배우며, 알고리즘은 우리의 일상생활을 규정하고 있다. 우리는 디지털 장비의 사용이라는 의식을 진행하지 않고서는 하루도 지낼 수 없다. 컴퓨터는 개개인의 제단(祭壇)이 되었다. 마우스는 스크린 위에서 휘두르는 마술사의 지팡이다. 어쩌면 우리는 인터넷에 대한 굳건한 믿음으로 디스플레이의 빛을 뚫어지게 응시하며 컴퓨터가 고장나는 재앙이 일어나지 않기를 빌고 있는지도 모른다.

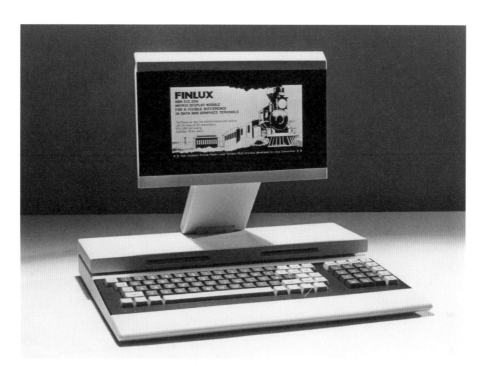

'컴퓨터(computer)'는 복잡한 계산식을 만드는 사람들을 지칭할 때 사용되었던 용어이다. 기술이 발달하면서 인간과 기계의 상호작용은 사회적 행동의 패러다임 변화를 가져왔다. 오늘날 우리는 코딩을 배우고 일상은 알고리즘의 영향을 받으며, 기계와 상호작용하는 것이 매일 일어나는 의식(儀式)이 되었다. 컴퓨터는 개개인의 제단(祭壇)으로 볼 수 있다. 또한 마우스는 스크린 위에서 흔드는 오늘날의 마법 지팡이다.

〈핀룩스 컴퓨터(Finlux computer)〉, 유카 바야칼리오
(Jukka Vaajakallio)가 로야디스플레이전자
(Lohja Display Electronics) 사를 위해 개발함, 1983
image: ELKA디자인아카이브(Design Arkisto)
-스튜디오파보헤이키넨(Studio Paavo Heikkinen)

리눅스 커널(Linux kernel), 오픈소스 운영체계,
리누스 토발즈(Linus Torvalds)가 개발함, 1991

시물인디넷(Internet of Things, IoT)은 점차 우리의
인공 생태계를 규정하며 인간을 뛰어넘는 유기적 평행
네트워크를 통해 작동한다. 현대 실존의 기저에 있는 구
조를 보면 새로운 형태의 생명체와 연방 그리고 환경이
존재한다. 이러한 바벨의 도서관에 리눅스가 있다. 리눅
스는 오픈소스 컴퓨터 운영체제 커널이다. 그것은 하나
의 생태계이며, 어디서나 존재한다. 개발자는 리누스 토
발즈이다.

계절별 컬렉션은 패션 디자인 세계의 빠른 변화 속도로 현실 문화와 신기술을 즉각적으로 반영한다. 장인정신이 과학 및 사회인류학과 결합한 것이다. 이 작품은 롤프 에크로트가 투명한 무지개 빛 소재를 사용하면서 변증법적 충돌이 일어나고 있다. 자켓은 그 표면에 투영된 외부 환경의 반사 이미지와 착용자가 안에 입고 있는 옷 사이에 존재하는 하나의 주관적인 장벽으로 기능한다.

자켓(jacket), 무지개 빛 PVC, 할티(Halti) 사를 위해 롤프 에크로트(Rolf Ekroth)가 디자인함, AW 2018-2019

219

우주순환의 원리에서 국민국가의 상징으로
― 태극기의 탄생

오늘날 태극기는 대한민국을 상징하는 하나의 기호이다. 태극기는 기념일에 거리나 각 가정에 게양되기도 하지만, 축약되어 국가 기관의 이미지 부호로 표현되기도 하고 국제 경기를 할 때 국가 대표팀의 유니폼에 삽입되어 대한민국의 '국가 정체성'을 표현하는 대표적인 시각적 기호로 사용되기도 한다. 그러나 이러한 방식은 그리 오래되지는 않았다.

흰 바탕의 중심에 청색과 홍색이 서로 맞물리며 원형을 이루고, 그 네 귀퉁이에 건, 곤, 리, 감 네 괘를 놓은 태극기의 형태는 1948년에 수립된 대한민국이 이를 국기로 제정하면서 대한민국의 상징기호로 자리 잡았다. 거슬러 올라가면 그 연원은 1880년대에 이루어진 외국과의 통상 조약에서 '국기'의 개념이 필요에 따라 만들어진 것이었다.

태극기가 '국기'로서 공식적으로 반포된 것은 1883년 3월의 일이다. 그리고 한 해 전인 1882년 5월, 조선은 미국과 외교 관계를 맺으면서 처음으로 국기를 교환하였다. 이때 조선에서 그려준 깃발 그림 디자인은 지금 미국 국회도서관에 보존되어 있으며 같은 해에 미국 해군성이 발행한 《해양국가들의 깃발(The Flags of Maritime Nations)》이라는 책자에 수록되어 미국을 비롯한 세계에 조선의 국기가 알려지기 시작하였다(그림 1). 그해 9월에는 구한말 정치가 박영효가 이 깃발을 일본에 가져가 외교 행사에 사용하였다. 이후 영국, 프랑스 등과 외교 관계를 맺으면서 널리 알려지게 되었다. 1893년에 미국 시카고에서 만국박람회가 열렸을 때 조선은 각종 물품을 전시한 부스에 태극기를 높이 걸었고, 1900년에 프랑스 파리에서 열린 만국박람회에

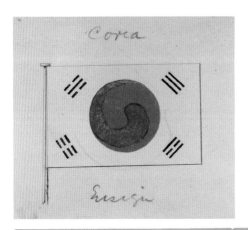

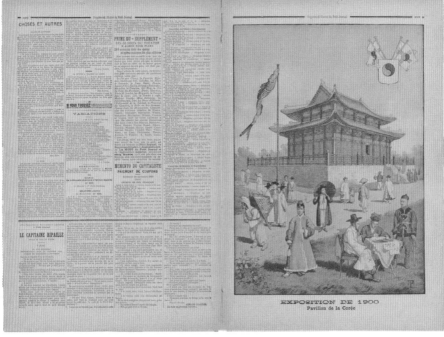

그림1. 슈펠트 태극기, 미국 국회도서관 소장, 1882
그림2. 한국에 관한 기사와 파리 만국박람회에 세워진 '대한제국관' 이미지가 실린
프랑스 신문 《르 프티 주르날(Le Petie Journal)》(1900.12.16), 국립중앙박물관 소장

서도 태극 또는 태극기는 '코리아(Korea)'를 표상하는 이미지로 활용되었다(그림 2). 조선이라는 이름의 나라이던 때에 제정된 태극기는 1897년에 국명을 대한제국으로 바꾼 뒤에도 계속 사용되었고, 이는 주로 대외적으로 '코리아'라는 나라를 표상하는 하나의 상징 기호로 자리 잡았다. 따라서 '국기'라는 이름의 시각 문화인 태극기는 근대국가라는 개념이 형성되던 시기의 문화적 산물이다.

그러나 태극(太極)과 괘(卦)는 그 연원이 매우 오래된 개념에서부터 나온 것이다. 문헌에 따르면 '태극'은 『주역(周易)』 계사(繫辭)의 "역(易)에 태극이 있으니 이것이 양의(兩儀, 음양)를 낳는다."고 한 데서 유래한 것으로 알려져 있다. 태극은 음양(陰陽)으로 나뉜다. 양은 하늘, 밝음, 위, 해, 남자 등을 나타내고 음은 땅, 암흑, 아래, 달, 여자 등을 나타낸다. 음양은 음과 양으로 다시 양분되어 사상(四象)이 이루어지고 사상이 음과 양으로 다시 양분되어 팔괘(八卦)가 되며, 팔괘를 서로 겹쳐서 64괘가 이루어지는 방식으로 전개된다. 이러한 사고는 노장사상과 함께 발전하였다. 중국 송나라의 주돈이(周敦頤)는 『태극도설(太極圖說)』에서 이러한 원리를 도식화하여 태극을 시각적으로 인식시켰다. 성리학을 받아들인 조선의 학자들은 이러한 개념과 도식을 우주순환의 법칙으로 이해하면서 여러 가지 학설을 발전시켰다. 태극기에 쓰인 4괘에서 건(乾, ☰)은 하늘(天), 곤(坤, ☷)은 땅(地), 리(離, ☲)는 불(火), 감(坎, ☵)은 물(水)을 뜻한다고 해석하기도 한다. 따라서 조선시대에는 태극과 괘를 사용한 여러 시각 이미지가 활용되었다. 이를 바탕으로 태극기 도안이 나왔던 것이다.

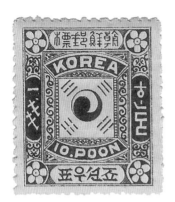

그림3. 태극우표, 1894
그림4. 1900년에 제정한 태극 훈장 3등장, 국립중앙박물관 소장

태극기를 국기로 제정한 뒤에 조선 또는 대한제국에서는 이를 여러 가지로 활용하였다. 1894년에 발행한 '태극우표'에는 태극기 도안을 우표의 중심 문양으로 삼았다. 이 우표를 붙인 봉투가 세계 어느 나라를 가더라도 태극기를 '코리아'의 표상으로 인식할 수 있도록 한 것이다(그림 3). 나라에 공훈을 세운 내외국인에게 수여하도록 1900년에 제정한 훈장에도 그 중심에 태극 문양을 넣었다(그림4). 1897년에 세운 독립문에도 태극기 문양을 새겨 넣어, 열강이 각축하는 가운데 대한제국이 독립국임을 국내외에 알리고자 하였다.

1905년 을사늑약으로 외교권이 박탈되고, 1910년 일본의 식민지가 된 뒤 한국인에게 태극기는 민족의 상징으로서 독립운동의 표상이 되었다. 1919년 3.1운동 당시, 금지되었던 태극기를 저마다 가슴에 품고 나와서 독립을 외쳤다. 1945년 해방이 되자 태극기는 다시 우리 앞에 당당히 모습을 드러낼 수 있었고 대한민국 정부도 태극기를 국기로서 제정하게 되었다. 오늘날 태극기는 더 이상 우주순환의 원리를 담은 철학적인 개념으로 이해되지는 않지만, 한 국가를 표상하는 이미지로서 다양한 방식의 디자인으로 활용되고 있다.

목수현
한국근현대미술사 / 서울대학교 강사

6

사물들의 네트워크

Object Network

사회의 모습은 인간과 사물 사이에 존재하는 다양한 네트워크에 의해 규정된다. 사물은 격리된 것이 아니라 관계 속에 있다. 사물은 특정한 상황에서 만들어지고 기능한다. 사물 간의 행동은 상호보완적이거나 상호작용적일 수도 있고, 또는 협력적이거나 통합적일 수 있다. 사물은 다른 사물을 만든다. 사물이 만들어지는 유형과 속도는 문화적 요소와 가장 밀접한 관련이 있다. 인간과 사물 사이의 다중적인 관계는 특정한 형태의 사회를 만들어낸다. 사물의 의미에는 사회 집단의 가치 체계가 투영되어 있다. 기술적 의미이든 정신적 의미이든, 사물들의 이러한 의미는 환경을 설정하는 데 기여한다. 그리고 그것들의 논리가 운영체계를 이룬다. 이것이 바로 사물들의 사회적 삶(social life)인 것이다.

표준화
Standards

선사시대 이후로 도구는 표준화된 방식으로 제작되었다. 효율성을 추구하기 위하여 특정한 형태와 재료가 반복적으로 사용되면서 선사시대의 생산 유적들은 원료 산지 근처에 자리 잡게 되었다. 물질과 재료를 능숙하게 다루는 능력은 이후 장인정신으로 발전하여 중세 길드의 품질 규격으로 이어졌다. 현대의 표준화는 재료와 제품의 속성을 규정하고, 이를 단순화하려는 일련의 규칙과 지침으로 이루어져 있다. 표준화란 효율성을 추구하는 시스템을 바탕으로 균질성을 달성하게 만드는 공통의 합의이다. 사용자의 관점에서는 제품의 균질성과 일관성을 얻게 된다. 표준은 국제, 국가 그리고 지역 단위로 규정한다. 합리적인 사고에 기반을 두고 있지만, 환경의 보호에도 기여한다. 현대 사회에서의 표준화는 근본적으로 기술 통합에 기반을 두고 있다. 하지만 다른 한편으로는 국제 교역 및 세계화 현상에서 비롯된 네트워크 논리의 일종이기도 하다. 표준화 공정에서 생산된 피스카스 도끼, 채석장 근처에서 발견되는 석기시대의 규격 도끼, 일관성과 단순함이 강조된 카이 프랑크(Kaj Frank)의 식기 세트는 시대를 넘는 표준화의 논리를 보여준다.

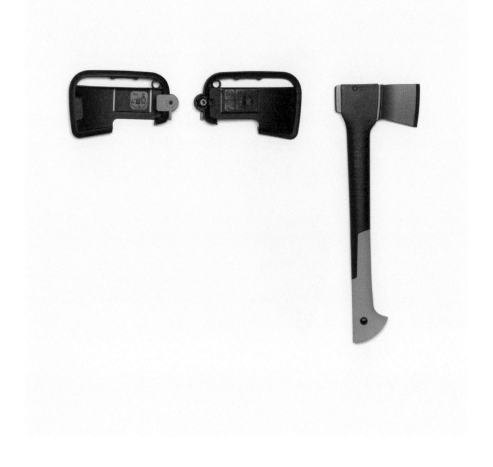

피스카스 사는 300년 동안 도끼를 제작해왔다. 오늘날 도끼는 나무의 섬유를 자르는 도끼와 가르는 도끼로 나뉜다. 내리찍는 방향과 나무의 방향 사이의 상호작용을 고려해 서로 다른 형태의 날이 만들어진다. 나무 섬유를 자르는 도끼인 〈엑스10〉의 날은 마찰력을 25% 감소시키는 코팅이 입혀져 있다. 충격 방지용 표면처리가 되어 있는 손잡이는 끝부분이 비어 있어 매우 가벼워 사용자의 피로를 최소화한다.

〈엑스10(X10)〉, 도끼, 사출 성형 손잡이-섬유 강화 폴리카보네이트-강철 날, 152x445x33mm, 1kg
image: 피스카스(Fiskars) 사

도끼(axe), 점판암, 180x55x36mm,
수이스타모(Suistamo), 석기시대
item: 핀란드문화재청 고고유물컬렉션, code KM9201:1

석기의 제작은 하나의 '산업'으로 여길 수 있다. 형태 및
재료의 사용에서 변이와 규격화가 모두 보인다. 채석장
가까이에서는 '원시적 형태의 산업 공장'들이 발견되는
데 여기에서 규격화된 생산 시스템의 기원을 찾아볼 수
있다. 석재가 가진 고유한 속성은 수요를 낳았고, 이는
연속된 생산과 교역으로 이어졌다. 석기의 형태와 제작
기술은 장거리에 걸쳐 이동하면서 문화적 영향력을 발
휘하기도 하였다.

카이 프랑크의 〈이지 데이(Easy Day)〉 식기 세트는 그의 다른 작품들처럼 익명성, 민주주의, 숭고한 단순함을 지녔다. 이 세트는 플라스틱 식기 세트의 일부이다. 정밀한 형태 뒤에는 공감의 분위기도 존재한다. 이 식기 세트에서는 다정한 느낌이 든다. 프랑크는 디자인에 플라스틱을 자주 사용했다. 이 제품은 그가 주로 사용하는 다른 재료처럼 수공예 제품이고, 인간의 의식을 반영하고 있다는 점을 동일하게 전달한다.

〈피토푀위테(Pitopöytä)〉, 식기세트,
MF 플라스틱, 사르비스(Sarvis) 사를 위해
카이 프랑크(Kaj Frank)가 디자인함, 1976-1985

item: 헬싱키디자인박물관 컬렉션

사물의 유사성
Object Correspondence

어떤 사물들은 홀로 존재하지 않고 상호 관계를 이루며 존재한다. 오늘날 우리에게 익숙한 쌓거나 겹쳐놓는 사물들이 대표적이다. 사물의 유사성은 작업을 용이하게 하고 공간을 최대화하며 개별 요소들 사이에 공통된 정체성을 확립하기 위해 고안되었다. 재료와 형태, 단위와 같은 요인을 통해 사물들은 유사성을 갖게 된다. 포장 및 운송 등 생산 물류에 대한 효율적 계획이 결정 요인이 될 때도 있다. 관습적 반복 때문에 이러한 관계는 잘 드러나지 않는데, 이러한 사실이야말로 효율성의 증거라 할 수 있다. 쌓아놓으면 완벽한 원통형이 되는 디자이너 사라 호페아(Saara Hopea)의 유리컵은 쌓는 행위의 실용적 의미와 예술성을 잘 보여준다. 대량생산을 위하여 디자인한 〈빌헬미나(Wilhelmina)〉 의자는 공간 이용의 효율성을 제작 과정과 연관시킨 대표적인 사례이다. 숟가락은 개별로도 사용하지만, 다량으로 필요하다는 특징이 있는데, 하나의 일관된 디자인과 비율을 따르고 있다는 점이 돋보인다.

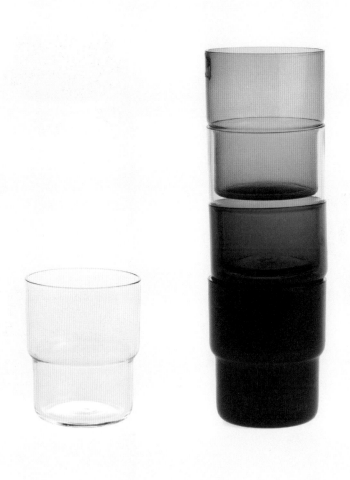

이 디자인은 쌓을 수 있는 실용적인 잔을 고안해내는 과정에서 만들어졌다. 잔의 오목한 부분은 쌓을 수 있는 기능과 함께 이 제품 라인의 정체성을 나타내기도 했다. 잔을 쌓으면 두 개 혹은 그 이상의 유리 잔 사이의 대화가 즉각적으로 나타난다. 쌓아놓은 잔들은 완벽한 원통형을 이루는데, 이는 쌓았을 때만 확인할 수 있다. 잔에 사용한 색은 더 심오한 시각적 경험을 불러 일으킨다.

⟨G1718⟩, 겹쳐놓을 수 있는 음료 잔,
누타예르비(Nuutäjarvi) 유리 공장을 위해
사라 호페아(Saara Hopea)가 디자인함, 1954
item: 헬싱키디자인박물관

235

〈빌헬미나 32(Wilhelmina 32)〉,
겹칠 수 있는 의자, 틀로 찍어낸 자작나무 합판,
빌헬름 샤우만(Wilhelm Schauman) 사를 위해
일마리 타피오바라(Ilmari Tapiovaara)가 디자인함
item: 아르텍(Artek) 사 세컨드사이클(2nd Cycle)

〈빌헬미나 32〉 의자의 디자인은 대량생산을 위해 세심하게 연구한 결과물이었다. 제작 방식은 순차적 생산 과정과 밀접하게 연관되어 있었다. 틀로 찍어낸 요소를 기반으로 완전한 디자인적 구성을 추구하여 목공 작업과 조립의 필요성을 최소화하였다.

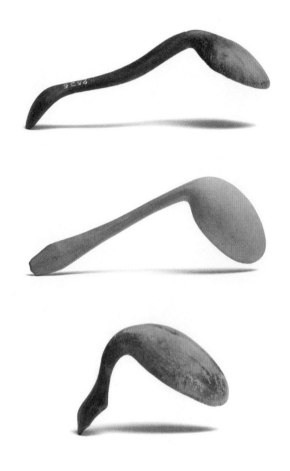

숟가락을 사용하려면 팔과 손으로 구성된 온전한 시스
템의 복잡한 움직임이 필요하다. 도구와 입 사이의 관계
도 고려해야 한다. 위의 사례들은 숟가락의 사용과 먹는
행위에 대한 서로 다른 구체적인 접근방식을 시사한다.
숙련된 장인의 기술에서 물질적 속성과 형태에 대한 정
확한 통제를 확인할 수 있다.

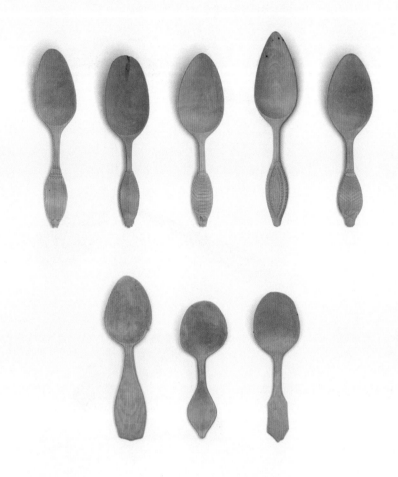

가정용 숟가락 컬렉션(household spoon collection),
나무, 카르스툴라(Karstula)

item: 핀란드국립박물관 민족학자료컬렉션, code B473-7

가정용 숟가락 컬렉션(household spoon collection),
나무, 로타야(Lohtaja)

item: 핀란드국립박물관 민족학자료컬렉션, code 9855:1-3

집집마다 만든 숟가락을 보면 차이와 반복을 확인할 수
있다. 공통된 정체성의 느낌도 있고, 개별적 차이와 신
체공학적 적응도 포착된다. 그러나 일관된 디자인과 비
율을 따르고 있다.

인체 공학과 업무효율성
Ergonomics and Work Efficiency

우리에게 몸은 주요한 도구이다. 기계 부품으로 구성된 인간의 가동력은 움직임과 강도, 관절, 위치, 확장에 의하여 결정된다. 거대한 빵집게는 놀랍게도 오직 빵을 관리하기 위해 고안된 도구이다. 손잡이와 집게 입 부분의 비율을 보면 빵 크기를 가늠할 수 있다. 또한 인체 역학에 따라 탄력적으로 기울어진 어깨 지게는 가장 효율적인 각도를 정하고자 고심한 장인의 노력이 돋보인다. 인간이 가진 역량의 특성과 한계를 확인하기 위한 연구는 오늘날에도 계속 진행되고 있다. 업무효율성에 대한 이해는 건강과 경제적 이익을 바탕으로 한다. 인간의 해부학적 기능을 효율적으로 사용하는 것은 사물의 발명과 개선을 위한 핵심 기준이 되어왔다.

기록(documentation), 에이노 니킬레(Eino Nikkilä)
image: 핀란드문화재청 사진컬렉션

집안 공간은 공동의 작용성을 가진 부분으로 구성된 하나의 시스템이었다. 집의 규모를 결정하는 것은 나무였다. 집의 구조는 가구와 기능의 내부 조직 양상을 규정하였고, 이것은 또 다시 그곳에 사는 가족의 삶의 방식을 규정하였다. 작업 공간들 그리고 좁지만 효율적인 집에서 이루어지는 연속적 행위들 사이에서는 대화와 상호연결성이 존재하였다.

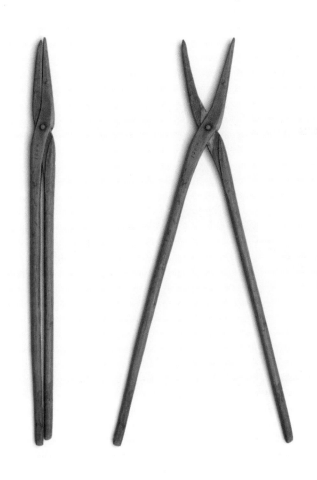

매우 놀랍게도 이것은 오로지 빵을 집기 위해 고안된 도구이다. 손잡이와 집게 입 부분의 비율을 보면 빵의 크기를 가늠할 수 있다. 집게의 두 부분이 만나는 관절에서 약간의 각도 변화가 보이는데, 이것 때문에 이 도구는 물고기 머리처럼 보이기도 한다.

빵 집게(bread piler), 나무, 124cm,
코르테스예르비(Kortesjärvi)

item: 핀란드국립박물관 민족학자료컬렉션, code 9259:1

지게(shoulder yoke), 나무, 베헤퀴뢰(Vähäkyrö)
item: 핀란드국립박물관 민족학자료컬렉션, code 7303:18

이 지게는 명확히 드러나 있는 중심 축을 따라 그 형태가 대칭으로 전개된다. 이때 고려할 점은 인체역학과 힘의 분산이다. 지게의 형태는 목재의 탄력성을 표현한다. 양쪽 끝의 너비는 같고, 어깨 쪽으로 갈수록 넓어진다. 지게의 곡률은 어깨에 걸치기 가장 좋은 위치로 결정되었고 직각으로 구부러진 고리에 물건을 매달았다. 유물의 세부 속성에서 이를 제작한 장인의 정신과 그 도구를 향한 고마움이 엿보인다.

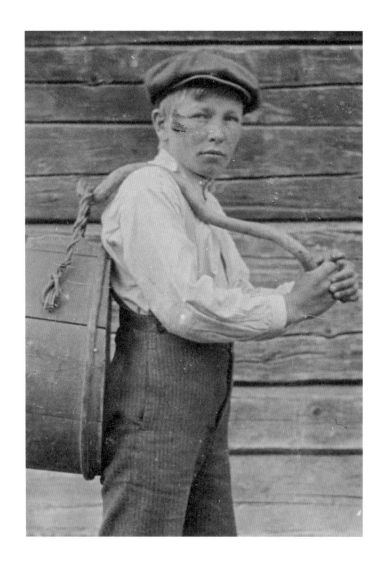

나무 통을 건 지게를 매고 있는 소년(boy with wooden flask
on shoulder yoke), 괴스타 그로텐펠트(Gösta Grotenfelt)

image: 핀란드문화재청 사진컬렉션

모듈성
Modularity

모듈성은 세부 분할의 연속과 요소의 최적화된 반복으로 이루어진 조립 시스템을 의미한다. 다용도적 특징을 가지고 있어 주택 건설 및 실내 장식에서 20세기의 전형적인 해결책으로 자리 잡게 되었다. 이는 표준화와도 관련 있으며, 미리 만들어 놓은 부분을 여러 다양한 방법으로 조합할 수 있다는 점에서 합리화와도 관련이 있다. X자 형태의 조립식 테이블은 핀란드 시골 주택에서 일반적으로 사용한 모델이었다. 조립 방식은 매우 명확하다. 팔걸이가 있는 〈아바쿠스(Abaqus)〉 의자와 알바 알토가 개발한 〈403〉 의자는 모듈식 분할 구조를 잘 보여준다. 모듈성은 결과물의 유연성과 다기능성을 보장해준다. 모듈성에서는 시스템의 한계를 규정해주는 연결부위(joint)가 가장 중요한 요소이다.

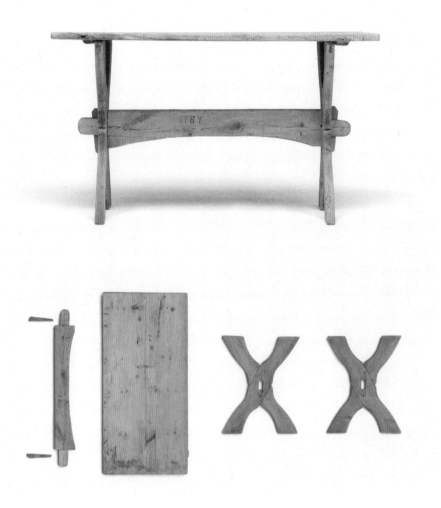

이 X자 형태의 가대식 탁자는 농가에서 일반적으로 사
용한 모델이었다. 이렇게 큰 가구는 일반적으로 조립식
으로 제작하였다. 조립 방식을 명확히 확인할 수 있다.

탁자(table), 나무, 79x67cm, 키스코(Kisko)
item: 핀란드문화재청 고고유물컬렉션, code 9546:27

VALUE
-1.10E+02
-1.02E+02
-9.31E+01
-8.46E+01
-7.61E+01
-6.76E+01
-5.91E+01
-5.06E+01
-4.21E+01
-3.36E+01
-2.51E+01
-1.66E+01
-8.05E+00
+4.59E-01

DISPLACEMENT MAGNIFICATION FACTOR = 1.00
RESTART FILE = hprvertpetra STEP 1 INCREMENT 11
TIME COMPLETED IN THIS STEP 1.00 TOTAL ACCUMULATED TIME 1.00
ABAQUS VERSION: 5.7-5 DATE: 19-OCT-1998 TIME: 17:27:56

신축성 있는 팔걸이(flexible arm rest), 하중 분석

이 도면은 888N에 해당하는 수직 하중에 팔걸이의 각 부분들이 어떻게 그 하중을 이겨내는지 보여준다. 손잡이가 하중을 가장 많이 받는 부분의 수치는 450.9MPa로, 이는 손잡이를 90°까지 구부릴 수 있음을 의미한다.

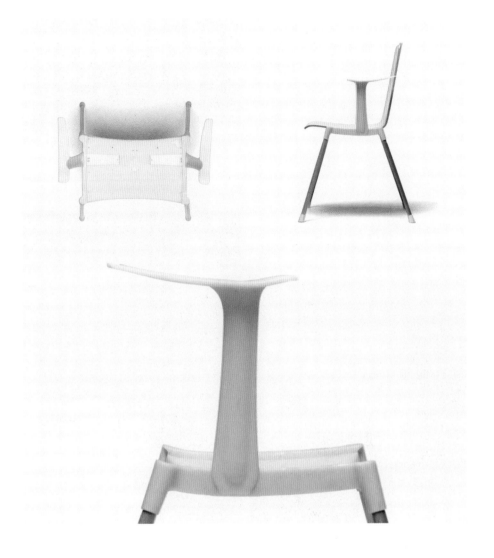

〈아바쿠스〉의자는 구조적 저항력을 제공하는 동시에 대안적 형태로도 활용할 수 있는 신축성 있는 팔걸이 개념을 소개하였다. 이 고무 골격과 같은 형태는 흥미롭다. 구조물의 촉감은 매력을 더한다. 만지고 가지고 놀고 싶은 욕구를 불러 일으킨다.

〈아바쿠스(Abaqus)〉, 의자 시트/팔걸이 구조, 사출 성형 플라스틱(나일론-유리섬유 합성), 스테판 린드포스(Sthepan Lindfors)가 마르텔라(Martela) 사를 위해 디자인함, 1999

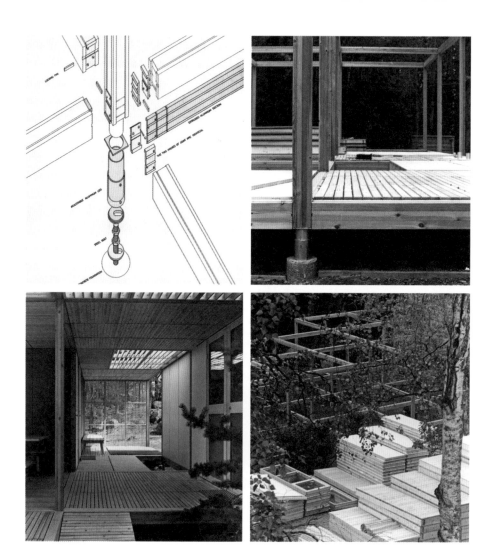

〈모둘리 225(Moduli 225)〉, 크리스티안 굴리센(Kristian
Gullichsen)-유니 팔라스마(Juhni Pallasmaa), 1968

image: 핀란드건축박물관-패트릭 데고미어
(Patrick Degomier)(2/4)-시모 리스타(Simo Rista)(3)

이 집의 이름은 시스템의 기본 모듈을 이루는 225cm
의 단위와 관련이 있다. 각각의 프레임은 75cm 단위로
추가적으로 나뉜다. 각각의 분할 단위에는 벽면과 문,
창문을 이루는 프레임을 끼울 수 있었다. 규격화된 조립
식 요소로 구성된 이 집의 홍보 콘셉트는 '목적에 따라
제작되는 보통 사람의 집'이었다. 이 시스템이 지니는
다목적성으로 다양한 맥락을 통해 여러 방법으로 공간
을 변화하고 확장하는 것이 가능하다.

20세기 초반의 건축학적 담론에서는 과거의 규범과 계율 그리고 이론에 대한 재발견이 이루어졌다. 합리화의 개념이 적용되면서 인체 해부학 및 운동 기능과 관련된 모든 공간적 측면에 적응할 수 있는 규범적 규칙도 적용되었다. 상호관련성에 관한 무한한 법칙은 효율성의 추구라는 미명 아래 보편적인 형태적 조화를 강조하였다.

〈캐논 60(Canon 60)〉, 신체와 관련된
비율에 대한 스케일을 담은 드로잉,
아울리스 블롬스테드트(Aulis Blomstedt), 1957

images: 핀란드건축박물관

249

도구의 유사성과 연계성

인류가 생존을 위해 가장 먼저 접하고 만든 것이 '도구'이다. 선사시대부터 인간은 의식적, 무의식적으로 도구를 제작하고 활용하며 신체의 한계를 극복해왔다. 도구를 확장된 신체의 일부로 인지하는 인간의 능력은 더 다양한 도구를 발달시키는 중요한 동력이 되었다.

도구의 사용은 시간의 흐름에 상관없이 전혀 다른 공간에서 공감대를 갖기도 한다. 한 예로 아이스하키 선수와 유럽 중세의 기사 모습을 비교해볼 수 있다. 아이스하키는 현대 사회에서 가장 격한 운동 중 하나로, 직사각형 빙판 위에서 보호복을 착용한 열두 명의 선수가 겨루는 경기이다. 양 팀의 센터는 서로 얼굴을 마주 보고 주심이 얼음 위로 떨어뜨리는 '퍽(puck)'을 향해 손에 쥔 스틱으로 일합을 겨룬다. 스틱은 빙판 위의 무기(武器)이다. 얼음 위 열두 선수는 누구라고 할 것 없이 불꽃을 튀기며 싸우는 기사가 된다. 빙판 위를 날아다니듯 스피드를 내고, 갑옷 같은 보호복으로 신체를 감싼 채 서로 격렬하게 부딪히며 긴장감을 고조한다. 속도와 힘을 바탕으로 빙판에서 펼치는 오묘한 전술의 세계를 보노라면 어느새 유럽 중세시대 전쟁터의 비장한 기사들이 떠오른다. 이렇듯 보호복을 입은 아이스하키 선수는 영웅적인 중세 기사를 투영한 이미지로 대입할 수 있다.

유럽 중세 갑옷은 전형적인 남성의 소유물로서, 신체에 맞게 제작되어 몸을 보호하였다. 아이스하키 선수의 현대적인 보호 장비는 기사들이 착용한 아이템에서 착안했다고 해도 과언이 아니다. 말을 탄 기사는 가죽 또는 철로 몸을 감싸고 머리에는 철로 만든 투구를 착용하여 다치지 않도록 자신을 보호하였다. 아이스하키 선수들이 얼굴

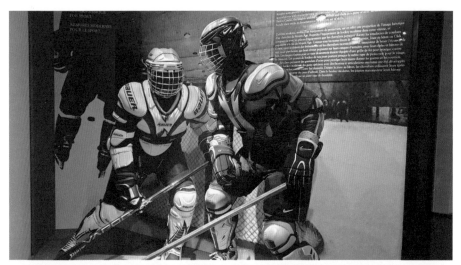

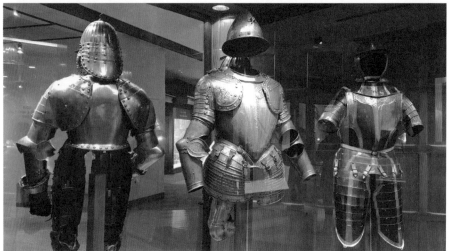

(위) 아이스하키 선수 모습, 캐나다 토론토박물관 전시품
(아래) 중세 유럽 기사들의 갑옷, 캐나다 토론토박물관 전시품

과 머리를 보호하는 데 착용하는 장비와 일맥상통하는 셈이다. 페이스 가드(Face Guard, 바이저까지 덧대어 착용한 헬멧), 손과 손목을 감싸지만 자유롭게 움직일 수 있는 패딩 장갑, 엉덩이와 허벅지를 보호할 수 있는 두터운 바지, 양 어깨를 보호하기 위하여 딱딱한 소재를 넣은 조끼, 가슴과 등 윗부분을 덮고 있는 가슴 보호대, 선수의 중요 부위를 가릴 수 있게 설계된 단단한 플라스틱 낭심 보호대와 같은 장비들은 '퍽'의 속도에서 선수를 보호하는 중요한 도구가 된다. 마치 기사가 강철 투구와 갑옷을 착용하여 상대방의 무기로부터 자신의 생명을 지킨 것과 같다. 칼과 창을 휘두르던 기사 대신 선수들은 얼음판 위에서 기술 게임을 한다.

갑옷과 보호복의 기능은 도구의 기능을 효과적으로 활용하려는 의도를 담고 있으며 인체공학적으로 설계된 세부사항이 매우 유사하다. 시대를 뛰어넘어 사용자의 신체에 대한 철저한 고민의 결과가 형태에 녹아든 효율적인 제작 사례라는 점에서 매우 유사성이 크다. 형태와 활용에 대한 고민과 새로운 아이디어에 대한 요구는 끊임없이 진화해왔다. 그리고 복잡한 형태로 이어지며 오늘날의 다양한 도구를 만들어냈다. 그러나 갑옷과 보호복, 이 둘은 유사한 것이지 동일한 도구라고 말할 수는 없다. 생존을 위한 도구와 문화적 도구라는 매우 본질적인 차이가 있기 때문이다.

오세은
국립중앙박물관 전시과 학예연구사

논고

Essays

10 000년의 시공간, 자유를 향한 1000년의 여정

—핀란드 역사 이야기

빙하기의 끝, 핀족의 시작

현재 핀란드 지역에 인간과 야생 동물이 살기 시작한 것은 빙하기가 끝날 무렵인 기원전 8500년경으로 추정된다. 기원전 2000년대, 정확한 시기와 인종은 알 수 없으나 핀란드만(灣)을 건너온 사람들이 있었다. 이들은 기원후 1세기쯤 핀란드 남부 지역에 정착했던 것으로 보인다. 아마도 이들은 우랄어 계통의 핀란드어를 쓰는 민족이었을 것이다. 5세기경에는 올란드 지역에 있는 스웨덴인도 바다를 건너 핀란드로 이주해왔다. 이후 우랄산맥과 볼가강 주변 지역에서 이주해 온 사람들도 정착하기 시작하였다. 정착민들은 8세기경에 이르러 각각 핀란드인, 에스토니아인, 카렐리야인을 이루었는데, 이들이 곧 핀-우그리아어족의 토대가 되었다는 견해도 있다.[1]

역사적 기록에서는 기원전 325년 그리스 지리학자 피테아스(Pytheas)의 여행기에 '핀노이(Phinnoi)'라는 명칭이 등장하며, 기원후 98년 로마 역사가 타키투스(Tacitus)의 『게르마니아(Germania)』에 북유럽 지역의 '펜니(Fenni)'라는 사람들에 대한 기록이 발견된다. 그러나 이들이 과연 핀란드에 살던 민족인지는 확실하지 않다. 심지어 타키투스는 핀란드를 직접 방문한 적이 없다는 말도 있다. 다만 기록상 '펜니'에 대한 묘사가 핀란드의 척박한 환경을 자연스럽게 떠올리게 한다는 점에서 살펴볼 만하다.[2] 이처럼 민족에 관한 기원에 대해서는 아직까지 확실하게 밝혀진 바가 없다. 다만 빙하기 이후 핀란드 지역 일대에서 삶의 뿌리를 내리고 살아간 사람들이 있었다는 사실은 분명해보인다.

1
Fred Singleton,
Revised A.F.Upton,
*A short history of
Finland*, Cambridge
University Press,
2003, pp.10-17;
『핀란드 역사』, 김수권,
도서출판 지식공감,
2019, 13-19쪽.

2
위의 책, 15쪽.

바이킹 시대

8세기경 북유럽에 찾아온 온화한 기후로 농업 생산량이 늘고, 인구가 증가하기 시작했다. 이 시기는 일명 '바이킹의 시대'로 서기 800년 이후 바이킹은 올란드 제도, 핀란드와 러시아 지역까지 그 세력을 확장해나갔다. 바이킹이 핀란드에 진출하였다는 역사적 기록은 존재하지 않는다. 다만 바이킹의 진출로 핀란드 사회가 어느 정도 영향을 받았을 것으로 추정해볼 수 있다. 당시 러시아 지역에 진출한 바이킹이 노브고로드(Novgorod)와 키예프(Kiev)를 정복하며 공국의 기초를 세운 점만 보아도, 그들이 단순한 약탈을 넘어서 지역에 대한 관리나 행정 체계의 변화를 가져온 경우도 있었기 때문이다. 정치적 구조가 약했던 핀란드도 어떠한 변화를 겪었을 것으로 보인다. 흥미로운 점은 핀란드인이 사랑하는 국민 서사시 『칼레발라』의 주요 무대가 바로 이 시기를 배경으로 한다는 점이다.

그림1. 스웨덴 에리크 9세의 십자군 원정 이야기를 새긴 판화, 누시아이넨, 1415-1420년 경
ⓒSoile Tirilä/The National Museum of Finland

스웨덴 시대

11-12세기 핀란드는 스웨덴, 노브고로드, 덴마크 등 중세 강국 사이에서 큰 영향을 받게 된다. 12세기 중반 로마 교황청은 스칸디나비아 반도에서 교회의 권위를 강화할 필요가 있다는 교시를 내리는데, 이에 스웨덴의 왕 에리크 9세(Erik IX)가 화답한다. 그는 1152년과 1239년 그리고 1293년 세 차례에 걸쳐 핀란드에 대한 십자군 원정을 시작하였다(그림1). 북유럽 지역을 향한 로마 교황청의 공세적인 십자군을 이른바 '북부 십자군'이라고 부른다. 스웨덴의 침략을 계기로 핀란드는 가톨릭으로 개종했으며, 1290년에는 핀란드 최초의 대성당인 투르쿠대성당(Turun Tuomiokirkko)을 세웠다. 당시 십자군 원정과 함께 수많은 스웨덴인이 핀란드로 이주하였는데, 이들에게는 거대 사유지에 대한 권한과 세금 감면 혜택이 주어졌다. 이때부터 핀란드 사회의 상류층은 가톨릭 주교와 스웨덴 귀족으로 채워지게 되었다. 이들은 자신들의 언어인 스웨덴어를 사용하였으며, 스웨덴어는 핀란드의 공식 언어로서 종교와 사법, 행정에 모두 적용되었다.

북부 십자군이 시작된 1150년대부터 이후 1800년대까지 핀란드는 무려 700년 가까이 스웨덴의 지배를 받았다. 한 가지 주목할 점은 중세시대 유럽의 다른 지역과는 달리 핀란드는 농노제 등을 기반으로 한 봉건제도를 적용받지 않았다는 것이다.[3] 비록 스웨덴의 지배를 받긴 했지만 핀란드인 대부분은 농민이었으며, 일부 소작농을 제외한 농민은 자유민과 같은 자영농으로 대접받았다. 이들은 자기 땅에서 농사를 짓고 세금을 내는 농민 계급이었다. 또한 귀족, 성직자, 시민,

3
스웨덴 역시 중세시대 이전에는 자유민과 농노, 소수의 귀족 계급 등으로 사회 구조가 분화되었으나 도시의 확산과 기독교의 영향 등으로 1335년 법적으로 농노제를 폐지했다.

농민 계급으로 구성된 4계급 의회에 자신들의 대표자를 파견하여 스웨덴 본토의 일반 농민들처럼 정치 활동에 참여할 수도 있었다. 이러한 계급적 경험은 이후 핀란드 역사에서 독립의 토대를 만드는 중요한 동력이 되었을 것이다.[4]

한편 1527년 스웨덴의 국왕 구스타브 바사(Gustav Vasa)는 신교인 루터교를 채택했다. 이에 따라 스웨덴의 지배 아래에 놓였던 핀란드도 루터교를 공식적인 국교로 삼게 된다. 오늘날에도 핀란드의 종교는 루터교가 90% 가까이 차지한다. 구스타브 바사의 뒤를 이어 왕위를 계승한 요한(Johan)은 1581년 핀란드를 대공국(Grand Duchy)으로 승격하고, 스스로 핀란드 대공(Grand Duke)에 즉위하였다.

1680-1690년대 북유럽의 낮은 기온과 자연재해는 심각한 기근과 질병을 가져왔다. 당시 핀란드 지역주민의 약 30%인 15만 명가량이 굶주림과 질병으로 목숨을 잃었다. 이런 와중에 1700년 2월, 스웨덴과 러시아는 전쟁에 돌입한다. 러시아의 표트르 대제(Pyotr I)는 1703년 새로운 수도 상트페테르부르크(Sankt Peterburg) 건설을 시작했으며, 상트페테르부르크에서 가까운 핀란드는 러시아의 중요한 전략적

4
18세기 계몽시대에 영국인은 핀란드를 장 자크 루소가 말한 평화롭고 평등한 '자연 상태'와 가까운 나라로 생각하며 핀란드를 동경하는 사람들이 있었다고 한다.
위의 책, 27쪽.

그림2. 핀란드의 국장

1583년 핀란드가 대공국으로 승격된 이후, 공국의 문장이 만들어졌다. 문양의 중앙에는 스웨덴 국왕의 문장에 나오는 사자 한 마리가 한 손에는 서쪽(스웨덴)을 싱징하는 직선 검을 휘두르고, 두 발은 동쪽(러시아)을 상징하는 곡선 검(Scimitar)을 밟고 서 있나. 스웨넨 국왕이 러시아를 밟고 서 있는 형상으로 볼 수 있다. 15세기 핀란드를 사이에 두고 스웨덴과 모스크바 대공국 사이의 갈등은 계속되었는데, 이러한 러시아에 대한 경계가 국장에 그대로 드러나 있다. 흥미로운 점은 이러한 문장이 이후 핀란드가 1809년 러시아로 넘어가 차르의 대공국이 된 이후에도 그대로 사용되었다는 점이다. 또한 '우리는 스웨덴 사람도 러시아 사람도 아닌, 핀란드 사람'이라는 말이 유행했던 19세기 민족주의 발흥 시기에도 이 문장은 그대로 사용되었다. 1917년의 독립 이후에도 이 문장은 계속 사용되었다. 오늘날에는 관공서 등에서 국기와 함께 국장으로 활용하고 있다.

요충지로 떠올랐다. 1710년 시작된 전쟁에서 러시아는 스웨덴을 이기고 핀란드를 정복하였다. 러시아는 스웨덴과의 강화 조약을 압박하기 위하여 약 8,000명의 핀란드인을 러시아로 강제 이주시켰으며 기마병들은 핀란드 땅에서 대대적인 약탈을 자행하였다. 이 전쟁은 1721년 평화 조약인 뉘스타드(Nystad) 조약이 체결되며 스웨덴에 이양되는 것으로 끝이 났지만 핀란드 역사에서는 이 잔혹한 시기를 '거대한 분노(Great Wrath)'라 부른다(그림3). 얼마 지나지 않아, 스웨덴 정권의 보수-강경책은 러시아와의 두 번째 전쟁을 불러오게 된다. 이때 핀란드는 다시 러시아에 점령당한다. 1743년 아보(Abo) 조약이 체결되어 다시 스웨덴 치하로 복구되었지만 이제 핀란드인에게 스웨덴과 러시아는 모두 믿을 만한 상대가 아니었다. 특히 스웨덴에 대한 신뢰는 크게 떨어졌다. 스웨덴 정당들이 정쟁 과정에서 자신들에게 유리한 위치를 점하기 위해 러시아와의 전쟁에 핀란드를 활용한 것이라 여겼기 때문이다. 이와중에 유럽 전역으로 퍼져나간 나폴레옹 전쟁은 핀란드에도 적지 않은 영향을 주게 되었다.

그림3. 〈타버린 마을〉, 알베르트 에델펠트, 1879, 시그나에우스 갤러리 (Cygnaeus Gallery) 소장

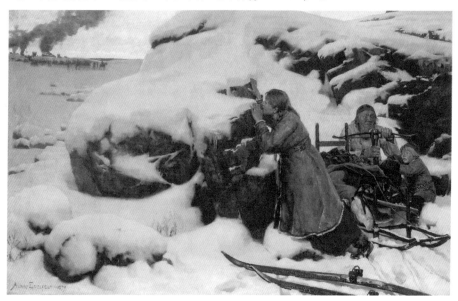

러시아 시대

1703년 러시아의 상트페테르부르크 천도 이후 거의 100년 가까이 이어진 러시아와 스웨덴의 전쟁은 1808년 러시아의 알렉산드르 1세의 승리로 막을 내렸다. 핀란드는 러시아에 완전히 이양되었으며, 러시아 차르의 자치 대공국이 되었다. 핀란드 역사에서는 이때부터 시작된 108년을 '러시아 시대'라고 부른다.

자유주의자 알렉산드르 1세는 핀란드의 기존 제도를 존중하여 스웨덴 시대의 헌법, 정치, 행정, 사법, 사회 제도를 유지하였다. 러시아정교회를 강요하지 않았고, 루터교의 지위도 인정하였다. 스웨덴어도 공식어로서 그대로 인정되었다. 또한 1812년에는 헬싱키로 수도를 이전하고, 철도를 건설하였다(그림4). 알렉산드르 1세의 이러한 정책은 핀란드인의 환심을 사기 위한 일종의 시혜적 조치였다. 더 나아가 그는 핀란드에서 거두는 세금 수입은 러시아로 가져가지 않겠다고 선언하였으며, 오히려 핀란드로 차관을 들여왔다. 섬유나 봉제품 같은 핀란드 산업 도시의 생산품을 무관세로 러시아에 수출할 수 있는 권리를 부여하였으며, 핀란드산 농수산물의 러시아 수출을 개방하였다. 시민들에게 병역의 의무도 지우지 않았다. 오히려 스웨덴 시대부터 이어져 오던 징병제를 폐지하고 이를 세금으로 대체하였다. 파격적이라 할 만한 이러한 시혜적 조치들은 핀란드를 러시아의 일부로 만들고자 하는 정책의 일환이었지만, 한편으로 핀란드의 독립에 중요한 기반을 제공하였다. 핀란드인 스스로 스웨덴이나 러시아의 일부가 아닌 '핀란드 사람'이라 지각하기 시작했던 것이다.

그림4. 헬싱키대성당(Helsingin Tuomiokirkko) ⓒ백승미

독립을 향한 여정

독립을 향한 핀란드 민족주의의 움직임은 특히 언어에서 활발하게 일어났다. 수백 년 동안 핀란드의 공식 언어는 스웨덴어였지만, 핀란드어의 비중은 계속 늘어났다. 1826년 성직자 구스타브 렌발(Gustaf Renvall)의 『핀어-라틴어-독일어 사전』 발간은 핀란드어에 대한 관심을 높이는 데 기여하였다. 민속학자 칼 악셀 가트룬드(Carl Axel Gattlund)는 핀란드 동부 내륙의 언어를 연구하여 이후 핀란드의 문학, 건축, 미술 등 이른바 민족적 낭만주의(National Romanticism)의 포문을 열었다. 이어 엘리아스 뢴로트가 오랫동안 구전으로 남아 있던 민족시를 수집하여 이를 토대로 『칼레발라』를 편찬, 간행하자 핀란드 민족주의는 더욱 거세졌다. 『칼레발라』는 이른바 민족적 낭만시로, 핀란드를 무대로 하여 전개되는 영웅들의 이야기이다. 베이네뫼이넨, 일마리넨, 레민케이넨 같은 주인공들의 약동감과 자연에 대한 묘사가 매력적이다. 특히 핀란드 전통문화를 상징하는 카렐리아 지방의 민속을 결부하였다는 점에서 더욱 의미가 있다.[5] (그림5, 6)

한편 '하나의 민족, 하나의 언어(One Nation, One Language)'를 주장한 스웨덴 철학자이자 정치가 요한 빌헬름 슈넬만(Johan Vilhelm Snellman)은 핀란드어 중심주의, 핀란드 민족주의에 깊은 영향을 끼쳤다. 당시 학문의 언어가 스웨덴어였던 까닭에 핀란드어 중심주의를 주장하던 슈넬만조차도 스웨덴어로 글을 쓰는 아이러니한 상황이 펼쳐졌지만, 이러한 민족주의적 움직임은 핀란드의 독립을 향한 강한 열망으로 이어졌다.[6]

5
『칼레발라』, 엘리아스 뢴로트 저, 서미석 역, 도서출판 물레, 2011; 『알바 알토』, 이토 다이스케 저, 김인산 역, 르네상스, 2013, 96-99쪽.

6
Fred Singleton, Revised A.F.Upton, *A short history of Finland*, Cambridge University Press, 2003; 『핀란드 역사』, 김수권, 도서출판 지식공감, 2019.

그림5. 『칼레발라』 이야기를 다룬 조각, 아테네움 미술관 소장 ⓒ백승미
그림6. 핀란드국립박물관 로비 천장에 그려진 악셀리 갈렌칼렐라의 칼레발라 프레스코화 ⓒThe National Museum of Finland

한편 러시아 내부에서 혁명의 기운이 높아지자, 러시아 정부는 각 지역의 자치권을 축소하는 정책을 추진한다. 특히 1894년 즉위한 니콜라이 2세(Nikolai II)의 통제와 억압은 핀란드인의 강한 반발을 불러오기에 충분했다. 지식인과 예술가는 억압에 자극받아 민족주의의 열기를 드높였다. 작곡가 장 시벨리우스는 애국 교향시 〈핀란디아〉를 작곡해 핀란드의 신비롭고 아름다운 자연을 노래하며 한편으로는 이들에게 닥친 가혹한 운명을 음악으로 호소하였다(그림7). 화가 악셀리 갈렌칼렐라는 민족 서사시 『칼레발라』의 장면을 화폭에 담아 생생한 민족혼을 되살리고자 했다.

미래를 향한 선택

1917년 러시아 혁명의 성공은 황제의 축출로 이어졌다. 핀란드는 이 기회를 놓치지 않고 1917년 12월 6일 독립을 선언하였다. 그러나 공화국과 군주국의 갈등 속에 내전이 발발하였고, 약 3만 명의 핀란

그림7. 장 시벨리우스 기념 조각상 ⓒ백승미

드인이 목숨을 잃었다. 1918년 내전 종식 이후, 핀란드 의회는 군주제를 채택하고 독일 헤센의 프리드리히 카를 공(Friedrich Karl von Hessen)이 핀란드 국왕이 되어줄 것을 요청했으며, 카를 공은 이를 받아들였다. 그러나 그로부터 한 달 만에 독일이 제1차 세계대전에서 패배하자, 카를 공은 왕위를 사임했고 핀란드가 채택하려던 군주제 모델은 사실상 불신임당하였다. 그 결과 핀란드는 공화국 모델을 선택한다. 자유주의 성향의 헌법학자 카를로 유호 스타흘베르그(Kaarlo Juho Ståhlberg) 교수가 초대 대통령(1919-1925)으로 선출되었으며 1919년 헌법 제정과 함께 단원제 의회를 채택하였다. 새로운 공화국의 공식 언어는 핀란드어와 스웨덴어로 제정되었는데, 이로써 법정과 행정에서 모국어를 쓸 권리가 법적으로 보장되었다.

1939년 제2차 세계대전이 발발하자, 핀란드는 정치적 중립을 선언하여 이 분쟁에서 벗어나고자 하였다. 그러나 소련의 침입으로 결국 전쟁에 휘말리고 만다. 소위 '겨울전쟁(Talvisota)'이라 불리는 이 전쟁에서 핀란드인은 막대한 희생을 치러야 했다. 수천 명의 군인이 죽고 10% 이상의 영토가 소련에 이양되는 등 결과는 큰 패배였다. 핀란드인에게 겨울전쟁의 여파는 반소감정을 더욱 강하게 만드는 계기가 되었다. 1941년 독소전쟁이 발발하면서, 핀란드는 다시 소련과 맞서게 된다. 핀란드는 독일과 소련이라는 강대국 사이에서 독일을 이용하여 소련에 대항하고자 하였다. 그러나 이 계획은 실패하였으며 오히려 북쪽 라플란드 지역을 두고, 독일과도 교전을 벌이는 등 큰 대가를 지불하였다. 인구가 적은 핀란드에서, 핀란드 남성 9만 명이 목숨을 잃었으며, 16만 명에 가까운 사람이 부상을 당했다. 더 나아가 소

그림8. 제2차 세계대전이 끝난 후 노르웨이, 스웨덴, 핀란드 3국의 이정표에 핀란드 깃발을 올리는 핀란드 병사들, 1945.4.27, 사진. 베이뇌 오이노넨(Väinö Oinonen), 핀란드군사박물관(Military Museum of Finland) 소장

련은 패전에 대한 책임을 핀란드에게 귀속시켰다. 영토는 물론 막대한 전쟁 배상금을 요구했으며, 그 액수는 무려 3억 달러에 달했다. 설상가상으로 소련의 환율 통제까지 더해지면서 핀란드가 치러야 할 실질적 채무는 두 배가 되었다(그림8).

이제 핀란드의 남은 선택은 둘 중 하나였다. 다른 서유럽 국가처럼 미국의 원조에 기댈 것인지 아니면 독자적으로 막대한 채무를 극복할 것인지 둘 중 하나를 선택해야 하는 상황에 놓인 것이다. 이에 핀란드는 미국의 마셜 플랜(Marshall Plan, 유럽 부흥 계획) 원조를 거부하고, 독립을 지키는 쪽을 택했다. 정부는 채무 이행을 위하여 무거운 세금을 부과하였으며, 설비와 기계에 본격 투자하였다. 국민들 역시 이를 받아들였다. 핀란드는 당시 세계 어디에서도 볼 수 없는 빠른 산업화, 도시화 과정을 거치며 경제적으로 자립해나갔다. 1952년, 마침내 핀란드는 막대한 전쟁 배상금을 전부 상환하였다.

척박한 환경과 강한 이웃들, 오랜 예속의 과정에서도 핀란드는 자신만의 정체성을 찾는 도전을 택했다. 자신들의 정체성을 잃지 않고 복잡한 환경에서도 주변과 공존해나가는 것, 핀란드의 역사는 오늘날의 우리에게도 많은 점을 시사해주고 있다.

백승미
국립중앙박물관 전시과 학예연구사

핀란드와의 만남

핀란드를 알게 된 것은 '핀란드에서는 자기 전에 자일리톨 껌을 씹습니다.'라는 2000년대 초반의 광고 덕분이다.[1] 핀란드에 대한 관심이 생긴 것은 노키아 휴대전화와 강남 번화가의 수입 가구 때문이었다. 그러나 스마트폰이 유행하면서 기존 폴더폰의 입지가 좁아졌고 이 분야의 지존이었던 노키아의 명성 또한 쇠락하였다. 다만 북유럽 디자인에 대한 관심은 끊이지 않아 핀란드의 존재감은 아직 남아 있었다. 특히 핀란드제 의자는 압도적이었다.

국토의 대부분이 숲인 핀란드는 수십만 개의 호수와 수만 개의 섬으로 이루어진 핀족(Finns)의 땅(Land)이다. 한반도의 1.5배에 이르는 면적이지만 대부분이 넓은 암반 위에 얄팍하게 흙이 덮인 척박한 지형이다. 긴 겨울은 춥고 습하며 영하 30℃까지 떨어지기도 하지만 몇 달씩 백야 현상이 나타나는 여름에는 27℃까지도 상승한다.

십여 년 전 핀란드를 처음 방문하였다. 헬싱키예술디자인대학교(University of Art and Design Helsinki)[2]에 들러 강의실과 스튜디오, 연구실 등을 두루 살펴볼 수 있었다. 그런데 유독의자가 눈에 많이 띄었다. 학생들이 실기 과제로 만든 의자가 여기저기에 즐비했는데, 서울 강남의 논현동 가구 거리가 떠올랐다. 헬싱키에 있는 핀란드국립박물관(The National Museum of Finland)에도 나무 의자가 많이 전시되어 있다는 사실을 나중에야 알게 되었다.

1
핀란드에서 영어식 발음인 '자일리톨'이라고 하면 알아듣는 사람이 없다. 그리스어로 나무를 뜻하는 '크실렌 (xylene)'에서 파생된 단어로 핀란드는 물론 유럽에서는 대부분 '크실리톨'로 발음한다.

2
헬싱키공과대학교 (Helsinki University of Technology), 헬싱키경제대학교 (Helsinki School of Economics), 헬싱키예술디자인대학교를 합병하여 알토대학교(Aalto University)가 2010년 출범하였다. 핀란드인이 가장 자랑스러워하는 건축가이자 디자이너인 알바 알토의 이름을 딴 것이다.

헬싱키 시내 번화가에는 헬싱키 디자인 지구(Design District Hel-
sinki)가 있다. 이곳에서도 의자는 심심찮게 눈에 띈다. 이들은 왜 이
렇게 의자를 편애하는 걸까? 이 추운 나라에서 하필 디자인이라는 분
야가 발전한 이유는 또 무엇일까?

검소함과 단순함

산업 디자인은 산업혁명을 통하여 폭발적으로 생산되는 상품의 미적
가치를 높이고 이를 시장을 통해 널리 유통하려는 산업적 목적에 따
라 발전하였다. 근대 이전의 귀족미, 장식미에 대한 반발로서 예술민
주화라는 이념도 합세하였다. 보통 이러한 경향의 시대정신을 모더

핀란드국립박물관에 전시된 나무의자 ⓒSoile Tirilä/National Gallery of Finland, Ateneum

니즘이라고 한다. 핀란드 역시 모더니즘의 광풍에서 예외일 수는 없었지만, 자신들의 풍토와 기후 그리고 가치관을 반영한 특유의 디자인을 추구하였다. 이것이 핀란드의 '문화적 정체성'이다.

열악한 환경이었기에 그들은 자연을 경외하였으며 평범한 일상을 더욱 소중히 여겼다. 또한 자연 친화적 소재와 공정, 사용자 중심의 단순하고 간결한 형태를 선호했다. 삶의 편의와 유익을 추구한다는 것은 도구와 물품의 본질과 기능에 충실하겠다는 뜻이다. 상당 기간 러시아(소비에트 연방) 영향으로 평등과 공정에 대한 사회주의적 이상도 저변에 깔려 있다. 핀란드는 보통 스칸디나비아 국가로 뭉뚱그려 언급된다. 그러나 노르웨이나 스웨덴, 덴마크와는 다른 면이 있다. 그들 모두 입헌군주제를 택하는 나라로 화려함과 장식성이라는 왕실 문화가 명백히 존재하지만 핀란드는 그런 것과는 별 상관이 없다.

핀란드 디자인은 곧 검소함과 단순함이다. 일본의 디자인에서도 단순함은 중요한 특성이다. 그러나 일본 디자인이 정교한 금속제 칼이라면, 핀란드 디자인은 일견 무디지만 부드러움과 따뜻함이 담긴 목검쯤 된다고 하겠다.

환경의 도전과 인간의 응전

인간을 포함하여 생명체의 모든 감각은 환경에 대한 생존 반응으로 발달한다. 길고 추운 겨울의 습한 땅에서 지내야 하니 우선 깔고 앉아

야 할 도구부터 필요했음직하다. 그것이 곧 의자이다. 의자는 그들 문명의 시발인 동시에 디자인의 우선적인 관심사였다. 긴 겨울밤을 밝히기 위한 조명과 해가 지지 않는 여름밤의 숙면을 위하여 빛을 가려줄 커튼도 절실했을 것이다. 이러한 여건으로부터 발전되어 지금에 이른 것들이 가구와 조명으로 알려진 아르텍, 독특한 유리 제품을 판매하는 이탈라, 싱그러운 자연이 담긴 직물을 취급하는 마리메코 같은 브랜드이다.

아르텍은 1935년 알바 알토와 역시 디자이너였던 그의 아내 아이노 알토 등이 모여 설립한 회사이다. '현대 생활을 향상하자'는 기치에 따라 예술과 기술의 통합, 생활 밀착형의 가구를 제작하고 판매했다. 21세기에도 유망 분야로 손꼽히는 아트 앤드 테크놀로지(Art & Technology)의 원조쯤 된다.

이탈라 매장에는 알토가 1936년 디자인한 〈사보이 꽃병〉이 있다. 이 병은 핀란드에서 흔히 볼 수 있는 호수와 섬, 물결의 흐름, 투명한 얼음 등 자연의 유기적인 모습을 형상화한 것이다. 이 병을 만들기 위하여 수십 년 경력의 유리 장인들이 구슬땀을 흘린다. 디자이너와 장인의 협력, 여전히 예술과 기술의 통합을 실천하고 있다.

핀란드에서 만났던 제품 중에 가장 인상적이었던 것은 하리 코스키넨(Harri Koskinen)이 1996년에 디자인한 얼음덩이 모양의 전등, 〈블록 램프(Block Lamp)〉이다. 차가운 얼음덩어리가 따뜻한 불빛을 뿜어내다니, 유년 시절에 그가 동네 골목길을 길으며 얼음덩이를 발

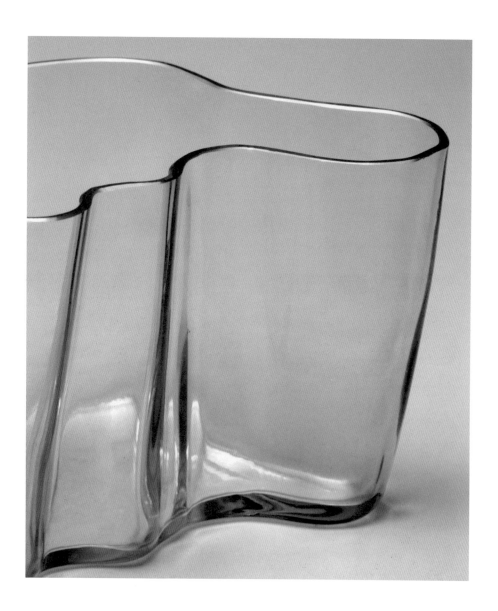

이탈라 사의 〈사보이 꽃병〉에서 보이는 유기적인 곡선 ⓒWärtsilä/Design Museum, Helsinki

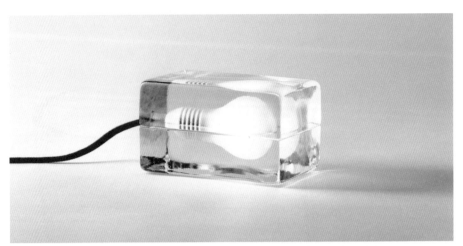

(위) 블록 램프(Block Lamp), 해리 코스키넨(Harri Koskinen)이 디자인하우스스톡홀름(Design House Stockholm)을 위해 디자인함
(아래) 마리메코 사의 패턴 ⓒMaija Isola/Marimekko

로 차면서 놀았던 경험에서 나온 것이 아닐까. 동심이 담긴 유쾌한 전등 디자인이다.

한국인이 자연을 사랑하고 한국미는 자연미로 대변된다고 하지만, 지구상의 어떤 민족인들 자기들이 살아가는 환경을 사랑하지 않고 예술이나 삶에 자연의 모습을 담지 않는 경우가 있을까? 이탈라 매장에는 덤불 사이에 쪼그리고 앉아 있거나 차가운 호수 위에서 유유히 헤엄치는 오리, 이름 모를 텃새 그리고 철 따라 먹이 따라 이동하는 철새에 이르기까지 여러 종류의 새를 유리로 만든 상품이 즐비하다.

1951년에 설립된 마리메코는 의류, 직물, 가방, 액세서리 등을 제작하여 판매하고 있는 핀란드의 대표적인 회사이다. 미국 대통령이었던 리처드 닉슨(Richard Nixon)과 존 F. 케네디(John F. Kennedy)는 물론 그의 아내인 영부인 재클린(Jacqueline Kennedy)도 마리메코의 옷을 즐겨 입었다고 한다. 이곳에서는 식물의 줄기와 꽃 등을 모티브로 단순한 형태와 강렬한 원색이 조화를 이루는 패턴이 많이 보인다.

문화적 실천

핀란드는 지리적 위치와 적은 인구, 한정된 자원이라는 약점 때문에 유럽의 디자인 경향을 조심스럽게 받아들였다. 사람이 만든 물품을 기계 제품보다 높이 평가하며, 인본주의적 해석으로 형태, 기술, 미적 형식을 풀어낸다. 재료를 조화롭게 사용하며, 저렴하고 실용적이면

서도 아름다운 제품을 제공하려 노력한다. 극도로 기능적인 바우하우스의 모더니즘도 핀란드에서는 천연 재료를 활용한 부드럽고 따뜻한 디자인으로 변모되었다.

한동안 핀란드는 디자인 강국으로 자주 언급되었으며 여러 매체와 방송에서 핀란드를 배우자는 취지의 각종 프로그램이 유행하였다. 그러나 핀란드가 디자인만 뛰어난가? 그 모든 것이 디자이너의 노력만으로 되었을까? 디자인은 일상적이고 습관적인 사고와 행동의 패턴, 감성의 유형, 소비의 방식, 미적 취향 등이 어우러져 완성되는 것이다. 핀란드는 필요 이상으로 디자인이라는 용어를 앞세우지 않는다. 디자인을 통하여 국가 경쟁력을 높이자는 선동적인 구호에도 별 관심이 없어 보인다. 핀란드의 디자인을 벤치마킹하고 싶다면 그들의 제품이나 매체를 살펴볼 것이 아니라 그들의 행동이나 생활 태도, 가치관에 관심을 갖는 것이 먼저일 것이다.

디자인은 가치와 기능을 실현하기 위한 계획과 실행이다. 개인이나 단체, 물품과 서비스의 이미지를 향상하는 활동으로 귀결된다. 삶의 모든 방식에 광범위하고도 심도 있게 개입하는 문화적 실천 행위이자 삶의 양식이기도 하다. 빨리, 싸게, 많이 성취하겠다는 조급함으로는 결코 이룰 수 없다. 그럼에도 우리 주변에서는 디자이너조차도 속전속결, 다다익선에 경도되어 있는 경우가 드물지 않다.

유물은 '오래된 디자인'

국립중앙박물관에서 디자인 전시를 한다. 핀란드의 디자이너와 국립박물관이 기획한 전시를 발전시킨 것이다. 핀란드 사람들은 자기들의 문화와 디자인에 자부심을 가지고 있으며 그러한 창조 정신이 전통문화로부터 면면히 이어져왔음을 이 전시를 통해 보여준다. 국립중앙박물관은 이 전시를 유치하면서 '유물의 현재성'과 '지속되는 가치'에 대한 새로운 레퍼런스를 갖게 되었다.

박물관은 전시와 교육의 연계에 대한 관심이 높다. 체험과 직관적인 전시의 구현에도 골몰하고 있다. 이 전시는 참신한 학예연구사들에게 기존의 계몽적인 전시에서 탈피하여 새로운 지평을 열어가는 계기가 될 것이다.

디자인은 생활의 표현 양식이다. 박물관이 소장한 '유물'도 과거 한때의 '생활양식'이었으며 '디자인'이었다. 돌도끼는 석기시대의 디자인이었고, 금관은 신라 최고의 명품 디자인이었다. 박물관은 오래된 디자인이 모여 있는 곳이다.

박현택
국립중앙박물관 디자인전문경력관

핀란드의 미래를 보는 창,
중고 문화

지속가능성은 현재 전 세계가 직면한 난제이다. 산업혁명과 함께 본격화된 '생산-사용-폐기'의 선형 경제 모델은 인류에게 전에 없는 물질적 풍요를 가져다주었지만 유한한 자원의 고갈과 끊임없는 쓰레기 양산이라는 부작용 역시 낳았다. 이러한 상황을 지켜보며 한때 물건을 만들어 판매했던 디자이너로서 강한 책임감을 느꼈고, 뭔가 할 수 있는 일이 없을까 고민하기 시작했다. 그러던 중 핀란드의 중고 문화가 눈에 들어왔고 이를 기록하고 소통해야겠다고 생각하게 되었다.

2005년 북유럽 디자인을 좇아 시작한 핀란드 헬싱키에서의 유학 생활은 재활용 센터에서 쓸만한 가구를 저렴하게 구입하는 것으로 시작되었다. 그러다 주변에 중고 물건을 사고팔 수 있는 다양한 방법이 있다는 것을 알게 되었고, 14년의 헬싱키 생활을 통하여 이것이 핀란드 사람들의 삶에 깊이 뿌리 내린 문화임을 알게 되었다. 시내에 가면 작은 찻숟가락부터 커다란 가구까지 갖가지 물건을 취급하는 키르피스(Kirppis, 중고 가게)가 한두 블록마다 있다. 소셜미디어에는 직거래로 물건을 사고파는 온라인 장터가 동네별로 있으며, 아이에서 노인까지 다양한 세대가 한데 섞여 오래된 책과 주방 도구, 옷을 비롯한 생활용품을 거래하는 벼룩시장 관련 행사가 사시사철 열린다.

문득 여유롭다, 풍요롭다 등의 형용사로 대표되는 북유럽의 이미지와 동떨어져 있다는 생각이 들었다. 핀란드 친구들에게 중고 문화가 활발한 이유를 물으니 다음과 같은 대답이 돌아왔다. "돈이 많지 않아서 중고 가게에서 물건을 사는 거야. 거긴 저렴하잖아." 그리고 그것이 너무 당연해 이유를 생각해본 적 없다며, 도리어 그걸 궁금해하

는 내가 신기하다는 반응을 보이기도 하였다. 중고 문화는 어떻게 세대를 아울러 핀란드에서 일상에 녹아들 수 있었을까?

첫 번째 이유는 중고 문화에 대한 낙인 없는 사회에 있을 것이다. 핀란드는 스웨덴, 덴마크, 노르웨이와 같이 세금을 많이 걷고 포괄적인 복지를 제공하는 '노르딕 모델(Nordic model)'을 추구하고 있다. 교육은 초등학교에서 대학까지 모두 무료이고, 대학생에게는 매달 약 600유로의 생활비가 지급된다. 모든 국민에게 의료가 무상으로 제공되며, 실업자에게는 수년 동안 실업 급여를 지급한다. 이렇게 촘촘한 사회 안전망은 계층 간 소득 격차를 줄이고 두터운 중산층을 유지하는 기반으로 작용하여 지금은 중고 문화가 편견과 낙인 없이 사회 전반에 고루 퍼질 수 있는 배경이 되고 있다. 핀란드에서는 타인이 쓰던 물건을 구매하는 것이 나의 사회적, 경제적 지위를 드러내는 행위가 아닌 것이다.

또 다른 이유는 세대를 초월하는 핀란드 디자인에서 찾을 수 있다. 20세기 초, 제2차 세계대전이 유럽을 휩쓸며 옛것에서 탈피하여 새로운 시작을 도모하자는 뜻으로 시작된 모더니즘이 독립과 전쟁으로 지친 핀란드의 경제, 산업 발전에 큰 영향을 끼쳤다. 제조사들은 부족한 자원의 효용을 극대화하기 위하여 단순미와 기능성을 강조한 생활용품을 주로 디자인하고 생산했는데, 이는 모더니즘의 파도를 타고 세계 시장의 큰 주목을 받았다. 핀란드의 소박하고 솔직한 성정(性情)을 담은 이러한 제품늘은 왕족 없이 보통 사람들이 이룩한 나라, 핀란드의 중산층을 대변하였다. 핀란드 디자인을 대표하는 아르텍,

아라비아(Arabia), 이탈라 등의 회사가 쌓은 국제적 인지도는 상업적 성공을 넘어 하나의 떳떳한 독립 국가로 국제 사회에서 인정받고 싶어 했던 국민의 염원에 대한 화답이기도 했다.[1] 이 제품들은 핀란드 여느 가정에서나 쉽게 찾을 수 있을 정도로 흔하며 또한 그렇기 때문에 동시에 시대를 뛰어넘는 힘을 지닌다. 단순한 외형의 질 좋은 기능적 제품은 시대를 초월한 쓰임새가 있고, 여러 사람의 손을 거쳐도 존중받아 쉬이 버려지지 않는다. 그리고 다시 중고 시장으로 흘러들어와 핀란드 중고 문화를 풍요롭게 만든다.

그렇다면 핀란드 사람은 어떻게 중고 문화를 즐길까? 중고 제품을 파는 가게라고 하면 고가의 물품을 취급하는 골동품 상점과 사회 취약 계층을 위하여 저렴한 제품을 파는 가게, 이 양극을 떠올리기 쉬운데 핀란드에는 이 사이를 빼곡히 메우는 다양한 형태의 중고 가게와 행사가 존재한다. 품목, 판매 방식, 연령 혹은 생산 시기에 따라 세분화된 중고 시장은 서로 다른 관심사를 가진 다양한 연령대의 사람을 포용하기에 부족함이 없다.

핀란드에는 진열장을 예약하고 자신의 물건을 직접 진열하여 중고로 판매할 수 있는 셀프서비스인 '잇세팔베루(itsepalvelu)'가 대중적이다. 각각의 개성 있는 진열장을 구경하는 재미가 쏠쏠하고, 손님을 직접 상대하지 않으면서 쓰지 않는 물건을 처분하여 이윤을 남길 수 있다는 장점이 구매자와 판매자 모두를 끌어당긴다. 핀란드 디자인 제품을 흥미로운 방식으로 취급하는 빈티지 상점도 있다. 사람들의 옷장 안에서 잠자고 있는 라이프 스타일 브랜드 마리메코의 오래된 의

1
Korvenmaa, Pekka
(2010). *Finnish Design,
a concise history*.
Helsinki : University of
Art and Design Helsinki.

류에 새 주인을 찾아주는 행사를 주기적으로 진행하는 중고 가게 베스티스(Vestis), 건물 철거 현장에서 역사적, 심미적 가치가 있는 가구와 소품 등을 수거해 수리와 개조를 거쳐 판매하는 회사 웨이스트(Waste)의 행보가 흥미롭다. 벼룩시장 및 행사 또한 빼놓을 수 없다. '청소의 날'이라는 뜻의 시민 행사 '시보우스페이베(Siivouspäivä)'에서는 시민들이 시내 어디서든 자신의 물건을 중고로 판매할 수 있다. 거리와 공원은 돗자리나 책상을 들고나와 물건을 판매하는 사람들과 원하는 물건을 찾으러 나와 도시의 새로운 풍경을 만끽하는 사람들로 인산인해를 이룬다. 온라인 거래의 활성화에 발맞춰 중고 상인들 역시 손쉬운 검색과 구매가 가능한 온라인 서비스를 개발하고 있으며 대여와 수선에 초점을 둔 사업과 행사 역시 속속 생겨나고 있다.

책을 쓰기 위하여 사람들을 만나 인터뷰를 하는 과정에서 핀란드에서 중고 문화가 항상 활발했던 것은 아니라는 사실을 접하였다. 20세기 중반 괄목할만한 경제 성장을 이룬 시기 사람들은 새 물건을 선호하고 헌것은 기피하였다고 한다. 이렇게 다소 소극적이었던 중고 문화는 1990년대 소련의 붕괴로 경제 대공황을 겪으며 사람들의 일상에 단단히 뿌리내렸다고 입을 모았다. 재사용 문화의 중심에 있는 중고 문화는 생산에서 폐기에 이르는 직선의 양 끝을 둥글게 말아 잇는 접합부 역할을 하며 '순환 경제'를 만든다. 소비자가 중고로 물건을 사고 팔며 자원의 수명을 늘리는 주체가 되어 거대한 소비 시스템 안에서 능동적인 힘을 갖게 되는 것이다.

세대를 아우르며 다양한 형태로 진화를 거듭하고 있는 핀란드 중고 문화는 단순히 환경을 고려한 소비를 넘어 사람들과 교류하고 뜻깊은 시간을 보내는 건강한 여가 활동으로 거듭났다. 유행과 시대가 뒤섞인 중고 가게와 벼룩시장에는 가구를 고르는 노인, 옛 그릇을 찾는 젊은이, 장난감을 고르는 아이까지 여러 세대가 공존한다. 아이들은 어렸을 때부터 가족이나 친구들과 함께 자기가 쓰던 장난감과 작아진 옷을 판매하면서 물건의 가치와 소비의 의미, 환경 문제 등에 대하여 고민하게 된다. 이렇게 핀란드의 중고 문화는 다음 세대로 자연스럽게 전이되고, 이러한 좋은 순환은 핀란드가 지속가능한 사회로 한 걸음 빨리 다가갈 수 있도록 기여할 것이다.

박현선
『핀란드 사람들은 왜 중고 가게에 갈까?』 지은이

참고문헌

language, imagination and spirituality, John Benjamin Publishing Company, 2011

Herva, V.P., K. Nordqvist, A. Lahelma, J. Ikäheimo, Cultivation of Perception and the Emergence of the Neolithic World, Norwegian Archaeological Review, (2014) 47:2, 141-160

Herva, V.P., K. Nordqvist, J.M. Kuusela, J. Ikäheimo, Close Encounters of the Copper Kind, Conference Paper, 2009

Åberg, V.A., Standarttisoiminen on nykyajan tunnussana, Otava, 2014

Acerbi, G., Travels through Sweden, Finland, and Lapland, to the North Cape, in the years 1798 and 1799, 1802 (archive.org)

Aho, J., Rautatie, Söderström, Porvoo: 1889

Ahola, J., Teollinen muotoilu, Otakustantamo, 1978

Alho, O., H.Hawkins, P. Vallisaari, Finland: a cultural encyclopedia, Finnish Literature Society, Helsinki: 1997

Ambrose, S.H., Paleolithic Technology and Human Evolution, Science Vol.291 (2001) 1748-1752

Anttonen, P., Tradition through Modernity-Postmodernism and the Nation-State in Folklore Scholarship, SKS, Helsinki: 2016

Appadurai, A., The social life of things-Commodities in cultural perspective, Cambridge University Press, Cambridge: 1986

Ball, P., The Elements, Oxford Univ. Press, 2002

Bataille, G., Informe, Documents 1 (1929) 382

Bateson, G., Steps to an Ecology of Mind, Univ. of Chicago Press, 1972

Bennett, J., The Force of Things: Steps toward an Ecology of Matter, Political Theory, Vol. 32, No. 3 (2004) 347-372

Bläuer,A, J. Kantanen, Transition from hunting to animal husbandry in Southern, Western and Eastern Finland: new dated osteological evidence, Journal of Archaeological Science 40 (2013) 1646-1666

Blind, K., A. Jungmittag, A. Mangelsdorf, The Economic Benefits of Stadardisation, DIN German Institute, 2000

Boas, F. Race, Language and Culture, Macmillian, New York: 1940

Bratton B.H., The Stack: On Software and Sovereignty, MIT Press, Cambridge: 2016

Casson, S., The Discovery of Man, Readers Union Limited, London: 1940

Charalampides, G. et al., Rare Earth Elements: Industrial Applications and Economic Dependency of Europe, Procedia Economics and Finance 24 (2015) 126-135

Clifford, J., On Ethnological Surrealism, Comparative Studies in Society and History, Vol. 23, No. 4 (1981) 539-564

Clifford, J., The Predicament of Culture, Harvard Press, Boston: 1988

Corby, R. et al., The Acheulean Handaxe: More Like a Bird's Song Than a Beatles' Tune?, Evolutionary Anthropology (2016) 25: 6-19

Crutzen, J.P., Geology of mankind, Nature Vol. 415 (2002) 23

DeLanda, M., The Machinic Phylum, in TechnoMorphica, 1998

DeLanda, M., A Thousand Years of Nonlinear History, Swerve Editions, New York: 2000

Eliade, M., The Forge and the Crucible: The Origins and Structures of Alchemy, The University of Chicago Press, Chicago-London: 1978

Eliade, M., Shamanism: Archaic techniques of Ecstasy, Princeton Univ. Press, Princeton: 1972

Ellul, J., The Technological Society, Vintage Books, New York: 1964

Ford, H., My Life and Work, 1923

Forest Finland, Finnish Forest Research Institute-Metla, 2013

Formenti, F., A Review of the Physics of Ice Surface Friction and the Development of Ice Skating, Research in Sports Medicine (2014) 22:3

Gebhard, M., Pakastamisesta, in: Teho, issue 7/1957, 381-383

Gibson, J.J., The Ecological Approach to Visual Perception, Houghton Mifflin, Boston: 1979

Grabek-Lejko, D. et al., The Bioactive and Mineral Compounds in Birch Sap Collected in Different Types of Habitats, Baltic Forestry (2017) 23(1)

Haukkala, T., Does the sun shine in the High North? Vested interests as a barrier to solar energy deployment in Finland, Energy Research & Social Science 6 (2015) 50-58

Heikel, A.O., Rakennukset, SKS, Helsinki: 1887

Heinonen, J., Suomalaisia Kansanhuonekaluja, SKK, Helsinki: 1969

Henshilwood, C.S., F. Errico (eds), Homo Symbolicus: The dawn of

Hjerppe, R., Studies on FInland's Economic Growth: 1860-1985, Bank of Finland Publications, Government Printing Centre, Helsinki: 1989

Hobsbawm, E, T. Ranger (eds), The Invention of Tradition, Cambridge Univ. Press, Cambridge: 1983

Hodder, I., Entangled: An Archaeology of the Relationships between Humans and Things, Wiley-Blackwell, Oxford: 2012

Home, M., M. Taanila, Futuro: Tomorrow's House From Yesterday, Desura

Hughes, J.D., An Environmental History of the World: Humankind's Changing Role in the Community of Life, Routeledge, London-NY: 2001

Huokuna, T., Muovi modernin kulutusyhteiskunnan symbolina, in: Tekniikan vaiheita, issue 4 (2004) 29-39, 30

Huurre, M., Kivikauden Suomi, Otava, Keuruu: 1998

Huurre, M., 9000 vuotta Suomen esihistoriaa, Otava, Keuruu: 1979

Ikäheimo, J., K. Nordqvist, Rediscovering the Suomussalmi Copper Adze, Norwegian Archaeological Review, (2017) 50:1, 44-65

Ikäheimo, J., H. Panttila, Explaining Ceramic Variability: The Case of Two Tempers, Fennoscandia archaeologica XIX (2002), 3-11

Ingold, T., Beyond Art and Technology: The Anthropology of Skill, in Anthropological perspectives on technology, Univ. of New Mexico Press, Albuquerque: 2001

Ingold, T. The Perception of the Environment, Routledge, London-NY: 2000

Jordan, P., M. Zvelebil (eds), Ceramics Before Farming: The Dispersal of Pottery Among Prehistoric Eurasian Hunter-Gatherers, Routledge, London-NY: 2010

Kahrs, B., J. Lockman, W. Jung, When does tool use become distinctively human? Hammering in young children, Child Dev. (2014) 85(3): 1050-1061

Kivikoski, E., Finland: Ancient Peoples and Places, Thames and Hudson, London: 1967

Knappett, C., L. Malafouris (eds), Material Agency: Towards a Non-Anthropocentric Approach, Springer, 2008

Kolehmainen, A., V.A.Laine, Suomalainen talonpoikaistalo, Otava, 1980

Korvenmaa, P., Finnish Design: A Concise History, Aalto Arts Books, 2014

Krikke, J., The Most Popular Operating System in the World, Linux Insider, 15.10.2003

Kuusela, A., Tigerstedt Suomen Edison, Helsinki: 1981

Lammi, M., M. Pantzar, The Fabulous New Material Culture, National Consumer Research Centre-Finland, 2010

Lehtinen, I., P. Sihvo, Rahwaan puku, Museovirasto, Helsinki, 1984

Leroi-Gourhan, A., Gesture and Speech, MIT Press, Cambridge: 1994

Leroi-Gourhan, A., Prehistoric Man, Philosophical Library, New York: 1957

Lindström, M., M. Pajarinen, The Use of Design in Finnish Manufacturing Firms, ETLA-The Research Institute of the Finnish Economy, 2006

Lycett, S., Acheulean variation and selection: does handaxe symmetry fit neutral expectations? J. of Archaeological Science 35 (2008) 2640-2648

Maasola, J., Kirves, Tekijät ja Maahenki Oy, Helsinki: 2009

Malafouris, L., At the Potter's Wheel: An Argument for Material Agency, in Material Agency, Springer, 2008

Malafouris, L., Renfrew, C. (eds.) The Cognitive Life of Things: Recasting the Boundaries of the Mind, McDonald Institute for Archaeological Research, 2010

Malafouris, L., How Things Shape The Mind: A Theory of Material Engagement, MIT Press, Cambridge: 2013

Malafouris, L., Third hand prosthesis, Journal of Anthropological Sciences, Vol. 92 (2014) 281-283

Manker, E. People of Eight Seasons, Nordbok, Gothenburg: 1975

Marzke, M.W., R.F. Marzke, Evolution of the Human Hand, J. Anat. (2000) 197: 121-140

Mauss, M., The Gift: The Form and Reason for Exchange in Archaic

Societies (1950) W.W. Norton, London-NY: 1990

Melman, S., The Impact of Economics on Technology, J. of Economic Issues (1975) 9:1, 59-72

McNabb, J., J. Cole, The mirror cracked: Symmetry and refinement in the Acheulean handaxe, J. of Archaeological Science: Reports 3 (2015) 100-111

Michelsen, K.E., Harjula, Finland-Short Country Report, History of Nuclear Energy and Society, 2017

Miestamo,R., Suomalaisen Huonekalun Muoto ja Sisältö, Esan Kirja-paino Oy, Lahti: 1981

Mironov, V. et al., Biofabrication: a 21st century manufacturing paradigm, Biofabrication 1 (2009)

Mithen, S. (ed), Did farming arise from a misapplication of social intelligence?, Phil. Trans. R. Soc. B (2007) 362: 705-718

Mithen, S., Creativity in Human Evolution and Prehistory, Routledge, London-NY: 1998

Mithen, S., After the Ice, Phoenix, London: 2003

Moody, G., Rebel Code-inside linux and the open source revolution, Perseus, Cambridge: 2001

Myllyntaus, T., "Popularising Electricity in Finland 1870-1960" in Technology Between Artes and Art, Waxmann Verlag, Münster: 2008

Myllyntaus, T., "Design in Building an Industrial Identity: The Breakthrough of Finnish Design in the 1950s and 1960s", ICON, 16 (2010) 201-22

Myllyntaus, T., The Finnish Model of Technology Transfer, Economic Development and Cultural Change (1990) Vol. 38, No. 3, 625-643

Myllyntaus, T., Patenting and Industrial Performance in the Nordic Countries 1870-1940, 11th International Economic Congress, Milan, 1994

Myllyntaus, T., Summer Frost-A Natural Hazard with Fatal Consequences in Preindustrial Finland, in Natural Disasters and Cultural Responses, Lexington Books, 2009

Myllyntaus, T., M. Saikku (eds), Encountering the Past in Nature, Ohio Univ. Press, Athens: 1999

Myllyntaus, T., Finnish Industry in Transition 1885-1920, The Museum of Technology, 1989

Myllyntaus, T., Farewell to Self-sufficiency: Finland and the Globalisation of Fossil Fuels, in Energy,Policy,and the Environment: Modeling Sustainable Development for the North, Studies in Human Ecology and Adaptation, Springer, 2011

Myllyntaus, T., Mattila, T., Decline or increase? The standing timber stock in Finland, 1800-1997, Ecological Econ. 41 (2002) 271-288

Næss, A., The Shallow and the Deep, Inquiry: An Interdisciplinary Journal of Philosophy 16 (1973) 95-100

Næss, A., Ecology, Community and Lifestyle, Cambridge Univ. Press, 1989

Nonaka, T., B. Bril, R. Rein, How do stone knappers predict and control the outcome of flaking? Implications for understanding early stone tool technology, Journal of Human Evolution 59 (2010) 155-167

Norri, M.R., Connah, R., Kuosma, K., Artto, A. (eds.) Architecture and Culture Regionality: Interview with Reima Pietilä, in Pietilä: Intermediate Zones in Modern Architecture, MFA, Helsinki: 1985

Norri, M.R., K. Paatero (eds), Timber Construction in Finland, MFA, Helsinki: 1996

Östlund, L., L. Ahlberg, O. Zackrisson, I. Bergman, S. Arno, Bark-peeling, food stress and tree spirits-the use of pine inner bark for food in Scandinavia and North America, J. of Ethnobiology (2009) 29(1): 94-112

Paju, P., A Failure Revisited: The establishing of a national computing center in Finland, Cultural History, Univ. of Turku, 2014

Pentikäinen, J. (ed), Shamanism and Northern Ecology, Religion and Society Series, de Gruyter, Berlin: 2011

Raittila, P., P. Tommila, I. Aikakauslehtien, Suomen lehdistön historia, 9, (1991) 326-327

Rauhalahti, M. (ed), Essays on the History of Finnish Forestry, Luston tuki Oy, Punkaharju: 2006

Renfrew, C., I. Morley (eds), Becoming Human: Innovation in Prehistoric Material and Spiritual Culture, Cambridge Univ. Press, 2009

Renfrew, C., E.B.W. Zubrow (eds), The Ancient Mind: Elements of Cognitive Archaeology, Cambridge Univ. Press, 2008

Renfrew, C., Neuroscience, evolution and the sapient paradox: the factuality of value and of the sacred Phil. Trans. R. Soc. B (2008) 363: 2041-2047

Rice, P., On the froms of pottery, J. of Archaeological Method, 1999

Ridington, R.,Technology, world view, and adaptive strategy in a northern hunting society, Canad. Rev. Soc. & Anth. 19 (4) 1982

Saarinen, S., The myth of a finno-ugrian community in practice, Nationalities Papers (2001) 29:1, 41-52

Said, E. W., Orientalism, Random House, New York: 1978

Sarapää, O, A. Torppa, A. Kontinen, Rare earth exploration potential in Finland, Journal of Geochemical Exploration 133 (2013) 25-41

Sarantola-Weiss, M., Kalusteita Kaikilla, Gummerus, Kirjapaino, 1995

Schefferus, J., The History of Lapland, 1673 (archive.org)

Sennett, R., The Craftsman, Yale University Press, New Haven: 2008

Sennett, R., Together, Penguin Books, London-NY: 2012

Serres, M., The Natural Contract, Univ. of Michigan Press, Ann Arbor: 1995

Serres, M., B. Latour, Conversations on Science, Culture, and Time, Univ. of Michigan Press, Ann Arbor: 1995

Serres, M. (ed), A History of Scientific Thought, Blackwell, Cambridge: 1995

Stark, L., The Magical Self: Body, Society and the Supernatural in Early Modern Rural Finland, Academia Scientiarum Fennica, 2006

Shore, B., Culture in Mind: Cognition, Culture, and the Problem of Meaning, Oxford Univ. Press, Oxford-N.Y.: 1996

Sirelius, U.T., Suoman Kansanomaista Kulttuuria, Kansallistuote Oy, Helsinki: 1919

Stiegler, B., Technics and Time: The Fault of Epimetheus, Stanford Univ. Press, Standford: 1998

Stiegler, B., The Anthropocene and Neganthropology, lecture, Canterbury, November 2014

Sudjic, D., The Language of Things, Penguin Books, London: 2008

Talve, I., Finnish Folk Culture, Finnish Literature Society, Helsinki: 1997

Tapiovaara, I., The Profession of Industrial Design, lecture (1961), IT Collection, Museum of Applied Arts, Helsinki

Tarasov, A., Spatial Separation Between Manufacturing and Consumption of Stone Axes as Evidence of Craft Specialisation in Prehistoric Russian Karelia, Estonian J. of Archaeology (2015) 19: 83-109

Teye, F. et al., Benefits of agricultural and forestry machinery standardi-zation in Finland, MTT Agrifood Research Finland, 2002

Toivanen, M., K. Lukander, K. Puolamäki,. Probabilistic Approach to Robust Wearable Gaze Tracking, Journal of Eye Movement Research (2017) 10(4): 2

Toth N., Archaeological evidence for preferential right-handedness in the lower and middle pleistocene, and its possible implications, J. of Human Evolution (1985) 14: 607-614

Turner, F., From Counterculture to Cyberculture, Univ. of Chicago Press, London-Chicago: 2006

Vaesen, K., The cognitive bases of human tool use, Behavioural and Brain Sciences (2012) 35: 203-262

Vayda, A., Environment and Cultural Behaviour: Ecological Studies in Cultural Anthropolgy, Bantam Doubleday Dell, New York: 1969

Voima ja Valo, 8 (1929), No5-6, 263-267 / Voima ja Valo, 33 (1960) 1: 10-17

Vuorela, T., Suomalainen Kansankulttuuri, Werner Söderström Osakeyhtiö, Helsinki: 1975

Vuorela, T., Ethnology in Finland Before 1920, The History of Learning and Science in Finland 1828-1918, Societas Scientiarum Fennica, 1977

Vuorela, T., Atlas of Finnish Fol Culture, SKS, Helsinki: 1976

Wade, N.J., A NAtural History of Vision, MIT Press, Cambridge: 1998

Williams, R., Keywords: A Vocabulary of Culture and Society, Fontana, 1976

Wilson, F.R., The Hand: How Its Use Shapes The Brain, Language, and Human Culture, Pantheon Books, New York: 1998

Zackrisson, O. et al., Ancient use of Scots pine inner bark by Sami in N. Sweden related to cultural and ecological factors, Vegetation History and Archaeobotany (2000) 9: 99-109

Zvelebil, M., Mobility, contact, and exchange in the Baltic Sea basin 6000-2000 BC, J. of Anthropological Archaeology 25 (2006) 178-192

국립중앙박물관 특별전
인간, 물질 그리고 변형―핀란드 디자인 10 000년

이 특별전은 국립중앙박물관과 핀란드국립박물관(National
Museum of Finland)이 협력하여 한국 전시에 맞게 기획, 재구성한
전시로 플로렌시아 콜롬보(Florencia Colombo)와 빌레 코코넨
(Ville Kokkonen)이 고안한 전시 콘셉트를 기반으로 하였습니다.

전시기간 및 장소
국립중앙박물관 특별전시실 2019.12.21~2020.4.5
국립김해박물관 특별전시실 2020.4.21~2020.8.9
국립청주박물관 특별전시실 2020.8.25~2020.10.4

주최	국립중앙박물관 핀란드국립박물관
협조	주한핀란드대사관
운영	국립박물관문화재단

전시

총괄	이병호
기획	양성혁 백승미 홍설아
순회전시	이정근 이현태 (국립김해박물관)
	박진일 이우섭 (국립청주박물관)
디자인	김원길 전배호 박혜윤 김지훈 육지현 (전시)
	한경섭 (홍보)
진행	황지현 양성혁 오세은 노희숙 권혜은 양승미
	조진희 이희연 김지원 강한라 서정은
행사	김지원
홍보	이현주 송재영 이수미
교육	문정훈 홍동의 박사내
운영협력	장성민 정민경 김태경 김연우
문화상품	김미경 문현상 서지희 김수민
전시자문위원	강현주 (인하대학교 디자인융합학과 교수)
(가나다순)	김길식 (용인대학교 문화재보존학과 교수)
	김창호 (국립민속박물관 학예연구사)
	안영주 (건국대학교 산업디자인학과 교수)
	최범 (디자인 비평가, 한국디자인사연구소장)

핀란드국립박물관 측 전시 관계자

핀란드국립박물관장	엘리나 안틸라(Elina Anttila)
전시구상·기획·디자인	플로렌시아 콜롬보(Florencia Colombo)
	빌레 코코넨(Ville Kokkonen)
전시부장	미네르바 켈타넨(Minerva Keltanen)
전시큐레이터	미트로 카우린코스키(Mitro Kaurinkoski)
민족학자료컬렉션 책임관	라일라 카타야(Raila Kataja)
보존과학	스티나 비에르클룬드(Stina Björklund)
레지스트라	메르비 사렌마(Mervi Saarenmaa)

출판

집필·편집·디자인	플로렌시아 콜롬보(Florencia Colombo)
	빌레 코코넨(Ville Kokkonen)
기고	스티나 비에르클룬드(Stina Björklund)
	에로 에한티(Eero Ehanti)
	리스토 하코메키(Risto Hakomäki)
	라일라 카타야(Raila Kataja)
	페이비 로이바이넨(Päivi Roivainen)
사진작가	조니 코르크만(Johnny Korkman) /
	무세오쿠바(Museokuva)
편집	이병호 양성혁 백승미 홍설아 (국립중앙박물관)
논고	강현주 목수현 박현선 백승미
	양성혁 오세은 최범 홍설아 (가나다순)
번역	고일홍 (서울대학교 아시아연구소)
교정	이병호 양성혁 백승미 홍설아 강한라 서정은
핀란드어감수	안나 아미노프 (주한핀란드대사관)
제작·유통	안그라픽스
주간	문지숙
편집	서하나 박지선
디자인	노성일
커뮤니케이션	이지은
펴낸날	2019년 12월 20일 (초판1쇄)
펴낸곳	국립중앙박물관
	서울시 용산구 서빙고로 137
	02.2077.9000 www.museum.go.kr

논고를 제외한 도판 원고와 각 부 해설은 플로렌시아 콜롬보
(Florencia Colombo), 빌레 코코넨(Ville Kokkonen)
및 핀란드국립박물관(National Museum of Finland)의 글을 바탕으로
편집, 재구성한 것입니다. 모든 원고에 대한 권리는 저자들에게 있습니다.

사용한 도판은 각 저작권자에게 권리가 있으므로 무단 도용 및
재생산을 금하며, 소유권자의 허가를 받아 사용할 수 있습니다.

정가는 뒤표지에 있습니다.
잘못된 책은 구입하신 곳에서 교환해드립니다.

이 도서의 국립중앙도서관 출판예정도서목록(CIP)은 서지정보유통지원
시스템 웹사이트(seoji.nl.go.kr)와 국가자료공동목록시스템(nl.go.kr/
kolisnet)에서 이용하실 수 있습니다. CIP제어번호: CIP2019049182

ISBN 978.89.7059.023.3 (03600)